U0006250

First published in 2022 by White Lion Publishing, an imprint of The Quarto Group.
Text © 2022 Ian Nathan
Translation © AZOTH Books, 2023, translated under license from The Quarto Group.
Printed in China

造夢者｜克里斯多夫‧諾蘭：拆解燒腦鬼才把潛意識化為現實，打造時間和記憶的迷宮
CHRISTOPHER NOLAN: THE ICONIC FILMMAKER AND HIS WORK

作者｜伊恩‧納桑 (Ian Nathan)　　譯者｜葉中仁　　美術設計｜郭彥宏　　編輯協力｜趙啟麟　　行銷企劃｜陳慧敏、蕭浩仰
行銷統籌｜駱漢琦　　業務發行｜邱紹溢　　營運顧問｜郭其彬　　責任主編｜張貝雯　　總編輯｜李亞南
出版｜漫遊者文化事業股份有限公司　　地址｜台北市松山區復興北路三三一號四樓
電話｜(02) 2715-2022　　傳真｜(02) 2715-2021
讀者服務信箱｜ service@azothbooks.com　　漫遊者網路書店｜ www.azothbooks.com
漫遊者臉書｜ www.facebook.com/azothbooks.read　　營運統籌｜大雁文化事業股份有限公司
地址｜台北市松山區復興北路三三三號十一樓之四　　劃撥帳號｜ 50022001　　戶名｜漫遊者文化事業股份有限公司

初版一刷｜ 2023 年 6 月　　定價｜台幣 990 元 (精裝)　　ISBN ｜ 978-986-489-757-5
版權所有‧翻印必究｜本書如有缺頁、破損、裝訂錯誤，請寄回本公司更換。

造夢者克里斯多夫.諾蘭：拆解燒腦鬼才把潛意識化為現實，
打造時間和記憶的迷宮/伊恩.納桑(Ian Nathan)著；葉中仁
譯. —— 初版. —— 臺北市：漫遊者文化事業股份有限公司,
2023.06

176 面 ;24X 21 公分
譯自 : Christopher Nolan : the iconic filmmaker and his work
ISBN 978-986-489-757-5(精裝)

1.CST: 諾蘭 (Nolan, Christopher, 1970-) 2.CST: 電影導演
 3.CST: 電影美學 4.CST: 影評

987.31　　　　　　　　　　　　　　　　112000497

THE ICONIC FILMMAKER AND HIS WORK

CHRISTOPHER NOLAN

造夢者

克里斯多夫‧諾蘭

拆解燒腦鬼才把潛意識化為現實
打造時間和記憶的迷宮

伊恩‧納桑 IAN NATHAN——著

葉中仁——譯

目錄

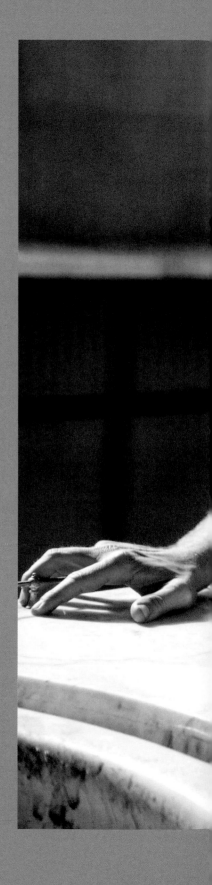

前言

「最頑強的寄生蟲是什麼？是細菌？是病毒？肚子裡的蛔蟲？
是一個想法。非常頑強……感染性很高。
想法只要深植在大腦中，幾乎不可能被消除。」[1]

—— 柯柏（Cobb），《全面啟動》（Inception）

克里斯多夫・諾蘭不符常理。而且他就愛這麼做。在廿三年內的十二部電影，他無視好萊塢的定律，創造了令人驚嘆的、原創的類型（genre）電影，這些作品還陶醉於自身的複雜，顛覆了電影公司希望吸引最廣大觀眾的每一條金科玉律。而且吸引觀眾這件事，他也照樣辦到了。電影院的觀眾對諾蘭下一部電影的可能性永遠充滿期待，不管它的題材與手法是什麼。

諾蘭從不為了票房而哈腰作揖。他相信他的觀眾。觀眾自有辦法應付他安排的史詩般旅程，他相信人們存在著最大公約數。

換一個說法，諾蘭已經完成了不可能的任務——在好萊塢影業制度**之內**追尋個人化、獨樹一格（多半很精彩），具有一致性的風格。或者更簡單地說，他從來不妥協。他也從不需要抬高音量，而是用一套平靜、節制，最重要的是，有尊嚴的方式跟好萊塢打交道，與過去歷史上，導演為了爭取藝術表現必須費盡苦心大不相同。然而，有誰會跟他爭論呢？他或許是唯一真正知道他的電影實際發生什麼事的人。

甚至，任何一位作者想要動筆描述這位導演的概況，也都面臨挑戰。他不只是類型難以歸類，連國籍也無法簡單說分明——他一半英國人、一半美國人，其中

的任何一個都不準確。他的人格養成期，是在英國寄宿學校的古老儀式，和芝加哥家中的自由自在之間來回穿梭。各方面而言，他都是在不同時區間旅行。他跨界於科學家與藝術家，提供觀眾娛樂也有挑釁，在工作中是匹孤狼、也置身一群好搭檔內。他定義了千禧世代的好萊塢，但又同時離群索居。

跟其他九〇年代崛起、如今聲名卓著的嚴肅派導演相比——像是史蒂芬・索德柏（Steven Soderbergh）、大衛・芬奇（David Fincher）、戴倫・艾洛諾夫斯基（Darren Aronofsky）、凱薩琳・畢格羅（Kathryn Bigelow），這些可歸類為諾蘭同儕的視覺系大師們，諾蘭最令人感到神奇費解之處，在於他的票房口碑。

毫無疑問，《黑暗騎士》三部曲是他至今為止執導生涯最大的成就。這個系列採取了漫畫電影的通俗形式，同時努力添加了莊嚴主題。與好萊塢的浮誇傾向正好相反，諾蘭想要知道，超級英雄和超級壞蛋在真實世界裡會如何出現。他躋身賣座鉅片的世界，卻不曾失去自我身分。反倒是他如此一來，重新定義了整個產業。

追問諾蘭作品謎語背後的真相，諸如《記憶拼圖》（Memento）最核心的記憶、

《全面啟動》（Inception）最終不停轉動的陀螺、《TENET 天能》（Tenet）裡確切發生了什麼事，他始終三緘其口。他微笑的方式，如蒙娜麗莎。保住神祕無比重要。他堅持認定，**不知道**答案，這本身含藏了樂趣。我們單純只需信任他的做法。然而，這其中存著有趣的矛盾。就如他的眾多角色一樣，我們被驅策去找出真相。儘管他懇求所有觀眾只需要坐下來觀賞，我們還是迫切想破解他那些迷宮般的故事情節（裡頭確實也常常出現迷宮）。網路上會有熱心的諾蘭學家們（Nolanologists），大量提供解析示意的圖表，讓人理解模糊難懂的哲學和科學的參考資料，甚至是延伸出專題報告。如果說導演花了多年時間設計劇本，他們也會花同樣的時間來拆解他創造的作品。

諾蘭是真正屬於數位時代的導演——他的電影有這個時代層疊剝落後的新層次，帶有偏執的衝動和錯綜複雜的陰謀，並讓人急切地想要知道更多。

→ 平易近人的偶像——諾蘭在2018年坎城影展面對鏡頭。

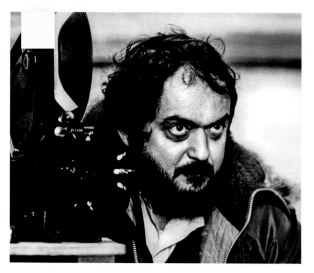
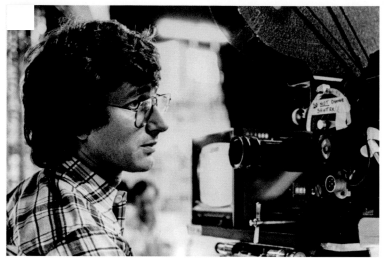

↑ | 指路明燈：傳奇電影大師史丹利・庫柏力克（上圖，在《發條橘子》〔*A Clockwork Orange*〕的片場）和史蒂芬・史匹柏（上右圖，在《第三類接觸》〔*Close Encounters of the Third Kind*〕的片場）幫助打造了諾蘭的整體電影觀。

▶ 對感知和時間的探索 ◀

不過，諾蘭的電影作品，重點也在如何去看、去聽，以及最終如何去**感受**。他把電影視為沉浸式的經驗，經常使用他喜愛的 IMAX 系統拍攝，讓觀眾無從逃離銀幕。另一方面，他也是個傳統派。他堅持老派方法：賽璐珞片，在電影院觀賞，偏好實際效果、而不是選擇數位解決方案。他打造不同凡響的片場場景，讓現實在他的腦中旋轉，容許他大無畏的演員們探觸故事裡的世界，把創新的特技帶到街頭上演。

諾蘭驕傲地展示他的靈感來源。為他指明道路的導演們：弗列茲・朗（Fritz Lang）的革命精神、史丹利・庫柏力克智識的嚴謹、雷利・史考特（Ridley Scott）視覺運用的熟稔、史蒂芬・史匹柏跌宕起伏的敘事、以及麥可・曼恩（Michael Mann）引人入勝的現代主義風格，都是牽動著他

的繆思女神；影響他的人當然不僅於此。而他的每部電影都是編製自電影史的這塊織毯。諾蘭著迷於類型電影；他將黑色電影（film noir）、科幻小說、漫畫書、和時代劇的元素共冶一爐——這個新的樣貌我們稱之為諾蘭式風格（Nolanesque）。它無法被完整定義，但你一見到就可確認無誤。只要你一感受到它，以及聽到它。聲音在他全方位的手法裡至關重要：音樂、音效和畫面彼此糾纏在一起，創造出緊張和亢奮感。

他同時也召喚他所鍾愛、看待世事獨具慧眼的小說家，從狄更斯（Charles Dickens）到波赫士（Jorge Luis Borges）、雷蒙・錢德勒（Raymond Chandler）、葛拉姆・史威夫特（Graham Swift）和卡爾・薩根（Carl Sagan）。他尋求天文物理學家基普・索恩（Kip Thorne）這類的科學家，來幫他說明宇宙的本質，以便根據自然的普遍法則來修正他天馬行空的奇想。

在本書接下來，我將一部電影接一部電影，提供諾蘭世界的脈絡。我會談論他的靈感來源、企圖心、難度愈來愈高的拍攝畫面，以及成功之處。同時，我也會花一些功夫來探索他故事的祕密核心。因此，我應該向各位讀者發出劇透的警告——當然，想藉由劇透來破壞他的電影是不可能的；甚至，光是要描述諾蘭電影裡發生的事件，對一位作者—解碼者而言，都是獨特的挑戰。

基本而言，貫穿他每部作品的，是對感知和時間的探索，引燃我們本身主體性的火苗——說到底，我們能接受什麼為真？諾蘭嘗試去窺探在我們所謂文明的表層底下，找出驅動世界的祕密機器。你愈是湊進去看，你愈是會了解他的作品在某個程度上也關乎電影的本質——如何設計這個媒介以表達《記憶拼圖》和《針鋒相對》（*Insomnia*）的存在焦慮，《全面啟動》迷離如夢的世界，或是《敦克爾克大

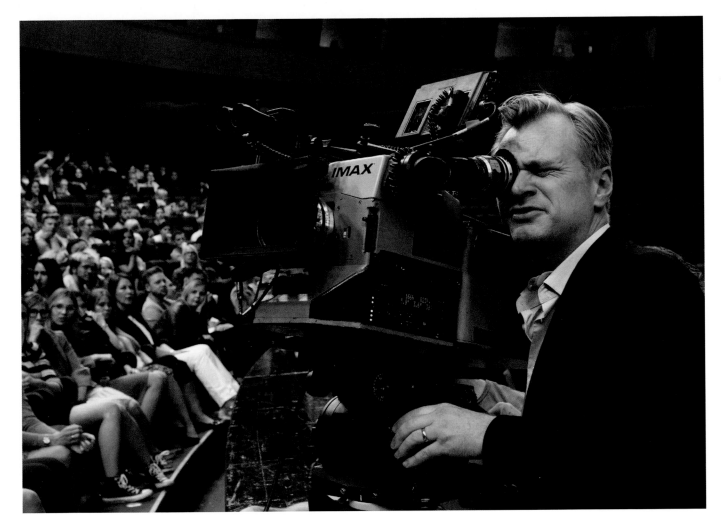

↑｜以攝影機探索世界──諾蘭安排 IMAX鏡頭拍攝《天能》（*TENET*）開場的歌劇院段落。

行動》（*Dunkirk*）洶湧的恐懼。諾蘭帶著一批全心投入的合作團隊，像是他的妻子兼製片艾瑪‧湯瑪斯（Emma Thomas）、負責編劇的弟弟喬納森‧諾蘭（Jonah Nolan）*、攝影指導瓦利‧菲斯特（Wally Pfister）和霍伊特‧馮‧霍伊特瑪（Hoyte van Hoytema）、美術指導納森‧克羅利（Nathan Crowley）、編曲家漢斯‧季默（Hans Zimmer），和以米高‧肯恩爵士（Michael Caine）（他幾乎無片不與）為代表的一批演員班底，撼動了我們對於電影敘事的認知。

我跟諾蘭碰過面。他本人彬彬有禮、談吐得宜、衣著考究，帶著智慧的光環，並非故作姿態或自命不凡，而只是表現他的本色。此外，有一部分的他像是活在不同的時空，彷彿在空氣中看到運算，看見某種不曾被完成的電影壯舉。有一部分的他始終都留在電影院裡。他曾說過，銀幕是「無盡可能性的起跳點。」[2]而且時間總是不夠……

*──編按：作者以下行文皆使用暱稱「喬納」。

混血兒 | 早年生涯到《跟蹤》

成長期間在英國和美國兩地穿梭，往返於寄宿學校和美好暑假，決心成為電影工作者的念頭在他內心萌芽。他初試啼聲之作，說的是一位作家的故事，這位作家被一位魅力十足的竊盜慣犯吸引而加入旗下，這個犯罪陣營的一切與表相大相逕庭。

倫敦西城安靜的邊陲之處，布盧姆斯伯里劇院（Bloomsbury Theatre）這棟1968年粗獷主義[1]＊建築物底下一間凌亂不堪的房間裡，這組人馬就在裡面碰頭。要找到這個地下室並不簡單。你得繞道建築物後面，沿著小巷走，走下一道狹窄的樓梯，然後開啟一道通向未來的紅色小門。狹窄曲折的迴廊、潛藏地底不斷分歧的道路、城市街區組成的水泥迷宮，將在未來的電影交織出現。你的想像跳躍到了高譚市（Gotham）的下水道，或是《全面啟動》最底層混沌域（Limbo）無止盡的頹圮街道，或是《頂尖對決》裡後台通道的謎題。

布盧姆斯伯里劇院隸屬於倫敦大學學院，並由學校負責營運。十九歲的學生諾蘭，有著一頭細緻金髮和深邃藍眼珠，他在這所劇院內部的最深處，發現了被人遺忘的電影拍攝設備。正如霍華德·卡特（Howard Carter）[2]打破圖坦卡門金字塔的封印，他在這裡找到了16mm攝影機、三腳架、滑輪軌道、垂懸掛在天花板的長條底片、和一張史丁貝克（Steenbeck）電影剪輯桌。塵封的美妙事物，等待著他的到來。

這些發現鼓舞了大學生諾蘭和他的同學兼女友、日後的妻子兼製片艾瑪·湯瑪斯，一起成立了倫敦大學學院的電影電視社。一組志同道合的朋友會在星期三下午聚集在這處不見天日的地穴，由諾蘭坐在一張醫院舊輪椅上主持會議；話題包括作品的意義到拍攝方法等。他們會拿新到手的35mm拷貝片在樓上劇院放映，雷利·史考特「導演剪輯版」的先知之作《銀翼殺手》（Blade Runner）、尚－保羅·哈本諾（Jean-Paul Rappeneau）的藝術史詩巨作《屋頂上的騎兵》（The Horseman on the Roof）、或是《反斗智多星》（Wayne's World）——在這之前播映的是電影廣告公司「佩兒與迪恩」（Pearl and Dean）舊短片，它在底下與其他古董電影玩意兒一起被發現。這群社員把放映電影的收益，拿來資助他們剛起步的暑假拍片計畫。在課堂之間的空檔，諾蘭自學影片的手動設定剪接，把他能找到的影片膠卷放在史丁貝克這款剪輯桌上前後移動，欣賞線性的時間流動如何重新調整，以新的形式出現。這就是諾蘭的電影學校——在一堆古董設備之中，當今最成功的導演逐漸成形。

「我沒學過電影製作」[1]諾蘭在訪問中如此聲稱。他七歲的時候第一次拿起攝影機開始想像它如何運作。「我只是隨著年齡增長，持續不斷地拍片。這幾年下來，我拍的東西變得更龐大，我希望它們也變得更好、更精緻。」[2]

「克里斯＊與眾不同，」當時倫敦大學學院電影電視社的秘書長、日後成為記者的馬修·譚佩斯特（Matthew Tempest）說。即使在學生時代，諾蘭穿的就是不一樣，他穿亞麻西裝和藍色牛津襯衫。不過，譚佩斯特說，不僅是外表打扮不一樣，「他的企圖心和專注」[3]也讓他顯得突出。

打從一開始，他就有專屬自己的波長。

→ | 2000年，一臉稚嫩的諾蘭，他不曾接受正式的導演訓練，卻有著宏大的遠景，即將闖蕩主流電影。

＊——編按：本書以【】標示的註釋為譯者註，註釋內容請參考全書最末〈譯註〉。

＊——編按：克里斯是家人和朋友對克里斯多夫·諾蘭的暱稱。本書中譯時主要採取姓氏「諾蘭」稱呼，但遇到引述親友的話，或談論克里斯多夫·諾蘭與兄弟，則改用名字「克里斯」。

▶ 跨越大西洋的成長背景 ◀

我們需要把影片倒帶。回到1979年7月30日，克里斯蒂娜（Christina）和布蘭登（Brendan）所生的次子克里斯多夫·愛德華·諾蘭，在倫敦西敏出生。要注意，諾蘭擁有兩個國籍，他是個混血兒。他的母親由空服員轉任英語教師，來自伊利諾州芝加哥城外的伊凡斯頓（Evanston）——她是美國人。他的父親是倫敦廣告界的創意總監，從頭到腳都是典型英國人。他曾經和亞倫·帕克（Alan Parker）、休·赫遜（Hugh Hudson）共事，也曾兩度與雷利·史考特合作：這三名英國導演以其俐落、精巧的電影作品，成功打入八○年代的好萊塢。三人對這個未來的年輕導演有著關鍵的影響。1976年，諾蘭在父親陪同下到訪了松林製片廠（Pinewood Studios），他還記得看到了在帕克執導的音樂劇《龍蛇小霸王》（Bugsy Malone）中，一群穿著西裝的童星出演黑幫所使用的腳踩玩具車。

在倫敦高門長大的諾蘭，他與兩位兄弟在伊凡斯頓過暑假。馬修是大哥；暱稱「喬納」的弟弟喬納森，將成為諾蘭重要的合作夥伴。橫跨大西洋來回的雙重生活，成了諾蘭年輕時代的固定形式。除此之外，他們的雙親也經常旅行。三個男孩不時在研究地圖，一邊聽著從非洲或遠東回來的父親分享的故事。母親常有免費機票能提供給青少年的兒子；對他們而言，搭上噴射客機到遙遠的目的地是稀鬆平常的事。時間在他們的生活周遭繞了彎，就如在七四七客機周遭的氣流一樣。

他被告知，有一天必須做出選擇：當英國人，還是美國人。這件事始終在他心頭：他屬於哪一邊？不過法律修改了，他

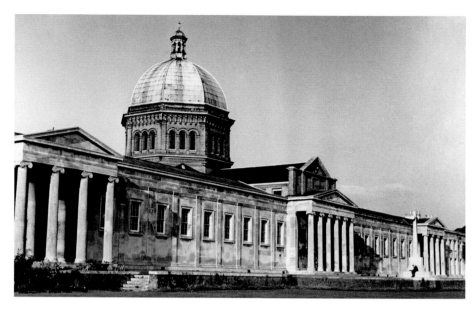

保留了雙重國籍，這正符合他真實的狀況，一個英美的雙螺旋。他如今住在洛杉磯，不過他的口音純粹是英國公學校的口音。他的用詞精準如鐘擺，腦筋始終清楚靈活，但是語調柔和理性有如BBC新聞主播。身分認同可以有多重層次。不管他朝那個方向飛，他都是在回家的路上。

在父親授意下，為了維持家族傳統，儘管全家已經選擇在伊凡斯頓定居，諾蘭仍留在英國的寄宿學校。這是個截然不同的世界。正如他的朋友和傳記作家湯姆·邵恩（Tom Shone）所看出，「基本上，他的成長時期就是在十九世紀英國與二十世紀美國的地景間往返。」[4]

黑利伯瑞與帝國公職學院（Haileybury and Imperial Service College），過去以印度殖民政府官員的子弟為學生群，校園涵蓋了哈特福郡（Hertfordshire）的哈特福希思（Hertford Heath）五百英畝土地，其中有全英格蘭第二大的校園方庭。學校食堂在一棟巨大圓頂建築底下，七百名學生在這裡用餐和喧譁，老校友的肖像從牆上冷冷凝望。地上花崗岩的紀念碑追悼戰爭的

英魂，年代最早者可追溯至波耳戰爭。

鐘樓高聳在方庭之上，每半個小時行禮如儀傳出鐘響，催促著學生們上課。諾蘭的日常活動包括禱告、拉丁文、軍訓課，以及突如其來、叫人喘不過氣的室內橄欖球賽。學生宿舍的莊嚴格局，成排的鑄鐵床鋪重複排列直到遠處，這樣的景象，會從他的無意識進入到他的電影裡。想像力如今躍入了《全面啟動》，啟動者（extractors）在丹吉爾進行睡眠藥物實驗；或是《蝙蝠俠：開戰時刻》（Batman Begins）之中，影武者聯盟（League of Shadows）鍛鍊布魯斯·韋恩（Bruce Wayne）的殘酷設備。

然而，當其他孩子在老式教育的牢牢箝制下苦苦掙扎，諾蘭卻益發茁壯。當然，生活有些艱難。永遠少不了堅持忍耐。他回想起寄宿學校的生活，把它當成了好萊塢的絕佳訓練場，讓自己學會如何在封閉的環境裡協調取得進展。按照體制內的規則來運作。了解自己有多少放手一搏的轉圜餘地。入選橄欖球隊「先發十五人」（First XV），可讓你擢升到黑利伯瑞

↖ | 黑利伯瑞與帝國公職學院壯觀的建築。這所英國寄宿學校給年輕的諾蘭留下深刻的印象。

↑ | 亞倫・帕克在1978年《午夜快車》（Midnight Express）的片場。這位出身倫敦廣告界、高度強調視覺的導演，對諾蘭的美學有強烈的影響。

↗ | 雷利・史考特在1981年《銀翼殺手》為哈里遜・福特（Harrison Ford）導戲。史考特抒情式的反烏托邦，是諾蘭重要的影像來源。這部電影為他指引了方向。

社會階層的最頂層，這就像電影票房的勝利，可以為你打開柏本克（Burbank）【3】辦公室的木板條大門。

▶ 電影初體驗 ◀

諾蘭能輕鬆掌握數學，加上藝術的天份，他的母親鼓勵他考慮以建築做為人生志業。就某個程度而言，他接受了她的建議。「所有的建築，特別是最優秀的建築，都含有敘事的成分，」[5]他說；而他打造的電影有如摩天大樓，層層疊疊。一想到諾蘭的電影作品，你立刻會想到夜晚閃爍燈光的城市。他的故事敘事偏向現代，連時代劇也傳達著它們當下生活的立即性——邵恩稱之為「受創的理性」（traumatized rationality）。[6]然而，他所做的一切都是循著古典的機械發條運行：影響諾蘭的源頭，包括：狄更斯、奧斯汀、哈代、歌德、威爾基・柯林斯（Wilkie Collins）、H・G・威爾斯（H. G. Wells）、亞瑟・柯南・道爾（Arthur Conan Doyle）、愛倫坡、以及偉大作曲家們的風尚。他奠基於傳統；你或許會稱他為老派。事實上，諾蘭身上帶有維多利亞時代教授的氣息，他的時間機器就擺在隔壁的客廳裡散熱。

每逢假期回到美國，就是諾蘭享受陽光與兄弟情誼的時刻。伊凡斯頓是約翰・休斯（John Hughes）電影裡神話般的廣闊郊區：如夢境般有鮮綠的草坪、車道、和平緩彎曲的死巷。附近供他們穿梭奔跑的林地，一直延伸到視線之外。時間變得伸縮自如。日子無止無盡。彷彿來到了納尼亞的異世界。在美國，他發現了電影，在諾斯布魯克（Northbrook）【4】的伊登斯戲院（Edens Theater）趕早場電影，戲院有著充滿未來感的拋物面外觀。在這裡，沉浸在《星際大戰》、史匹柏溫馨喜悅的早期作品、以及羅傑・摩爾時期的龐德電影嬉鬧、遁世的歡愉。他日後宣稱，在電影院的溫暖殿堂裡和一群觀眾分享影片「近乎於神祕經驗」[7]，它激發人們對電影院的狂熱。這種群體的衝動無可比擬。

諾蘭同時擁抱了這些故事以及它們的敘事方式。他跟父親借來超8攝影機，首次嘗試拍片。這個攝影機沒有音效設備，而且每盒影片長度只有兩分半鐘，因此他拍的是默片，把喬納拉進來軋一角，並利用他的玩具來增添定格動畫的場景，重演了在大銀幕上令他驚嘆的太空史詩。他們有個舅舅在美國太空總署工作，到他們家拜訪時帶了阿波羅任務的超八影片，諾蘭把它直接從電視螢幕上拍下來加入他自己的電影裡。讓它們看起來是真實的，對諾蘭來說是件重要的事。

在學校裡，當寢室熄燈、想像力馳騁的時刻，諾蘭會閱讀書籍和漫畫，並用自己的新力牌隨身聽聽音樂。唯一能接觸電影的機會，是學校每週一次為男孩們播映戰爭電影，像是《桂河大橋》（*The Bridge on the River Kwai*）響起的號角聲。不過諾蘭是少數被選中的幸運兒，一位思想前衛的舍監給他們看了盜版VHS的《銀翼殺手》。它像是一椿非法又魔幻的事；他們必須分段觀看這些充滿神奇和懸疑的個別篇章。《銀翼殺手》仍是諾蘭人生志業的指引明燈。第一次看《異形》（*Alien*）時，他就看出了這兩部作品的相似，即使故事非常不同，兩者間有某種共通的調性、情緒，或者說「氣氛」[8]。直到後來，他才發現兩部作品出自同一人——雷利·史考特。這個發現決定了一切。他希望自己也能建立連結不同作品的情緒。

等他再長大一些，在學期開始之前或結束後他會在倫敦待些時間，他和喬納經常造訪位於國王十字車站，寬敞而座位眾多的史卡拉戲院（Scala cinema），以充實電影知識、確認自己的立足之地。諾蘭在這裡讓自己腦子裡塞滿《1987大懸案》（*Manhunter*）、《藍絲絨》（*Blue Velvet*）、《金甲部隊》（*Full Metal Jacket*）、和《阿基拉》（*Akira*）的各種可能性。「電影變得與我們自己的記憶難以區分，」他說。「你將它們歸檔後，它們就變成很私人的東西。」[9]

▶ 文學大師的古典基因 ◀

影片快轉到1989年。諾蘭說，上大學「就像進入了現代世界。」[10] 這是一段自我創造，把不同階級、文化、性別混合在一起的時期，他睜大眼睛張望世界提供給他的一切。在中學英文教師的建議下，他選了英國文學，以擴展對故事的想法——深入挖掘經典的作品。倫敦大學學院的校

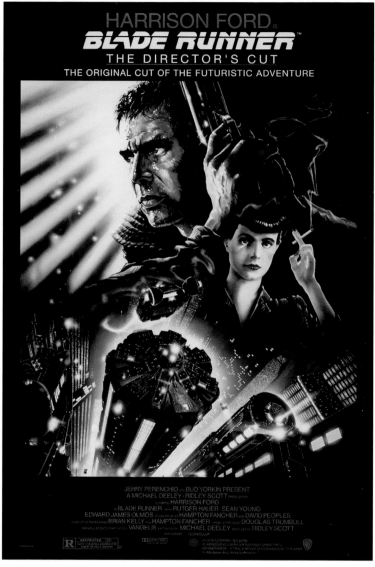

↑ │《銀翼殺手》1982年的發行海報，諾蘭第一次看這部電影是在學校看VHS影帶，而且是分次看完。他已經能看出導演展現的明確風格。

園裡，一根高聳在布盧姆斯伯里的水泥石柱，這區域過去是艾略特（T. S. Eliot）漫遊出沒之地，這位歸化英國的後現代主義者、洞察人性脆弱的桂冠詩人，不意外地，也是對諾蘭有重大影響的人物。這裡的建築，未來也將構成高譚和《全面啟動》裡都市景象的元素。

兩位截然不同的文學大神，激發這位未來的大導演以非傳統的方式處理敘事。這兩位作家始終盤踞著他的想像，以至於諾蘭的

所有作品都可放入這兩人的名字交集上。

阿根廷詩人、哲學家、寓言家波赫士，他用夢和記憶、圖書館和迷宮編織無數篇形而上故事，透過電影這個恰如其分的回饋迴路，進入了諾蘭的生命。我們也可以把尼可拉斯‧羅吉（Nicolas Roeg）扭曲現實的電影，歸為啟動諾蘭靈感的另一個電荷，特別是拉斯‧羅吉出道的狂野之作《迷幻演出》（Performance）。年輕的諾蘭注意到，電影裡一個倫敦黑幫份子

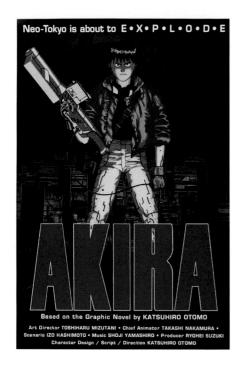

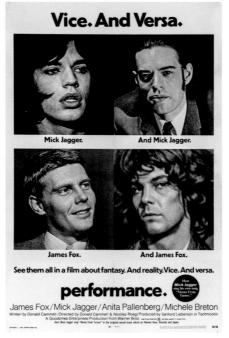

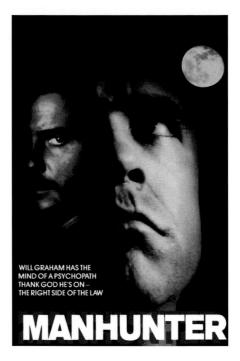

↑│三部電影的海報，它們各以不同方式激發諾蘭的創作靈感：《阿基拉》扣人心弦的反烏托邦動畫、《迷幻演出》的迷幻六O年代氣息、以及《1987大懸案》濃烈而時尚的風格。

在讀波赫士的《個人作品集》（ *Personal Anthology* ）。它呼應了切斯特·丹特（Chester Dent）一部舊的學生電影，這是他從布盧姆斯伯里劇院地下室那堆寶藏一起發現的。這是波赫士短篇小說《博聞強記的富內斯》（ *Funes the Memorious* ）未經正式授權的改編電影，內容是關於一個因完美記憶力而飽受折磨的男子。

諾蘭立刻衝出門把所有他能弄到的波赫士作品，不管虛構或事實，通通買了回家。前衛作家和電影導演都以別出心裁的方式處理古典神話，利用好入口的故事來演繹怪異的哲學概念，彼此異曲同工。

雷蒙·錢德勒，這位寫出《大眠》（ *The Big Sleep* ）和《再見，吾愛》（ *Farewell My Lovely* ）的通俗文學天才，則是電影帶來的另一份象徵意味十足的贈禮。諾蘭大學第二年開始研究錢德勒詭譎的洛杉磯驚悚小說，在此之前就發現錢德勒在希區考克的《火車怪客》（ *Strangers on a Train* ）裡

掛名擔任編劇；錢德勒曾經實際在好萊塢討過生活。他們的人生有著不可思議的相似處。錢德勒有個盎格魯－愛爾蘭母親和美國父親，童年時期在芝加哥和倫敦兩地生活。他後來形容自己是個「沒有國家的人」。[11] 這位黑色小說的教父，用詼諧、陰森的詩意文字述說晦暗的故事，裡頭西裝革履的黑夜英雄，是憤世嫉俗但高尚的私家偵探，他們追查著曲折的犯罪線索，但最終解答依舊遙不可及。錢德勒筆下的世界，就如高譚市一般充滿腐敗。

諾蘭喜歡它的細節、它的敏銳觸感，以及錢德勒反抗傳統罪與罰的定則。「整個重點就在於你被騙了，」[12] 他津津樂道地說──問題全取決於你的視角。

諾蘭受到的影響來源愈來愈廣。葛拉姆·史威夫特的1983年小說《水之鄉》（ *Waterland* ），是諾蘭第一次見識到以多重時間線運行的故事。他在學校的美術課見到了荷蘭藝術家M·C·艾雪（M. C.

Escher）的作品，著迷於他幾何上精準的幻象、永遠走不出去的樓梯、在我們眼底下游動的鑲嵌圖案（tessellation）。一旦你相信了它的效果，便無從再逃脫，要被困在艾雪腦中的無盡迴圈裡；那是藝術和數學、科學與虛構的結合。稍後不久，他將為法蘭克‧羅伊德‧萊特（Frank Lloyd Wright）和路德維希‧密斯‧凡德羅（Ludwig Mies van der Rohe）窺看未來的建築而感動狂喜；密斯‧凡德羅這位德裔美國人，在諾蘭家鄉城市芝加哥的影響力隨處可見。

此外，這也關乎愛情。一天晚上，他隨著毫不停歇的貝斯聲來到了學生大廳的派對會場，在這裡他第一次和艾瑪‧湯瑪斯說了話，這是他與人生中最重要的創作夥伴和情感夥伴建立關係的開始。諾蘭描述她對他電影生涯的「深遠影響」[13]，不僅是他怪異念頭的傳聲筒，也是推動他表達這些念頭的力量。

▶ 摸索電影職涯 ◀

從倫敦大學學院畢業後，成為導演的道路並不平順。至少一開始是如此。無法進入英國國立電影電視學院（National Film and Television School）和（雷利‧史考特曾經就讀的）皇家藝術學院（Royal College of Art），他在倫敦一家名為「電波」（Electric Airwaves）的實業電影公司[5]擔任攝影師。拍攝實用性的訓練短片，幫

他打下很好的基礎，可以用最低限度的燈光，面對急著離開的主管，在最低限度溝通的情況下迅速完成拍攝。在此同時，他重回他過去電影社的神經中樞繼續他的實驗（大學校方似乎不曾留意），打算拍攝一部劇情片。

「我記得有天下午我闖進去，剛好發現克里斯和其他幾個人正在合成特效鏡頭，」譚佩斯特回想，「好像是對著一個耐熱透明玻璃大碗拍畫面。」[14]

諾蘭有過一個名為《賴瑞‧馬霍尼》（Larry Mahoney）的首度拍片計畫，而後中途夭折，影片內容從未曝光。這部劇情片講述一個假扮成他人的學生，主要是以夜景畫面組成。不久之後，兩個個別的概念在他腦中糾纏在一起，創造出了《跟蹤》。

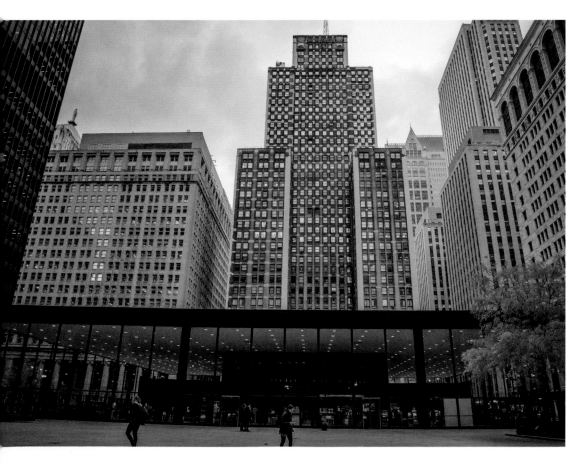

← | 芝加哥的美國郵政洛普車站大樓，由建築師密斯‧凡德羅以國際風格設計。這座城市風格明確的建築，對於電影的高譚市、乃至於諾蘭所有電影作品，都有巨大的影響。

從他的公寓到繁忙的托登罕宮路（Tottenham Court Road）[6] 步行上班的路上，在西城不斷進出的蜂擁人群總是讓諾蘭驚嘆不已，他認為這就是所謂的「人潮」（throng）。15 他的日常儀式帶出了他的哲學家精神（並不需費太多工夫），令他不禁好奇，為什麼沒有人會和陌生人用同樣的步調行走。你不是走得快一些，就是慢一些。人群有他們自己的社交規則。在倫敦，你不會和陌生人互動。

「（倫敦）這個城市對我而言一直像個迷宮，」他解釋，「你看看《跟蹤》，它說的是在人群中的孤單。」16 他會發現自己在眾人之中專注看一個人，很快他們馬上變成了個體。

此外，還有闖空門的竊盜。諾蘭那時還跟湯瑪斯合租在肯頓（Camden）的一個地下室公寓。回想起來，他的夾板門差不多只有裝飾作用。因此不難預想，有天晚上回到家時，他發現了公寓遭人破門而入，現場一片狼藉。小偷們拿走了幾張CD、一些私人物品，僅止於此。而他們留下的，是當代好萊塢最成功的導演之一的起步踏板。

「阻止人們侵入你的生活，靠的是社交禮儀和規範，」17 諾蘭如此認為。除了損失個人的物品之外，更讓人不安的是個人空間遭到侵害。你的個體性、你的隱私都受到損傷。社交協商（social bargain）的機制崩潰。過幾年之後，他會透過《全面啟動》把個人遭到入侵的概念延伸到奇幻的層次，這回小偷們將破門而入直闖你的心靈。

關於社會規範瓦解的這些想法，最初合併轉化成了名為《偷竊》（Larceny）的短片，它幾乎是《跟蹤》的試行版，在一個週末裡拍攝完成。這個構想之後擴展成為他的首部劇情片，在他畢業六年之後完成。

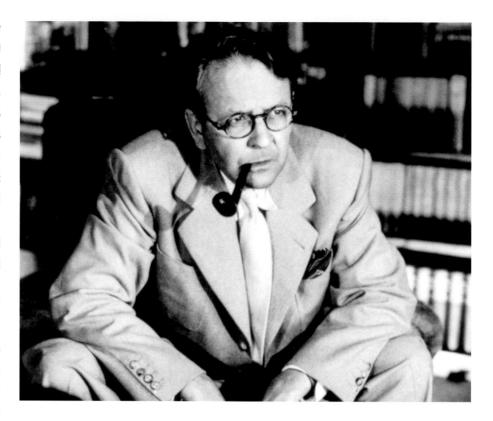

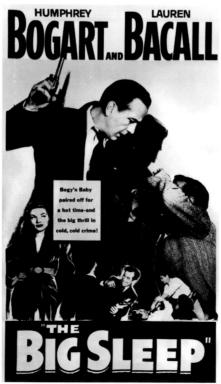

↑｜雷蒙・錢德勒，這位犯罪小說大師和黑色電影教父，是另一個關鍵影響。他詭譎多變的的驚悚小說，開創了黑暗、詩意的虛構世界，裡頭的答案絕少是直截了當。

←｜霍華・霍克斯（Howard Hawks）的《夜長夢多》電影海報，改編自錢德勒最著名小說《大眠》。諾蘭將設計自己版本的鮑嘉私家偵探角色，在午夜的街頭遊蕩。

→｜演員、朋友、黑色電影原型人物。在諾蘭刻意仿作的首部作品《跟蹤》裡，露西・羅素飾演金髮的致命女郎，傑瑞米・席歐柏飾演代罪羔羊。

▶克難拍攝的處女作 ◀

找遍了各種可能的資金來源之後（湯瑪斯利用午餐休息時間拚命發信求助），二十八歲的諾蘭決定大膽行動，靠自己的本事出擊。一開始只靠一筆工作獎金，由電影社重聚的社員免費幫他工作，以及現有的機器設備。在參加影展介紹這部電影時，諾蘭會開玩笑說，應該很少有電影能把演員、劇組、**還有**拍片器材全部塞進倫敦計程車的後面。所有演員都是電影社社員，至於諾蘭自己則擔任導演、製片、編劇、攝影指導、攝影機操作員、以及剪輯（和賈瑞斯・希爾〔Gareth Heal〕合作）。最終的預算大約落在三千英鎊左右（很難算準確），其中底片和沖洗佔了最大的部分。

《跟蹤》緊隨著一位有志寫作的無名小說家，只以「年輕人」（The Yound Man）稱之（傑瑞米・席歐柏〔Jeremy Theobald〕飾演），他出於好玩，同時也可能是為了激發生活中的靈感，在人群中挑選對象予以跟蹤。就和之後將出現的許多電影主人翁一樣，他是扭曲版的諾蘭。在電影一開始，我們看到他漫步走過布盧姆斯伯里劇院的台階。他的身上有股寒酸氣，和俄國小說家杜斯妥也夫斯基的味道。也因此他被柯柏（亞列克斯・霍〔Alex Haw〕）這名慣竊的魅力所蠱惑，這位慣竊有教養、英俊、冷冽，也是諾蘭電影中，眾多身穿無懈可擊的鐵灰色西裝角色當中的第一人。隨著柯柏傳授年輕人關於闖空門的技藝、及破壞他人生活的刺激感，這個新入團的共犯將和「金髮女」（露西・羅素〔Lucy Russell〕）碰面，她幾乎徹頭徹尾是個「致命女人香」（femme fatale）。一場長期策劃的騙局，它精密的發條開始轉動。

演員當中，只有羅素成了職業演員。席歐柏在《蝙蝠俠：開戰時刻》和《全面啟動》基於老友情份客串演出，不過他如今是一位編輯。霍應該是三人中最令人印象深刻的，時髦幹練如惡魔般的雅痞，他在拍攝結束後就前往澳洲，之後在耶魯大學攻讀建築，如今在紐約一家知名公司任職。

「我們會每個星期拍一天，持續了快要一年，」[18] 諾蘭回憶說。拍攝多半是在星期六進行，因為他們都有工作要做。這種方式感覺像是每個星期拍一部短片。

一切都匆忙混亂。他們四處找尋拍攝地點，在諾蘭父母的住家拍片、酒吧場景是借用朋友的餐廳、而席歐柏的公寓則充當他角色住的破舊房間。外景的拍攝並未申請許可。群眾則是真的群眾。警方偵訊的場景是在過去電影社的小房間裡拍攝，導演的叔叔、也是職業演員約翰・諾蘭

> ❝❞
> 《跟蹤》如今廣為人知、巧妙的非線性結構，
> 有部分原因出於它拍攝時的零散本質。
> 不過諾蘭看出了它如何為打造驚悚片提供了新方法。

↑｜傑瑞米・席歐柏飾演的無名年
　　輕人，在倫敦街頭跟蹤陌生人
　　尋求刺激。這部片以打游擊方
　　式拍攝，既沒有申請許可，也
　　沒有太多計劃。

→｜《跟蹤》黑白分明的諾蘭招牌
　　影像風格。席歐柏儘管刻意打
　　扮，在人群中仍難以辨認，是
　　一個沒有身分的人。

（John Nolan）來飾演警官的角色。這個場
景的拍攝使用了古老的滑輪軌道，而器材
本身的狀況太差無法被搬運到別處。這是
影片裡唯一不是使用手持攝影機拍攝的段
落。諾蘭聽取他的約翰叔叔對於應付演員
的意見。他建議的是：閱讀史坦尼斯拉夫
斯基[7]來理解演員們對導演有何需求。

　　一切都講策略。諾蘭事先全想好了。
他們預先排演了六個月，彷彿要演的是舞
台劇。如此一來演員們可以逐字理解每個
場景，進度的安排往往是隨機應變。如果
有一個拍攝地點可供使用，他們就立刻行
動。此外，不管是時間和金錢，諾蘭每個
鏡頭都只夠拍一到兩次，因此演員們必須
把角色的台詞倒背如流。

　　戲服是他們自己的衣服，道具是他們
自己的物品。我們在年輕人桌上看到的打

字機是諾蘭的父親送他的二十一歲生日禮物，劇本就是用它寫出來的。蝙蝠俠的符號彷彿有預言效果，剛好就貼在席歐柏的大門上。

▶ 驚悚片新方向 ◀

一個模式浮現出來。在諾蘭第一部劇情片的骨子裡，藏了未來會以最宏大規模拍攝的賣座鉅片的藍圖。一點點真實生活的酊劑，會如何激發思想的實驗而發展成可能的電影。接著外來的影響力開始顯現：書籍、電影、還有繪畫、地點和建築，及逐漸成形的強烈風格；再加上他想要推動極限的迫切感。打從一開始，他就喜愛實

際地點的規範。他很快就能透過內心的靈視加以解讀，並把它剪輯進入「諾蘭時間」的怪異節奏。以某種最基本的層面來看，他的電影談的是電影的本質。

拍攝黑白影片是諾蘭有意識的、務實的選擇。「它是用省錢的方式運用表現主義風格，」[19] 諾蘭笑著說。超低預算片有一種詭異、迷離的感受，這是他想要發掘的。他把演員安排在窗戶旁以節省燈光，自己喜歡肩上扛著攝影機跟在他們後面，邊走邊拍。從一開始，他就知道自己在打造一部黑色電影，並據此進行文類的研究，把自己投入到希區考克（以《火車怪客》做為前進的第一站），以及賈克·圖爾納（Jacques Tourneur）強烈的明暗對照（特別是《漩渦之外》〔Out of the Past〕

↓│風流倜儻的危險竊賊柯柏（亞列克斯·霍）翻找最新受害者的私人物品。由於幾乎沒有預算，《跟蹤》的所有道具都是諾蘭和他的演員自身物品。

交織如網的倒敘技巧）。波赫士和錢德勒也無可避免扮演了他們的角色。「麥高芬」（MacGuffin）[8]是一組色情圖片，與《大眠》如出一轍。當時湯瑪斯在沃克泰托電影公司（Working Title）擔任助理。她從那裡設法拿到了《黑色追緝令》（*Pulp Fiction*）的劇本，當時它正在電影製作公司之間被傳閱。《霸道橫行》（*Reservoir Dogs*）曾深深打動諾蘭，昆汀·塔倫提諾（Quentin Tarantino）打算在故事線迂迴行進、撕裂時間序，這個做法令他激動莫名——結果，不一定要在原因之後才出現。

《跟蹤》如今廣為人知、巧妙的非線性結構，有部分原因出於它拍攝時的零散本質。不過諾蘭看出了它能為驚悚片提供新方法。他發現，我們的生活其實很少順著時序進行。即便是簡單的對話也會往後回溯。你可以說，諾蘭拍電影的方式就和我們平時向人講述劇情一樣，會倒帶補充遺落的細節。

竅門是這樣。《跟蹤》以三個不同的時間線行進。在第一個時間線裡，「年輕人」被警方偵訊，以倒敘方式回想他遭遇柯柏的經過。在第二個時間線，他遇到了「金髮女」，她聲稱自己遭到勒索。在第三個時間線，他在屋頂被人毆打。三個時間線彼此交疊，讓整個時序陷入巧妙、命定般的混亂之中。電影劇名同時成了反諷和指引。想跟蹤各個事件變得極度困難。在令人頭昏腦脹的敘事漩渦中，我們靠地點和髮型模糊拼湊故事，騙局逐一上演、角色身分轉換且變形。在最後一幕戲裡，當柯柏在人群中消失，我們不禁要懷疑，他會不會從頭到尾都是這個年輕作家（或是導演本人）在腦海裡捏造的人物。

諾蘭承認，《跟蹤》的架構是有點出乎尋常的選擇。「不過這些東西正是這個計畫

的力量所在。」[20] 不尋常，成了一種哲學。諾蘭把其他人想不到的東西，帶到電影這門藝術裡。一些導演（例如諾蘭鍾愛的史考特）會添加視覺的層次，讓你可以反覆看、從中找出新的東西，至於諾蘭，他則想要「把層次加在敘事手法之中」。[21]

《跟蹤》在1998年舊金山影展首映，在美國影展圈的聲名隨之鵲起，時代精神影業（Zeitgeist Film）取得象徵性的上映權，雖然只有五萬美元的票房（如考慮它的超低預算，實際上是一筆可觀的回報）。影評很快有了回應。「這部電影大獲全勝——隨著時間推移更加深入、更讓人毛骨悚然——在在說明了充滿前瞻的創意想像，」[22] 米克·拉薩爾（Mick LaSalle）在《SFGATE》新聞網站如此形容，他宣稱諾蘭將成為引人矚目的新秀。

過去要四處求爺爺告奶奶，才能在倫敦街頭拍出些東西，美國——他的另一個家——突然間向他招手。六年來哄誘拐

↑｜諾蘭處女作的兩個經典影像來源：一是希區考克的《火車怪客》，提供了陌生人被誘入陷阱的構想；另一個是《黑色追緝令》，塔倫提諾在電影中恣意打破了時間順序。

↑｜《跟蹤》在美國戲院上映的海報，票房規模雖小但獲利可觀，影評人譽為重要新銳導演的出現。

↗｜諾蘭與妻子艾瑪・湯瑪斯出席2002年在洛杉磯格勞曼埃及戲院（Grauman's Egyptian Theater）的《跟蹤》上映會。隨著他的聲名漸增，這部初試啼聲之作也受到更多注意。

騙，如今一夕成名。這就是好萊塢職涯的發展曲線。而他即將從根本上撼動1990年代後期的獨立電影，當時的獨立電影仍籠罩在塔倫提諾和凱文・史密斯（Kevin Smith）這類「錄影帶店叛徒」（video store renegades），展現的鬆散、流行文化的風格。如今大事要發生了。

以後見之明來看，儘管預算如此拮据，諾蘭對他的首部作品（如今已是影迷的邪典圖騰）仍滿懷喜愛。它有著豐富的質感：剝落的壁紙、斑駁的壁腳板、單薄的窗簾把朦朧的光洩入狹窄的房間。它們看起來真實，因為是有人住過、而且破舊的空間。他笑了。「我想，在其他每一部電影裡，我都花費大量資源，想找回我們一無所有時的樣子。」[23]

「《跟蹤》是罕見的處女作，彷彿一躍上銀幕，就已完整發展出驚人的創造性」紐約林肯中心電影協會[9] 總監史考特・方德斯（Scott Foundas）如此說。「諾蘭長久堅持的痴迷都有跡可循：大膽的非線性故事、

身分的流動性、不自主的記憶痙攣。」[24] 別說你事先沒被警告過。

微諾蘭： 克里斯多夫·諾蘭的神祕短片

《太空大戰》（Space Wars）（1978）

諾蘭用家裡超八攝影機拍攝的系列科幻影片之一。利用《星際大戰》和家中的玩偶行動戰士（Action Man）、蛋盒和捲筒衛生紙，以及麵粉來製造爆破，諾蘭透過簡陋的定格動畫重演了喬治·盧卡斯（George Lucas）的星際傳奇故事。他自己承認在那個時期，他「著迷於任何與太空及太空船有關的事物。」[1] 從成熟導演的角度來看自己最初的嘗試，諾蘭承認這部作品仍相當粗糙，不過這裡有著鏡頭進展的基本要素。類似的技巧（例如星際背景中的太空船），他將運用在《星際效應》——當然，會再多一點預算和更高的專業度。

《塔朗泰拉》（Tarantella）（1989）

四分鐘長度的《塔朗泰拉》是諾蘭中學畢業入大學前，與他的童年好友洛可·貝利克（Roko Belic）（如今是一名紀錄片製片）合作的作品，它最接近我們所謂的諾蘭恐怖電影，確實可說它啟動了《全面啟動》。未在片中掛名的喬納·諾蘭從床上醒來（我們假設這是被當成場景的實際住家），但是我們卻無法確定他是否真的醒過來，因為接下來是一連串惡夢的影像……包括一隻狼蛛、一個尖叫的男子、路易斯·布紐爾風格（Luis Buñuel style）的眼珠近距離鏡頭，喬納跑步穿越地下道（芝加哥的下瓦克大道〔Lower Wacker Drive〕，後來成為《黑暗騎士》的場景），還有諾蘭本人一副吸血鬼模樣，面無表情坐在餐桌的首位。

《偷竊》（1996）

基本上是他的首部劇情片《跟蹤》的一次演練，這部九分鐘的犯罪故事是某個週末在諾蘭的公寓拍攝，艾瑪·湯瑪斯擔任製片助理，使用的是倫敦大學學院電影電視社團的有限器材。諾蘭一人身兼導演、編輯、攝影、和剪輯。雖然《偷竊》在1996年的劍橋影展播出並得到有力的評價，不過它長久以來始終不曾公開上映。人們對它的情節所知不多，只有參與演出的傑瑞·米席歐柏對它的描述：「一個男子闖入公寓裡，嚇到了住戶（也就是我）。這位『竊賊』的新女友剛好來拿東西，兩人為了這個新女友而爭吵。接著又有第三個男子從櫥櫃裡跑了出來……。」[2]

《蟻獅》（Doodlebug）（1997）

《蟻獅》有著遞迴的（recursive）、艾雪式的（Escher-style）結構、文學典故、以及表現主義風格，可說是他在大學時期最具啟發性的短片。這部三分鐘長的黑白片，有著類似卡夫卡的故事，席歐柏飾演的偏執狂青年，在自己的破爛公寓裡追著一隻看不見的蟲。當他終於逮到這隻蟲子，可以看出蟲子就是他縮小版的自己。隨著他的鞋子往他小小分身踩下的同時，一隻巨大的鞋子也落在他身上。

《奎氏兄弟》（Quay）（2015）

回歸他的本源，諾蘭在《星際效應》和《敦克爾克大行動》之間的空檔，製作、執導、拍攝、剪輯了這部紀錄短片。它介紹兩位動畫師兄弟史蒂芬·奎伊和提摩西·奎伊（Stephen and Timothy Quay）的作品（《鱷魚街》〔Street of Crocodiles〕、《人造夜》〔Nocturna Artificialia〕），紀錄這對雙胞胎動畫師在工作室裡，運用怪異的玩偶來製作他們難以理解的作品。它是一首簡短、八分鐘的讚歌，獻給兩位邊緣的藝術家，他們獨樹一格、低傳真（lo-fi）的故事敘述顯然讓諾蘭感到非常親近。

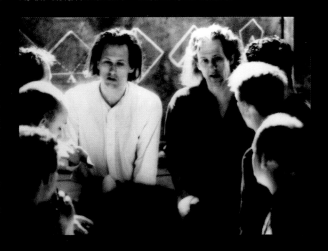

← | 一舉成名：定格動畫的傳奇人物史蒂芬·奎伊和提摩西·奎伊（照片中，正執導《班傑明塔學院；或，人們稱之為人生的夢》〔Institute Benjamenta, or This Dream People Call Human Life〕）是克里斯多夫諾蘭2015年致敬短片的主題。

鏡中漫遊

記憶拼圖、
針鋒相對

他的第二部電影，拍的是洛杉磯謀殺案的故事，只不過故事是倒退著走，讓觀眾可以一起體會主角的失憶症。在第三部電影裡，他剝奪了一名警探的睡眠，混淆了他的認知，讓他在阿拉斯加的永晝白夜下追查殺手。

一開始，是因為兩兄弟彼此已無話可說。在1996年，諾蘭要把家裡破舊的本田喜美轎車從芝加哥開到舊金山，這是跨越半個大陸的長途跋涉，而他的弟弟自願陪同。當時喬納在華盛頓特區就讀喬治城大學。不同於哥哥，他是在美國受教育，說著輕鬆的中西部口音。他們沿著美國高速公路旅行的第二天，道路無邊無際地延展，談話陷入了停頓。這兩位諾蘭兄弟是眼神深邃的年輕帥哥，他們比較擅長思考更勝過閒聊。

車內除了空調傳出的呼呼聲響之外，死寂如墳墓。為了打破一成不變的氣氛，喬納決定告訴他哥關於一個短篇小說的構想。故事靈感來自學校關於順行性失憶（anterograde memory loss）的心理學課程，後來以《勿忘你終有一死》（Memento Mori）之名發表在《君子雜誌》（Esquire），其開場是一個驚人景象。一名男子在汽車旅館房間醒來。從鏡子裡望去，他看到自己全身紋滿了刺青。它們並非圖案，而是一些句子，用來提醒自己的註記。其中一句寫的是，「約翰·G強暴並且殺害了你的妻子。」[1]

我們得知主角頭部受到重創，導致了一種特殊的失憶症。在受傷之前的所有事情仍正常保存在他的記憶中（確知他過去是誰）。受傷後，任何事在他腦中都無法停留超過十分鐘，讓他受困在永恆的現在式裡。他的腦無法形成新的記憶。也因此他被切斷了和時間之流的聯繫，只能透過墨印在自己身上的指示來定位自己，再加上他口袋裡一疊拍立得照片，來辨識造訪他的究竟是何許人。想要知道劇情真相，需要花費一番功夫。

為了給故事添加一些情緒的刺激——說來諷刺，喬納借用了自己在巴黎某個深夜遭人持尖刀搶劫的鮮明記憶。他的腦中始終無法擺脫那次的經驗，計畫著永遠不可能付諸實現的復仇。這是一種原始本能的反應。他的主角（電影中名叫「藍納」）將感受到同樣強烈的復仇渴望，儘管他根本記不得加害者是誰。這是一個不斷把故事本身抹去的偵探故事。

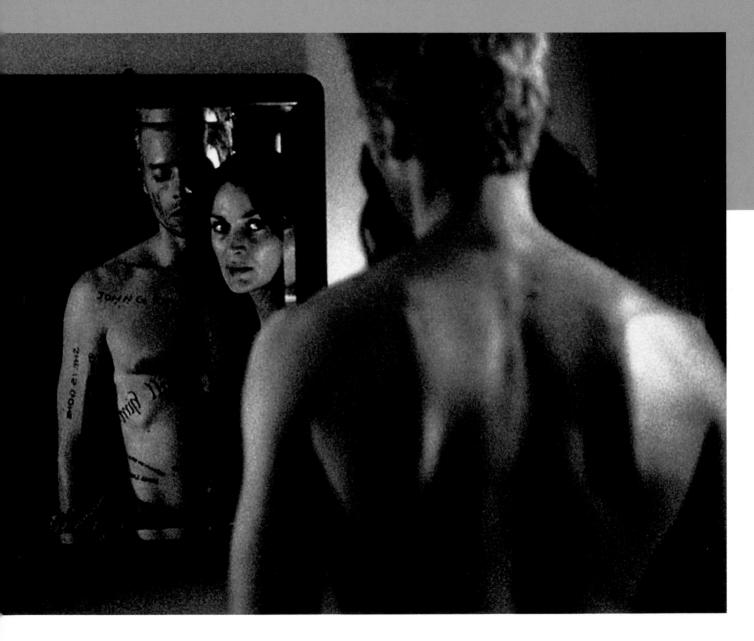

↑ | 藍納（蓋・皮爾斯）和娜塔麗
（凱莉安・摩絲）冷眼直視鏡
子。整部電影的呈現方式有如
標準驚悚片的鏡像。

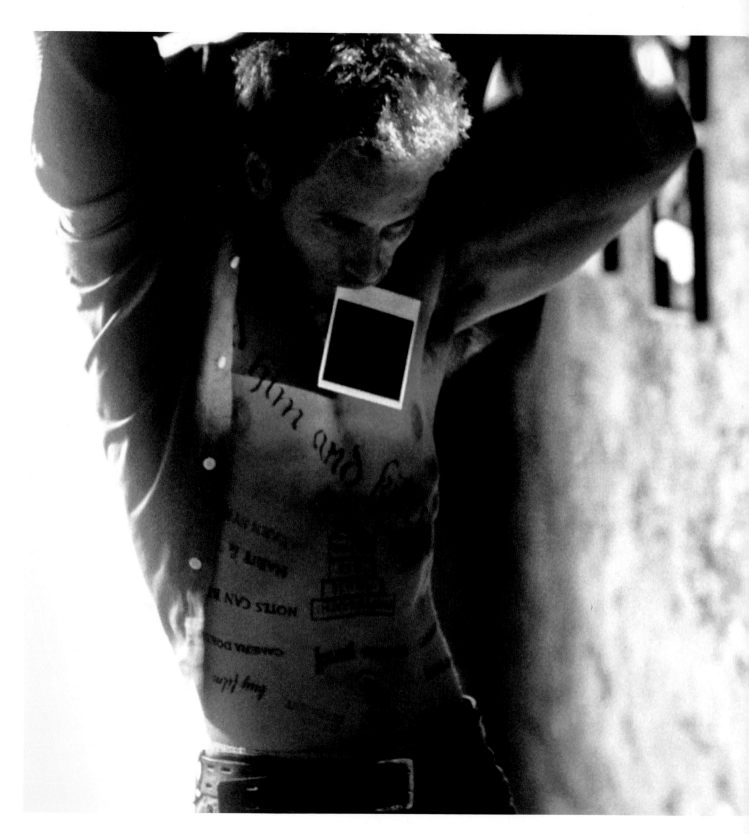

喬納知道他哥是個敏銳的評論家，能立刻嗅出故事裡的缺陷，挑出不合理的毛病。不過克里斯多夫卻沒提出半點反對的意見。車裡是更長的沉默，最後他終於開口了。「這是很棒的電影構想。」[2]

喜美老爺車開到洛杉磯非常勉強；不過電影的構想已經起飛。接下來幾個月，在諾蘭悉心照料下，故事改名為 Memento（電影譯名為《記憶拼圖》），這部電影也改變了他的職業生涯。

▶ 另闢新徑的失憶症電影 ◀

當弟弟告訴他這個故事，諾蘭馬上想到，這應該是部經典黑色電影，但帶著近似大衛‧林區式的逾越。正如在《跟蹤》時所做的一樣，諾蘭為了找出正確的構思方式，讓自己沉浸在黑色電影的類型之中，想像何以「複雜的應用有其目的」。[3] 你**應當要**迷失在情節裡。「把它忘了吧，傑克。這裡是唐人街，」[4] 這是傑克‧尼克遜（Jack Nicholson）經典電影結尾的著名台詞。諾蘭刻意顛覆這句子的修辭。把它記住，藍納。這裡是唐人街。《雙重保險》（Double Indemnity）、《梟巢喋血戰》（The Maltese Falcon）、《大眠》、和《霹靂鑽》（Marathon Man）各自供應了它們的騙局。可以這麼說，諾蘭的導演生涯始終不曾脫離黑色電影的框架。

《記憶拼圖》令人迷失方向的倒退發展，有著濃厚的夢境特質。不過，它打破了過去的失憶症電影傳統；像是希區考克的《意亂情迷》（Spellbound），或是羅納‧考爾曼（Ronald Colman）擔綱的《鴛夢重溫》（Random Harvest）。它的不同，在於主人翁知道自己的身分。他有著過去，他少了的是現在。類似的例子是，亞倫‧帕克在河口恐怖電影[10]《天使心》（Angel Heart）中探討的認同危機。「它令你猝不及防，」諾蘭回想說，「但是它對你很公平。」[5] 一旦你發現了真相，隨即改變了你和核心角色的關係。此外，《銀翼殺手》是諾蘭汲取靈感永不枯竭的源頭。「我對於記憶和身分的興趣，大多數都是來自那部電影，」[6] 他說。

循著他弟弟鋪陳的故事，諾蘭開始進行他的電影劇本，之後又再重新寫一次，試著揣摩如何把順行性失憶症對生命的衝擊搬上銀幕。一天上午，他在洛杉磯橘街

> ❝❞
>
> 可以這麼說，
> 諾蘭的導演生涯始終不曾脫離黑色電影的框架。

← │ 推動《記憶拼圖》推理的一個巧妙構思：蓋‧皮爾斯飾演的藍納為了替代記憶，把線索刺青在身上，並保留重要熟識人物的拍立得相片。

的公寓住家坐著，在咖啡因稍微過度的刺激下，突然有了靈感。重點不在於述說一名失憶症患者的故事，而是讓失憶症的人**述說**，他是最極致不可靠的敘事者。諾蘭準備讓我們置身在主人翁受損的腦中，藉由倒退進行的故事，讓觀眾和主角一樣不明所以。個別的場景以正常方式演出，但是每段的結尾都是前面一段的開頭。隨著電影不斷倒轉最終真相大白。諾蘭是左手慣用者，而且他翻閱雜誌總是倒著看，不知道是否有關？

諾蘭寫《記憶拼圖》劇本時，聽的背景音樂是電台司令樂團（Radiohead）探討數位時代偏執妄想症的專輯《OK電腦》——到現在他仍無法記住下一首歌是什麼。沿著加州海岸，他換過一家又一家廉價的汽車旅館，好沉浸在頹廢的氣氛中。有意思的是，他寫作的順序是按照他希望觀眾體驗的順序——也就是時序倒轉。沒有傳統意義上的初稿：他寫了一段場景，然後接著寫發生在它前面的場景。「其實這是我寫過最線性的劇本，」[7]他笑著說。每個段落都要仰賴發生在它前面的段落，配合上巧妙的視覺和音響重疊效果。諾蘭稱它為場景之間的回音。

故事裡的順行性失憶者，全名是藍納‧薛比（Leonard Shelby），他決心要找出並殺死姦殺他的妻子、還造成他頭部創傷無法形成新記憶的男子。他所擁有的證據存在各個地圖和檔案文件裡，重要的啟示刻印在他的皮膚上。布萊德‧彼特（Brad Pitt）曾表示有興趣出演，但發現自己檔期太滿。之後，澳洲演員蓋‧皮爾斯（Guy Pearce）頂著一頭金髮（金髮的諾蘭則是一頭亂髮）和哀愁自持的表情，生動演繹了藍納的角色，劇中與他關係密切的是凱莉安‧摩絲（Carrie-Anne Moss）飾演的酒

吧女服務生娜塔麗，以及喬‧潘托利亞諾（Joe Pantoliano）飾演的便衣警官泰迪。這兩人都不可靠。但藍納也沒辦法信任任何人。過完十分鐘他們就成了陌生人。

稍後《記憶拼圖》推出了按照時序演出的DVD特別花絮版，電影如今清晰化為一則陰森的故事，如諾蘭說的，「實際上就是兩個角色對某人施虐。」[8]一個壞警察和一個酒吧服務生操控一個身懷祕密的失憶者幫他們做骯髒事——情節就是如此。唯有倒退進行，抹除了動機，電影才會滋生

↓｜1999年發行的《駭客任務》，開啟了扭曲現實驚悚電影的時代，其中，影評家將較具現實感的《記憶拼圖》也歸為此類型。

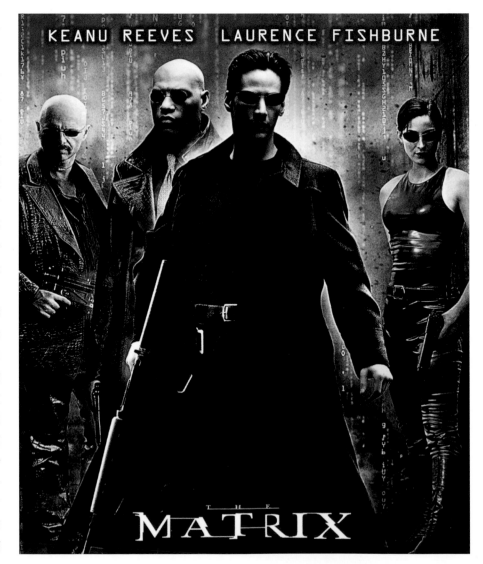

KEANU REEVES　LAURENCE FISHBURNE

MATRIX

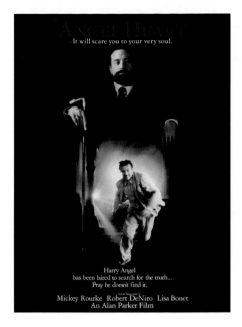

← | 電影即是障眼法，觀眾
並不知真正發生什麼
事——這個概念啟發自
《天使心》和《霹靂鑽》這
類的驚悚片。

出一大堆轉移焦點的謎團。影評人把《記
憶拼圖》拿來和《刺激驚爆點》（The Usual
Suspects）、《鬥陣俱樂部》（Fight Club）、
或是《變腦》（Being John Malkovich）的迂
迴隱晦相提並論，作品顯露出導演在敘事
手法上，偏好另闢蹊徑的品味。只不過現
在扭曲的，是一整部電影。

「整個概念是拍一部電影，讓它稍稍滲
到你的腦裡，讓你天旋地轉，大部分留給
你自己來建構」[9]諾蘭說。

▶ 挑戰觀眾的敘事手法 ◀

事實上，整部《記憶拼圖》有兩條時間
線。主情節倒退發展的同時，中間還穿插
一個副情節，如《跟蹤》一樣的黑白畫面
幫助我們區分，而它是順著時間前進……
不過，它到底發生在**何時**卻是個謎。我們
看到藍納在熟悉的汽車旅館房間裡，打
電話對一個不明人士敘說山米·簡金斯
（Sammy Jankis）（史蒂芬·托波羅斯基

〔Stephen Tobolowsky〕飾）的故事，他是
另一位順行性失憶症的患者，藍納過去擔
任保險公司調查員時曾與他接觸過。劇中
我們得知，簡金斯因為胰島素注射過量而
意外殺死自己的妻子。保險公司調查員正
好也是《雙重保險》裡頭佛列德·麥考莫瑞
（Fred MacMurray）所飾演的華特·內夫
（Walter Neff）的工作。這部電影以倒敘方
式進行，編劇是雷蒙·錢德勒。

潛在支持者分成了兩派，喜歡或是討
厭這個題材，他們又各自可以細分那些看
完劇本的，跟沒辦法從頭到尾、或者說沒
辦法從尾到頭把它看完的人。要慶幸的
是，艾瑪·湯瑪斯設法把它拿給了新市場
影業公司（Newmarket Films）的艾隆·萊
德（Aaron Ryder），他認為這是他所見過
最有創意的東西，答應提供四百五十萬美
元的預算。人們應該會想，為電影公司拍
片是一項大躍進，意味著升級到大預算、
一線明星演員，還有深思熟慮的高層主管；
不過，對諾蘭來說，最大的變化是「從拍攝
《跟蹤》時，一群朋友準備自己的服裝，外

加由媽媽負責三明治，到如今可以拿別人
三百五十萬到四百萬美元的錢……。」[10]這
時他有一個劇組團隊，貨車和拖車都停在
外面，拍攝期限和許可都已經敲定，演員
都拿到了酬勞。以好萊塢來說，這只是小
菜一碟，卻是這位年輕導演人生的重要一
刻。

二十五天的拍攝於1999年9月
8日開始，途經柏本克、帕薩迪納
（Pasadena）、桑蘭（Sunland）、在北丘
（North Hills）的丘峰旅社（電影中的山峰
旅社〔Mountaincrest Inn〕、以及圖亨加
（Tujunga）的旅行旅社（電影中的折扣旅
社〔Discount Inn〕）。地理環境的混亂程
度就和藍納的腦波一般。這就是諾蘭的方
式——把故事放在一個熟悉的地方，再用
最不熟悉的方式來說故事。電影場景被諾
蘭歸類為「都市邊陲」。[11]它可能是任何一
個被陽光炙曬的中型美國城市郊區，有低
俗酒吧和髒舊汽車旅館在此生根，在電影
裡頭，是罪犯窩藏的地方。

核心的汽車旅館房間是在格倫代爾

（Glendale）的攝影棚裡打造，美術指導派蒂‧波德斯塔（Patti Podesta）營造了空間的窒息感。攝影指導瓦利‧菲斯特以淺景深的鏡頭拍攝，讓背景失焦模糊，並擋住窗戶的光線。攝影機盡可能貼近藍納，放置於他主體的牽引波束（tractor beam）[11]範圍內，以此製造出幾乎伸手可觸知的效果，彷彿藍納的感知是為了彌補他記憶的欠缺。諾蘭就坐在鏡頭旁邊，貼近演出，這從此成了他一輩子的習慣。「用你的眼睛去看東西，要比透過攝影機的監視螢幕清楚許多，」他說。[12] 你會看到原本絕不會看到的向度。

迷失（disorientation）已成了他的招牌慣用手法。電影的快速步調非常關鍵。我們毫無餘暇分析藍納腦子裡在想什麼。每一段新場景出現，都像是他才剛醒來。我們無從得知中間到底過了多少時間。幾天？幾個星期？諾蘭讓我們注意到，每一部電影是如何把時間扭曲。

它應該是有史以來最有自覺的電影，然而我們卻沉浸在故事敘述裡。電影有其內在動能，隨著我們愈接近答案、愈接近故事開頭而加速步伐。我們受制於電影運作的方式、和它們自然的節奏，而諾蘭要求我們把它調整納入我們的本能。「事實上，它是三幕劇的結構，」[13] 他如此主張。在中段氣氛變得輕鬆，諾蘭開始樂在其中，翻轉電影傳統規範。黑色電影的基調穿過鏡中的映影，依然小心地維持。其中一幕我們切入了一場追逐中，而藍納無法確定自己究竟在追人還是被追。再回想一下娜塔麗這個角色。她是步驟反轉的「致命女人香」：先背叛、再是操控、最後是誘惑。藍納則是觀看諾蘭電影觀眾的終極化身──試著想找到迷宮的出路。

← | 真相大白──藍納（蓋‧皮爾斯）和稱不上朋友的朋友泰迪（喬‧潘托利亞諾）一起接近故事的開頭。

▶ 精彩的主角演出 ◀

眼神銳利的影評人提到，角色選擇上，有一位是來自《鐵面特警隊》(*L. A. Confidential*) 的老鳥演員（皮爾斯），兩位來自《駭客任務》(*The Matrix*)（摩絲、潘托利亞諾），這組合彷彿洛城黑色電影和扭曲時間的科幻片相會。諾蘭提到，電影腳本與皮爾斯靈魂中「某種偏執狂的成分」[14] 對話。這位演員有令人讚嘆的記憶力，以分毫不差的準確度重複特定的動作。片中的每個演員都輕鬆掌握了概念。畢竟，這部片子混亂的時序，接近於電影每天會遇上的典型挑戰──拍攝電影很少是按照順序進行。在不知道下一步的情況下做好計劃，正是演員們的任務。諾蘭說，皮爾斯尤其是個了不起的「邏輯過濾器」，[15] 認真探究他認為不合情理的部分。「我們倆做的是相同的工作，」[16] 他笑著說。

皮爾斯喜歡藍納「尋回一些安定感」的徒勞嘗試。[17] 這是他成為悲劇人物的基本要件。「我躺在這裡，不知道孤單一人已經多久，」[18] 他告訴娜塔麗。沒有記憶，就沒有悲傷的可能。他甚至不知道能否信任自己。假如你才是那個壞蛋，那該怎麼辦？藍納可以被看成是錢德勒筆下的典型人物：一個局外人、私家偵探、心碎的戀人，遊走在相同的街道上，窺伺同樣的犯罪。想復仇的本能驅使著他──它比記憶還要深刻，有如宇宙的頑強拉力。他一再強調，「事實不等於記憶，」[19] 就像導演一樣，他不

↑ | 好玩的是，蓋·皮爾斯為這角色充分運用了自己良好的記憶力，他會默記在每一幕戲裡藍納所有該記住和不該記住的事。

斷思索他的筆記和圖表，試圖拼出自己的敘事。拍立得照片符合化妝團隊為他刻劃的痊癒過程——隨著每段倒退的場景，他焦慮苦惱的程度逐漸減輕，臉頰上的抓痕回復為開放的傷口。

看啊，鏡頭前的他千瘡百孔。身穿藍襯衫和漂亮西裝，似乎不大合身（皮爾斯為角色特別減重）。雖然鼻青臉腫一身是傷，但他卻和導演相似。諾蘭在片場裡，已固定承襲學生時代的相同制服，這個習慣延續自黑利伯瑞的平日教誨。西裝上衣，搭配蛋殼藍或白色的棉質襯衫，領口敞開。在後期的電影裡，如果天候不佳他會再加上一件外套。另外也有黑西裝和馬甲。他記得希區考克到片場從不忘記穿西裝打領帶。

隨著電影完成，新市場影業自信滿滿地為可能的發行商舉行了試映會，反應是一片震驚。所有人都讚美諾蘭，和他握手，遞上印有燙金花紋的名片，詢問他有無其他計畫中的想法。《記憶拼圖》還是太過賣弄玄虛。觀眾們會看不懂。「我們被所有的人拒絕，」[20] 諾蘭嘆氣道，他的電影整整一年無人聞問。他的導演生涯開始感覺像隨著時間倒退走。和眾多電影同行一樣，史蒂芬·索德柏也對諾蘭的大膽手法所震撼。它打破了電影敘事最根本的面向——也就是故事隨著時間前進。「《記憶拼圖》是往前的量子跳躍，」[21] 索德柏如此堅信。在他眼中，假如這麼好的電影也找不到發行商，那麼獨立電影已經死亡。

▶ 曖昧含糊就是答案 ◀

新市場影業對這部電影深具信心，決定成立自己的發行部門讓它在電影院上

映。於是事情開始有了眉目。影評人驚呆了，這不會是最後一次。準備開戰。「〔它是〕像一場關乎生存本質的填字遊戲！」22《紐約時報》如此驚呼。《Variety》雜誌讚許它「美妙的不安感」。23《華盛頓郵報》讚嘆「每一次新的揭露，整體故事都隨之劇烈翻轉」。24 有人抱怨賣弄噱頭，不過大多數人看出來，這是驚悚片的一個全新方向。「要我選擇一部聰明到讓我覺得自己像傻瓜的電影，或是一部傻瓜們拍出來的電影，我知道該怎麼選，」25《紐約客》雜誌的安東尼‧藍恩（Anthony Lane）如此結論。

消息傳了開來。你看懂《記憶拼圖》了嗎？觀眾一次又一次回到電影院，決心要找到真相。但是看得愈多，每次離場好像知道的更少。這部影片違反了票房的引力原則，數字隨著上映週數愈升愈高。一開始只有十一家戲院上映（那些傻呼呼的藝術

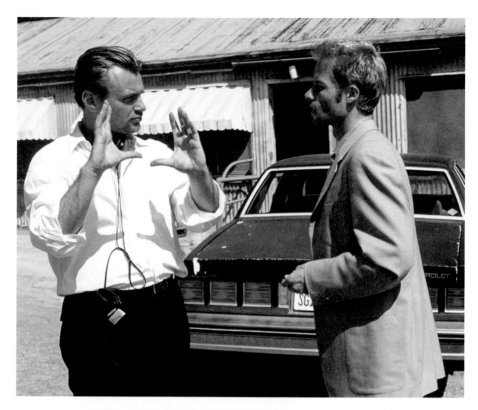

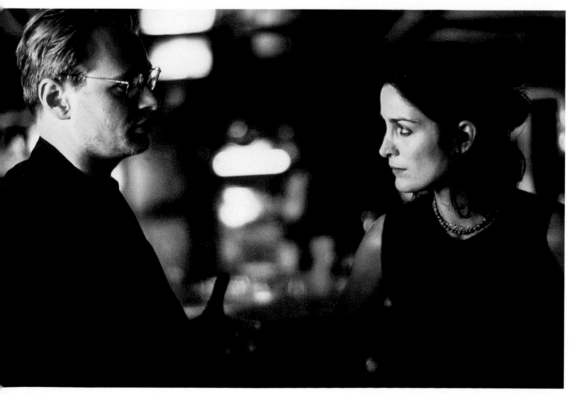

↑ │ 諾蘭與蓋‧皮爾斯一起在片場——這位導演依舊認為，《跟蹤》到《記憶拼圖》之間，拍片規模的躍進，是他導演生涯最重大的改變。

← │ 諾蘭和凱莉安‧摩絲討論劇情，這位致命女人香倒著順序演繹角色——始於背叛而終於誘惑。

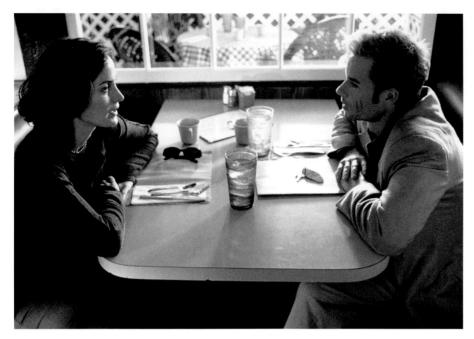

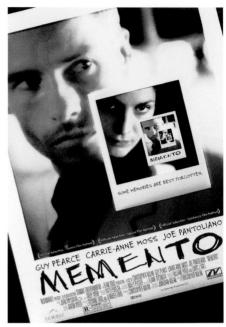

片戲院），後來放映戲院超過五百家，到最後全球斬獲了四千萬美元票房。

諾蘭認為你可以挑戰大多數觀眾的想法成了一種信念。他在參加各項影展時親身體驗到了這種觀眾反應。他用滿足的口氣說，人們是用「很主流的方式」做出回應。[26] 在威尼斯，當影片以汽車車輪在洛杉磯大馬路急煞結束時，現場是一片驚愕的沉默。他們得先深吸一口氣，理清腦袋的思緒，之後起身鼓掌致敬。從此刻開始，他將信任自己的想法。等到這部電影獲得奧斯卡獎最佳劇本和最佳攝影的提名時，電影公司和獨立製片已擠在他家門口，期待更多他的奧祕魔法。

當我們終於到了《記憶拼圖》的開頭，故事線結合在一起。答案浮現，但是謎團並未消散。我們得知黑白片段是電影裡事件發生前的倒敘，但是在故事線另一頭的究竟是誰，我們卻無從得知。泰迪開始一連串咆哮抱怨。藍納的妻子被強暴，不過卻是藍納注射胰島素過量而意外把她殺

死。藍納並非英雄。他渾身散發罪惡。或者，這只是泰迪的另一個謊言？藍納（及我們）無從得知。

或許我們問錯了問題。《記憶拼圖》談的並不是誰殺了藍納的妻子。它只是要讓你分心。真正的問題是，藍納在開場時，為什麼——更要緊的是，他到底**如何**——記住要殺死泰迪？正如史考特·托比亞斯（Scott Tobias）在網路雜誌《影音俱樂部》（*The A. V. Club*）的推論，「驚人的結局把電影帶到全然不同的層次，拋出了一連串關乎存在的問題，給前面所發生的一切帶來了新啟示。」[27]

「電影有些曖昧含糊處，不過，我想這些曖昧含糊本身就是答案，」諾蘭吊人胃口地迴避這個關乎導演生涯的大問題。「對觀眾而言，他們很清楚有無法知道的事。你不得不感覺到，有個人在電影背後，知道發生了什麼事。」[28]

↖｜遺落的情節——有記憶缺陷的藍納（蓋·皮爾斯）試著想出究竟自己是否認識酒吧老闆娜塔麗（凱莉安·摩絲）。

↑｜這部是同時代電影中受到最多討論的作品之一，上映時的經典海報。

→｜阿拉斯加夜未眠——艾爾·帕西諾飾演滿懷歉疚的洛杉磯警探威爾·多莫，他受困在《針鋒相對》無止盡的日光。

諾蘭的第三部電影,開場的規模前所未見:一個封凍的場景,冰川結冰的山脊綿延到遠方,水藍的帶狀條紋明亮如諾蘭的藍眼珠,還有一架雙螺旋槳飛機側傾進入畫面中。在現實世界裡,這裡是阿拉斯加的瓦爾迪茲(Valdez)附近的哥倫比亞冰川,不過它可能也像《星際效應》裡的遙遠異域。諾蘭電影作品的一個明確模式就此建立,他給出的影像將呼應到未來:《記憶拼圖》開始時一顆子彈倒退回到了發射它的槍管,正如後來《TENET 天能》裡的逆熵(inverted entropy)讓子彈倒流。同樣地,這裡有蝙蝠俠電影裡即將實現的寬銀幕許諾。

諾蘭1997年看了挪威原版的《極度失眠》(Insomnia)【12】,他極喜歡這部作品,在同一天裡連看了兩次。電影深沉的織理,帶有早期北歐黑色電影的凜冽風格,引發他內心的共鳴。他喜歡片中反轉了黑色電影的兩極。挪威導演艾瑞克·斯科比約格(Erik Skjoldbjærg)的這部殺人推理劇,缺少了一般人心目中黑色電影的一個主元素——黑暗降臨。斯特蘭·史卡斯加德(Stellan Skarsgård)飾演一位警探,他所苦惱的,是午夜不落的陽光。與其說是心理上的失調,不如說這個角色處於失調的環境,讓他的生理時鐘陷入了混亂。

諾蘭喜歡《極度失眠》的「突破窠臼」29,當他聽到風聲,華納兄弟公司有意重拍它的英語版。他馬上催促經紀人尋找面談機會,卻徒勞無功;在當時,諾蘭仍是一位未經過票房驗證的導演,仍差一部電影來擺脫無名小卒身分,在影壇中發光發熱。

諾蘭著手《記憶拼圖》的同時,美國導演強納森·德米(Jonathan Demme)一度表示對《針鋒相對》有興趣,打算由哈里遜·福特來擔綱疲憊不堪的警探。不過就和諸多漂蕩在好萊塢智囊團腦中的構想一樣,永遠是一動不如一靜……一直要等到史蒂芬·索德柏看過《記憶拼圖》之後,決定自己出手;他穿過華納公司的露天片場,直接找上華納的高層,要他們正眼瞧一下這位年輕的導演。他還承諾由他和合夥人喬治·克隆尼(George Clooney)一起擔任監製,總算讓事情有了眉目。

因此,《記憶拼圖》迅速走紅的同時,諾蘭早已埋首於《針鋒相對》的工作。這對他是種解脫。「我不致於陷入被大家追問的情況,不用聽大家對我說,『噢,你拍出了很不一樣的電影。你接下來準備拍什麼?你怎麼超越前面一部?』」30 諾蘭正打造出一套穩定的工作流程,也就是他很少在完成電影後,還不知道下一部是什麼。諾蘭的電影由他自己決定。

《針鋒相對》往往被歸類為諾蘭電影作品中的異類,說老實話:它是一部翻拍的作品,按照既有的劇本,而且從頭到尾遵循時序的軌道行進,但大家別誤以為它會淪於傳統。這部斥資四千四百萬美元,由電影公司出品的驚悚片,依舊符合諾蘭在概念上走高空鋼索的創作風格。

→│諾蘭和明星希拉蕊‧史旺在阿
拉斯加拍片地點，外在的風景
反映的是角色們內在的煎熬。

故事地點從挪威搬到了阿拉斯加的奈特謬特（Nightmute），諾蘭版的開頭發現了一名被毆打致死的少女，但誰是嫌犯卻無頭緒。洛杉磯警方的資深警探威爾‧多莫（Will Dormer）（艾爾‧帕西諾〔Al Pacino〕接手原本史卡斯加德的角色）和哈普‧艾克哈特（Hap Eckhart）（馬丁‧唐納文〔Martin Donovan〕）北上協助當地警方，當中包括滿懷崇拜之情的年輕警探艾莉‧布爾（Ellie Burr）（希拉蕊‧史旺〔Hillary Swank〕）。不過團隊氣氛並不融洽。多莫受人敬的職涯，因督察室的調查而籠罩陰影，艾克哈特則表明會協助配合調查。歉疚感如重力把多莫往下拉扯。受苦於百葉窗縫隙間洩出的日光，他有六天無法入眠。

這是諾蘭初嚐在好萊塢大公司拍片的滋味。他有更多的錢、更少的時間可以思考。他們在拍攝的前一晚會封鎖場景，根據現場環境做調整。他們是從2001年4月到6月以三個月期間，橫跨阿拉斯加、加拿大英屬哥倫比亞、以及溫哥華等地拍攝，電影感覺生動有機，被周遭地貌所圍繞。他和攝影瓦利‧菲斯特一同嘗試賦予這些北國風土，跟他所喜愛的挪威原版電影中相同的壓迫感。它有一種滲入骨髓的濕

氣。我們瞥見了遠方林木茂密的高山，但是前景卻是塞滿了垃圾堆、加工廠、骯髒的酒吧、小巷、和陰鬱的汽車旅館房間。這裡，文明就像偷工減料的電影場景。

《記憶拼圖》和《針鋒相對》二者提供了美國的邊緣地帶、社會最外圍的獨特折影。地理即是心理。周遭的光線被設定是永遠一片灰濛濛，只偶有霧氣降臨，給電影帶來童話的氣息，或是透過自然景物傳達多莫模糊的感知，預告故事意想不到的轉折。隨著盯梢的佈署出現差錯，兇嫌脫逃，他槍擊了自己的搭檔。這是悲劇性的失誤，還是刻意為之？連他自己都不確定。再一次，我們被推入了心靈碎片化的陌生世界。

▶ 與一流演員合作 ◀

雖然電影編劇是希拉蕊‧塞茨（Hillary Seitz）掛名，諾蘭清楚表明他「與〔塞茨〕合作了好幾份的初稿」。[31] 除非自己參與編劇的寫作，他無法看見、或感受一部電影。在此同時，他寄望著爭取艾爾‧帕西諾演出的協商成功。他構想多莫的角色時，想的就是帕西諾的深邃眼神。《針鋒相對》與麥可‧曼恩的《烈火悍將》（Heat）

裡頭的警匪互動有些相似性——拍片過程裡，他腦中始終離不開勞勃‧狄尼洛和艾爾‧帕西諾合演的這部新黑色電影經典。警探和獵物彼此周旋，試圖智取對方的情景，就如《頂尖對決》裡相互抗衡的魔術師，他們比自以為的還要相像。這是令人愉快的希區考克式場景——兩個人都握有對方的犯罪證據。「在這方面，我們是同夥，」[32] 他的對手喜滋滋地宣布。

「〔諾蘭的〕脫序迷失的英雄，往往被不存好意、意圖操弄的反派角色帶離預期的目標，然後嘗試重新掌控他們的生活，」[33]《觀察家報》的菲利普‧法蘭奇（Philip French）如此寫道，為諾蘭初期的電影作品下了很好的總結。

一如之前的藍納‧薛比，多莫徒勞嘗試給混亂賦予秩序。這就如一個導演試圖從混沌的現實中勾勒故事的架構。再一次，諾蘭把攝影機拉到令人不舒適的近距離，對準了主角飽經風霜的臉——整部電影就在帕西諾那如同爬蟲類動物，滿佈縐褶的皮膚上展開。他讚嘆這位來自紐約的偉大演員，在《教父》（The Godfather）、《衝突》（Serpico）、《熱日午後》（Dog Day Afternoon）裡道德曖昧的化身，能對鏡頭的質問視而不見。拍攝結果變成了

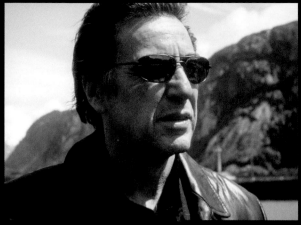

← | 諾蘭驚嘆於艾爾‧帕西諾——
這是他合作過的第一位大明
星,在攝影機緊迫盯人的目光
下仍泰然自若。

↓ | 在地英雄——史旺的亮眼表現
令人印象深刻,她飾演的阿拉
斯加警探艾莉‧布爾是《針鋒
相對》裡頭唯一真正清白無辜
的人。

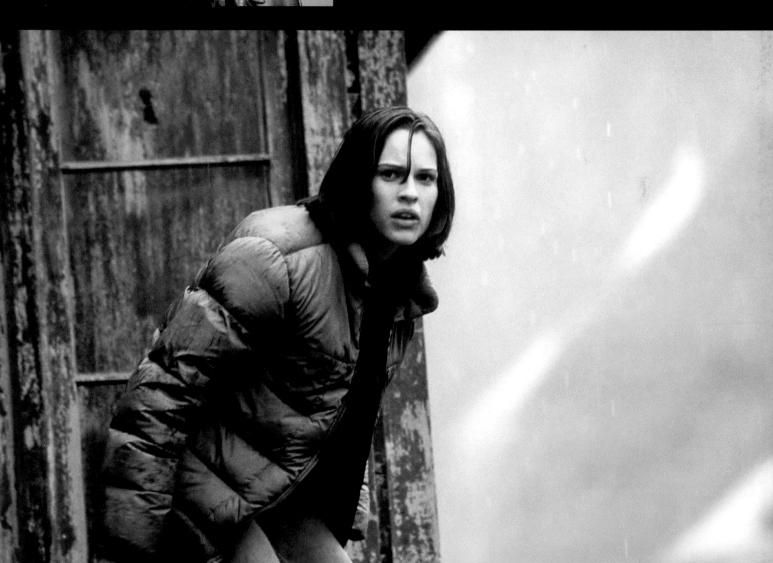

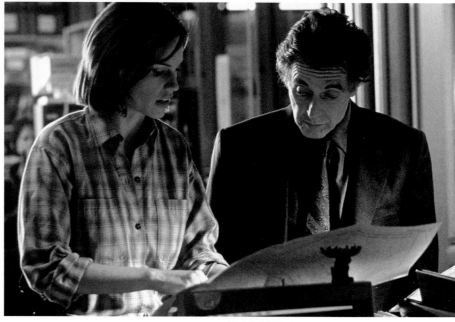

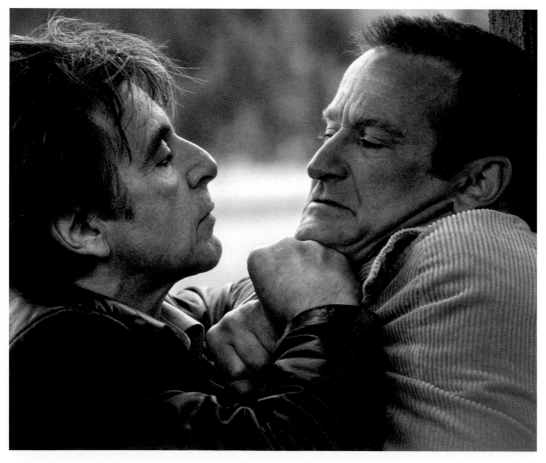

↖ | 《針鋒相對》是諾蘭第一部好萊塢片廠電影，展開了他與華納兄弟公司非常成功的一段合作關係，後續總共拍攝了九部電影。

↑ | 艾莉·布爾（希拉蕊·史旺）和威爾·多莫（艾爾·帕西諾）這兩位警探正研究證物——不過因為這是黑色電影，我們知道證物是個不大牢靠的概念。

← | 命運的對決：帕西諾飾演的多莫棋逢敵手，遇上了精神變態的華特·芬奇（羅賓·威廉斯），兩個人的相似性，遠遠超過警探自己願意承認的程度。

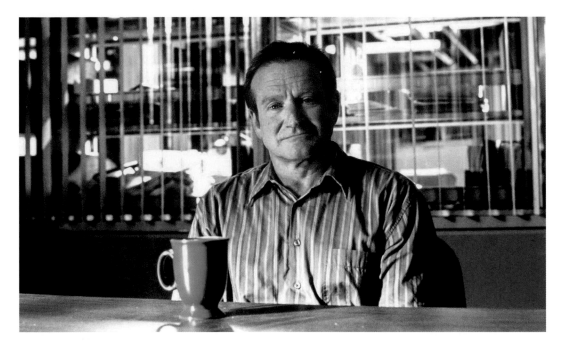

一份關於歉疚感侵蝕人心，精彩且深入的研究報告。多莫的日益疲憊不光是肉體的，也是精神上的。「他就在瘋狂的邊緣」，《西雅圖時報》的莫伊拉‧麥唐納（Moira MacDonald）說，「而且帕西諾並不擔心自己會跌個跟蹌。」[34]

故事中警探的對手華特‧芬奇（Walter Finch），是一位廉價驚悚小說作家（他製造犯罪更勝於解答犯罪），也是個十足的精神變態，羅賓‧威廉斯（Robin Williams）飾演的這個角色，在影片開演近一個小時後才出場，儘管我們已先從電話裡聽到他毫無情緒起伏的聲調。如果說帕西諾的角色具有著象徵意義，威廉斯的選角則是一次人設的翻轉：他的形象已被穩固打造成好萊塢的彼得潘，是位說話又快又急的老頑童。他是莫克（Mork）、道菲爾太太（Mrs. Doubtfire）[13]、也是約翰‧基廷（John Keating），在《春風化雨》（Dead Poets Society）裡傳播激勵人心的格言金句。「他真的從自己身上找出一些東西」[35]，諾蘭讚

賞道。對這位渴望被認真看待的超級明星而言，2002年在各方面都是關鍵的一年。在《不速之客》（One Hour Photo）和《針鋒相對》這兩部電影裡，威廉斯從原本的搞笑無辜，發展出一個叫人毛骨悚然的新角色。「〔羅賓〕威廉斯是效果驚人的反派對手」大衛‧艾德斯坦（David Edelstein）在《Slate》網刊寫道。「重點在於他演技收斂的部分：喜劇刻板表情仍一絲不苟，但瘋癲胡鬧的能量已巧妙控制。」[36] 諾蘭多麼善於從一流演員身上挖寶。

同樣地，《針鋒相對》是我們第一次見識對於動作場面極鮮明、充滿譬喻的處理方式。槍戰的混亂被藍色大霧吞噬。在阿拉斯加河道的原木上，一場踩著原木滑溜表面的追逐，我們看到多莫落入冰冷的水底，受困在猛力漂移的原木底下。他已滑落到自己的噩夢底下。剪輯的語法建立了一套熟悉的節奏：長長的對話段落轉成快速畫面切換，感知、記憶、與血淋淋細節的碎片侵入了事件的流程中。時間斷裂。

《針鋒相對》進一步推動了新黑色電影的可能，也是諾蘭個人風格的演進，標誌了他從獨立電影的天才，迅速轉變成受過好萊塢電影工業磨練的新星。「這是一部警察被窮追不捨的電影，也是預示個人地獄的景象，它是不容錯過的作品」[37] 彼得‧布蘭肖（Peter Bradshaw）在《衛報》如此評論。評論家和影迷欣喜於諾蘭特立獨行的風格沒有因好萊塢片廠的壓力而摧毀。票房也達到獲利可觀的一億一千四百萬美元，華納公司滿心歡喜，問諾蘭願不願意考慮接拍一個存在主義式的超級英雄。

顧慮到電影公司的考量，諾蘭為《針鋒相對》拍了兩個結局的版本。其中一個，多莫倖存了下來。不過在索德柏的要求下，他讓多莫死去。他們相信，這是約翰‧福特（John Ford）式的結局，道德秩序得以重建。難以置信的是，華納公司並沒有從中干涉。這是感人的一刻，身受重傷的多莫終於放手。「就讓我睡吧」[38] 他輕聲告訴布爾。他要的是就此長眠。

BATMAN BEGINS | 2005

蝙蝠俠：
開戰時刻

他的第四部作品重新創造了漫畫的偶像，諾蘭並以自己的意志扳轉賣座鉅片的拍攝方式，開啟了之後徹底改變好萊塢的三部曲。

米高·肯恩（Sir Michael Caine）一開始以為他是快遞員。他的莊園宅邸門鈴響起時，站在門邊的是位溫和有禮的年輕人，散落的金髮遮住了眼睛，左手抓著一份電影腳本。劇本的標題是《恐嚇遊戲》（The Intimidation Game），讓肯恩懷疑這又是一部老套乏味的英國黑幫電影，於是他告訴這位陌生人把它放著就好——經歷五十年演藝生涯，這位貨真價實的電影傳奇知道，他可以慢慢來。不過這位年輕人堅持要他馬上讀，他會**在旁邊等**。這是一份高度機密的劇本，所以他必須隨身帶走。在這一刻，肯恩才知道這人原來是導演，劇本名稱則是經典漫畫角色新版電影的代號。

「我想要你在《蝙蝠俠》裡扮演管家，」克里斯多夫·諾蘭解釋。

肯恩還是抱持保留態度。「管家？我要說什麼，『晚餐準備好了？』」

「不，」諾蘭懇求，「他是蝙蝠俠的教父，戲份非常重要。」[1]阿福是關鍵角色：他是布魯斯·韋恩雙重人生裡的道德指引、導師、合謀者，也是讓性格複雜的英雄主角得以安歇的磐石。他是本片的心臟，也

是幽默感的主要來源。

肯恩稍後被說服，並開啟了諾蘭的每一部電影他都參與的夥伴關係。這位理性十足的導演經常會說，大明星肯恩是他的幸運牌。

「諾蘭有個特點是，你當演員的，不見得知道這場戲是在幹什麼，」肯恩笑著說。「你問他的時候，他會說，『等拍完了我再告訴你。』」[2]

這個故事說明了好幾件事。導演把《蝙蝠俠》這個傳奇加以創新與改造的程度，包括主角身邊忠心的英國管家阿福，都得到前所未有的寬廣戲路。他與演員的關係是如此輕鬆。他對保密有著近乎執迷的在意。此外，他簡短、莫測高深的回答並不僅限於記者採訪的場合。還有，他導演生涯的進展實在非比尋常——他在四部片之內，就已經按起米高·肯恩的門鈴，還有一億五千萬美元在他暖呼呼的口袋。

停下來想想，在五年內發生了什麼事。諾蘭從無名小卒成為獨立電影寵兒，再從好萊塢最大公司之一得到創作的主導權，並且（或許是無意之中）促成了一個重

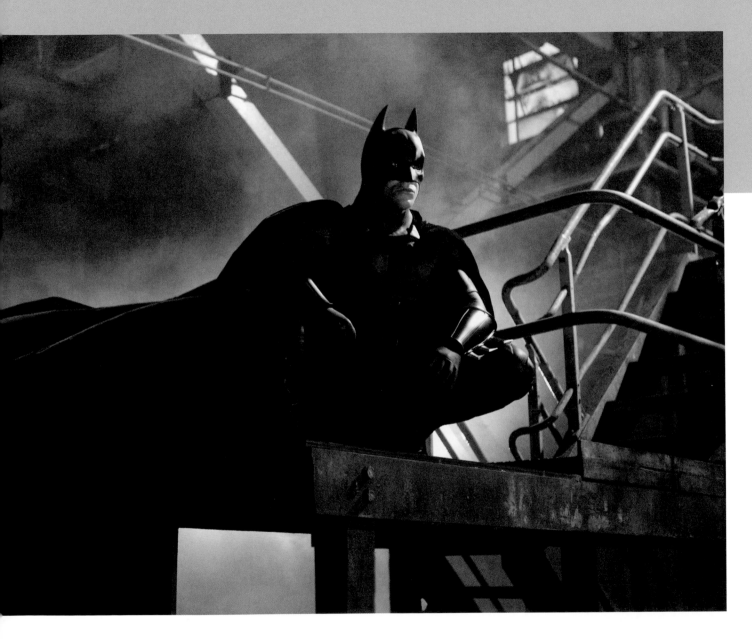

↑ | 超級英雄的重生——克里斯汀·貝
爾以一個更有深度、更黑暗的新蝙
蝠俠出場。諾蘭向電影公司堅持，
他想要結合漫畫故事與心理分析。

新定義整個產業的電影類型。他晉升主流導演之路，與他自己的電影情節一樣，都具有一飛沖天的特質。

「你知道在劇本裡你得有個角色弧線（character arc）對吧？我哥沒辦法成為好角色」喬納·諾蘭說。「他沒有弧線。只有筆直的向量線，從子宮直射而出：成為**電影導演**。沒有躊躇，不像我們其他人一樣因疑慮而掙扎苦惱。」[3]

▶ 從頭來過 ◀

《蝙蝠俠：開戰時刻》在2004年春季拍攝，華納兄弟的執行長亞倫·洪恩（Alan Horn）到片場探班時，嘆服諾蘭一派冷靜的神色，他一邊指揮數以百計的臨時演員，空中還有直升機如憤怒的蜂群飛舞。不僅如此，諾蘭似乎沒有參考任何分鏡腳本，甚至沒有自己的筆記本。「全部都在他的腦袋裡」[4]洪恩說。這或許是對諾蘭電影生涯的各種分析裡最為突出的一點——電影不只是在劇本上，更存他的腦子裡。透過這種希區考克式的風格，他的電影在攝影機轉動之前，就已經由他自己的感知精確地打造，這讓電影公司高層幾乎無法從中干預。

華納非常適合有抱負的作者導演（auteur）。在業界它是以「對電影人友善」知名[5]——不多加干涉，是公司通行的政策。這只是相對的區別，不過庫柏力克的確是在這可敬的電影公司羽翼呵護下，施展出他神鬼般的電影魔法。諾蘭擅長用他的方式進行向上管理，他可說是「對好萊塢影業友善」。拍攝《針鋒相對》時，史蒂芬·索德柏曾建議他，與高層談判的最好方法是防衛性不要太強。「我們的養成一再被告知好萊塢有多惡劣，這種預期心理實際上製造了問題」諾蘭思忖。「因此這是寶貴的一課，可以跟好萊塢討論並取得他們的信任，接下來的工作就比較容易。」[6]

讓影迷們一開始會覺得失望的是，諾蘭在拍片之前，對於1939年就開始出版的蝙蝠俠系列漫畫涉獵並不多。也因此他尋求大衛·高耶（David S. Goyer）協助他和喬納一起寫劇本。高耶過去寫過《刀鋒戰士》（Blade）三部曲，它是超級英雄改編電影的創新嘗試，主角是配備多樣裝置的吸血鬼獵人（實際上可謂是漫威版的《蝙蝠俠》），而且高耶個人的漫畫收藏達到一萬三千本。

《刀鋒戰士》電影在影評和票房的成功，加上首部《X戰警》（X-Men）和山姆·

萊米的《蜘蛛人》（Spider-Man），讓擁有DC漫畫（蝙蝠俠、超人、神力女超人都在旗下）的華納公司相信，把高譚市的夜間徘徊者解救出來的時機已經到了。他上一次出場是1997年悲慘的《蝙蝠俠4：極凍人》（Batman & Robin），裝扮得如一棵聖誕樹。一些極端的提案來來去去：鮑茲·亞金（Boaz Yakin）的《未來蝙蝠俠》（Batman Beyond）（年事較長的韋恩指導年輕的學徒，非常類似《蒙面俠蘇洛》〔The Mask of Zorro〕）、戴倫·艾洛諾夫斯基的《蝙蝠俠：元年》（Batman: Year One）（同樣是年長的韋恩回到高譚市，故事是根據法蘭克·米勒〔Frank Miller〕的漫畫小說，諾蘭也受其影響）、還有沃夫岡·彼得森（Wolfgang Petersen）初期參與的《蝙蝠俠對超人》（Batman vs. Superman）。透過經紀人，被問到會如何拍這個心事重重的超級英雄，「重頭來過，」諾蘭對大家這麼說。

「創造可供辨識的真實場景是最重要的驅力」他說。「要探討過去電影沒有談過的起源故事。」[7]布魯斯·韋恩為什麼會變成蝙蝠俠？他說，流行文化裡關於心理分析還缺了很大一塊，**還有**蝙蝠車。這是新品種的賣座鉅片。

停下來想想，在五年內發生了什麼事。
諾蘭從無名小卒成為獨立電影寵兒，
再從好萊塢最大公司之一得到創作的主導權⋯⋯

↑｜《刀鋒戰士》三部曲這類較陰暗的超級英雄近期獲得成功，讓華納兄弟公司相信，以更戲劇性的手法改造這些故事的時機已經到來。最先出現的，是1989年提姆・波頓的《蝙蝠俠》。

▶ 核心主題是恐懼 ◀

高耶和諾蘭兄弟花幾個星期在導演的車庫裡構想蝙蝠俠的重生，這車庫已經轉化成製片的神經中樞——它是過去電影社老巢穴的翻版，諾蘭的蝙蝠洞。美術總監納森・克羅利加入了他們，讓蝙蝠俠神話的基本道具初步概念成型：包括蝙蝠裝（Batsuit）、蝙蝠車（Batmobile）、以及高譚市，這個迷宮般、罪惡猖獗、被稱之為家的城市。對諾蘭

來說，交給華納全面性的提案至為重要，電影的設計與劇本如DNA一般糾纏在一起。電影製作的一切元素，他都不會放棄掌控；片場裡的第二工作組他也是親力親為。高耶的參與是要保障DC漫畫的傳承，而諾蘭要的是主張自己導演的權威。

《針鋒相對》成功之後，華納公司學會了信任這位講話得體的自家年輕導演，建立起延續數十年的關係，培育出好萊塢傳說中的幻獸：高報酬、複雜、具原創性的電影。他成了新的庫柏力克，可以自行打理、聰明、又漠然。他們的互動方式很簡單：他事先和電影公司談好自己的構想和處理方法，公司就放手讓他去做。他得到信任，並藉著這份信任，在不超出預算、甚至低於預算的情況下完成拍攝，得到他執迷的自由。這執迷本身接管了一切。

「他們是完全地、真正地進入狀況，」諾蘭為《蝙蝠俠：開戰時刻》提案時如此堅定相信，「我知道這聽起來像屁話，不過他們真的理解這部電影。我想對我們很有利的是提姆・波頓（Tim Burton）1989年的《蝙蝠俠》，這部片為漫畫改編電影作出了定義。因為我們拍的是《蝙蝠俠》電影，是新鮮、不同的東西，他們會期待重新改造。」[8]

即使是超級英雄電影，也受制於諾蘭想像力的黑暗伏流。這裡的蝙蝠俠探出他堅實的下巴，進入黑色電影的領域：他體驗著罪與罰，彷彿一位萬聖節出現的杜斯妥也夫斯基，故事中有披風、**也有**現實主義。「這部片子要用這個令人喜愛的角色，然後重新給予角色的背景脈絡，」諾蘭說，「把這個不尋常的人物設定在一個尋常的世界；或者說，看起來尋常的世界。」[9]或可稱之為諾蘭的現實世界：高入雲霄的摩天大樓故事，奠基於緊繃、客觀的電影製作。

隨著諾蘭電影裡令人熟悉的躁動不安

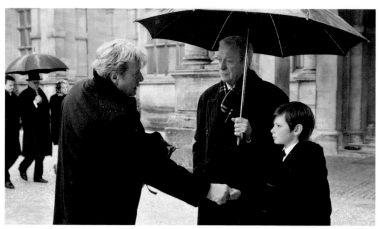

← | 信任的議題──韋恩企業的經營者厄爾（魯格‧豪爾）向年輕的布魯斯（古斯‧路易斯〔Gus Lewis〕）自我介紹，阿福（米高‧肯恩）以懷疑的眼神在一旁注視。

↓ | 漫漫歸鄉路──布魯斯‧韋恩（克里斯汀‧貝爾）深入亞洲的荒野，他在這裡將被邪惡的影武者聯盟收容。

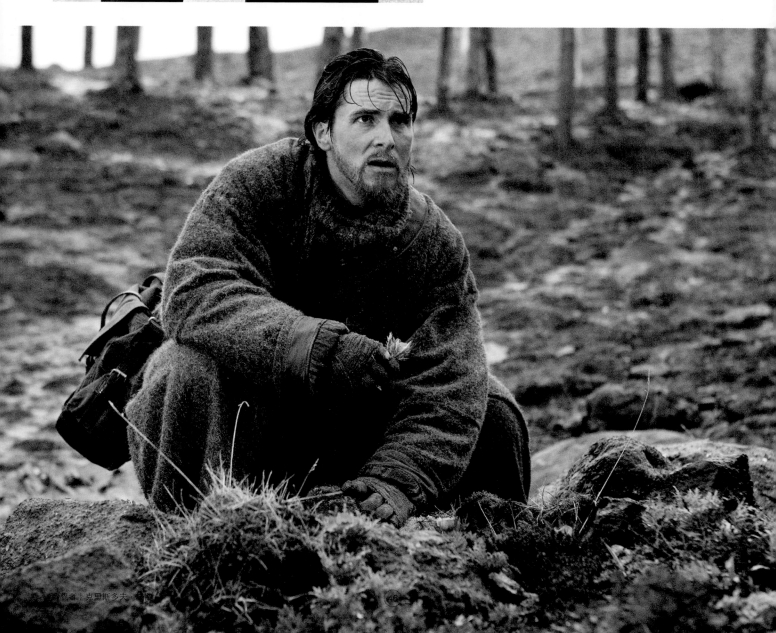

感，我們回到了布魯斯·韋恩的童年，穿梭進出他的夢境，綿延不盡的韋恩莊園（實際上是英國白金漢郡的蒙特摩塔樓〔Mentmore Towers〕）有如黑里伯瑞令人畏懼的老房舍。財富的問題曾讓諾蘭為之困擾。為什麼有人會支持億萬富豪？我們必須進入他腦中的世界。其中關鍵，以及核心主題是恐懼：韋恩接受了自己對蝙蝠的恐懼，克服他兒時目睹雙親被謀殺的創傷，並對抗高譚城區日益高升的犯罪率。

故事分成了兩半：韋恩（克里斯汀·貝爾〔Christian Bale〕）這個遠離家鄉的迷途靈魂，置身在中亞的冰凍荒原，這裡蠻荒如阿拉斯加，但更具史詩力量。寒冷天候和荒涼地點吸引著諾蘭。風景既反映主角的內心，同時也提出挑戰。他選擇了冰島瓦特納冰川國家公園（Vatnajökull National Park）層巒的冰川做為韋恩的試煉場，他在這裡被行蹤飄忽的「影武者聯盟」尋獲並加以訓練，首腦人物是杜卡（連恩·尼遜〔Liam Neeson〕）和忍者大師（渡

邊謙），聯盟要掃除世間不義的祕密宗旨已近乎自大狂。杜卡自我褒揚說，他們是「人性腐敗的制約」。[10] 他們的頭號任務是消滅高譚市。

▶ 選角混合英美演員 ◀

當你要為一個有內心糾葛的主角挑選演員時，各種風聲傳聞立刻帶出一長串的名單：蓋·皮爾斯、比利·庫達普（Billy Crudup）、亨利·卡維爾（Henry Cavill）、傑克·葛倫霍（Jake Gyllenhaal）、席尼·墨菲（Cillian Murphy）都試讀過這個角色的腳本，導演對墨菲的印象深刻，給了他強納森·克萊恩醫師（Dr. Jonathan Crane）的角色——這是一個油腔滑調的精神科醫師，有著屬於他自己的面具情結。貝爾帶來了強度。這位英國演員對表演有其堅持，演出類型多變難測，從《美國殺人魔》（American Psycho）到《戰地情人》

（Captain Corelli's Mandolin），始終維持在一線演員名單的邊緣，他因為遵循「方法」（Method）[14] 演出方式（他在整場專訪裡都會維持同樣的口音），以及他會順應角色改變身材而聲名（或惡名）大噪。他喜歡極端，為了演出《蝙蝠俠：開戰時刻》，他迅速從《克里斯汀貝爾之黑暗時刻》（The Machinist）的形銷骨立變胖變壯——這部明顯有諾蘭風格的故事，講述滿心歉疚悔恨的工廠工人，一年時間都無法入眠，他為了這部戲減重成了只有一百一十磅重的皮包骨。貝爾和諾蘭一樣，對於把蝙蝠俠如洋蔥般層層拆解極感興趣。他被「多重人格」的概念深深吸引。[11] 在這套概念中，蝙蝠俠才是角色的真正身分，布魯斯·韋恩只是表演。儘管有動作、有懸疑、還有漫畫的種種裝備，《蝙蝠俠：開戰時刻》仍可算是諾蘭關於歉疚感的第四部研究。韋恩對發生在他父母身上的事仍無法擺脫自責。

在蝙蝠俠現身之前，諾蘭正埋首於一部傳記電影劇本，寫的是由孤兒變身古怪億萬富豪的霍華·休斯（Howard Hughes）：一個飛機設計師、電影製片、隱居者、鴉片成癮者、以及廣場恐懼症的怪人。他找了金·凱瑞（Jim Carrey）來演出，並承諾打破傳記電影裡人物興衰起落的老套公式。在他眼中看到的是《大國民》（Citizen Kane）。他說，「它將會與我過去拍的電影有強烈關聯性，」[12] 並認為這是自己寫過最好的東西，但沒料到

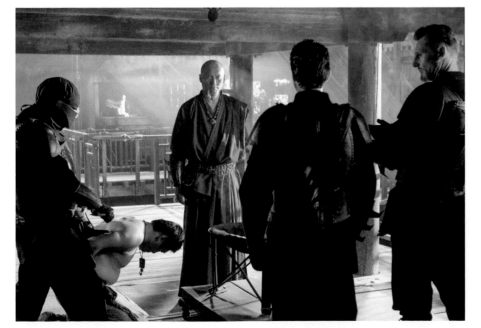

← | 黑暗的設計——忍者大師（渡邊謙，中間）向韋恩（貝爾）提出挑戰，以執行正義之名要他處決背叛者。

← | 新的敵手——克里斯多夫·諾蘭捨棄一般人耳熟能詳的壞蛋，深潛到神話故事裡找出「稻草人」（席尼·墨菲）這類的怪咖。

→ | 披風恐懼症——諾蘭決定讓他的蝙蝠俠像是從恐怖電影裡跳出來，把壞人嚇到喪失理智。

被兩個他心目中的英雄搶先了一步。當製片麥可·曼恩和導演馬丁·史柯西斯（Martin Scorsese）投入《神鬼玩家》（*The Aviator*）的拍製，由李奧納多·狄卡皮歐（Leonardo DiCaprio）飾演休斯，一切已成定局。不過他的劇本也沒有浪費。諾蘭刻畫韋恩奪回父親公司控制權時，注入了休斯果敢的精神和起伏不定的精神狀態。

為了讓漫畫角色貼近現實世界，諾蘭選擇配角時，大量混合了英國和美國的角色演員：阿福當然是由米高·肯恩擔任；連恩·尼遜是從恩師變死對頭的杜卡；摩格·費里曼（Morgan Freeman）是精通工具設備的盧修斯·福斯；蓋瑞·歐德曼（Gary Oldman）飾演警探吉姆·高登；湯姆·威金森（Tom Wilkinson）為高譚市黑幫老大卡麥·法爾康尼的角色增添了成熟風味；《銀翼殺手》裡的魯格·豪爾（Rutger Hauer）飾演表裡不一的韋恩企業主管厄爾；凱蒂·霍姆斯（Katie Holmes）飾演的瑞秋，是韋恩兒時的青梅竹馬，長大成了渾身正義感的律師。

在一百廿九天的拍攝中，諾蘭不斷鼓吹創新——掌握核心精神，並添加巧妙繁複的手法，找出蝙蝠俠的動機，但也不能捨棄大場面爆破的動作戲。擺脫懷舊感的

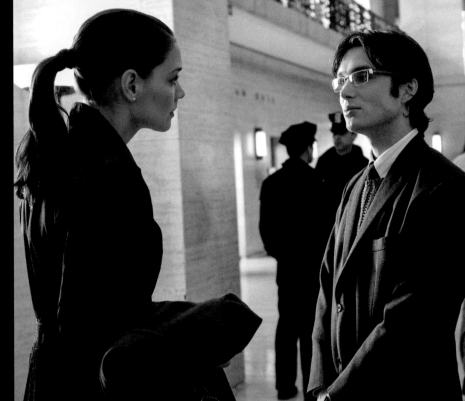

↑ | 滿腔正義感的律師瑞秋·道斯（凱蒂·霍姆斯），面對潑辣尖銳的心理醫師強納森·克萊恩，他是墨菲飾演的「稻草人」的另我（alter-ego）。

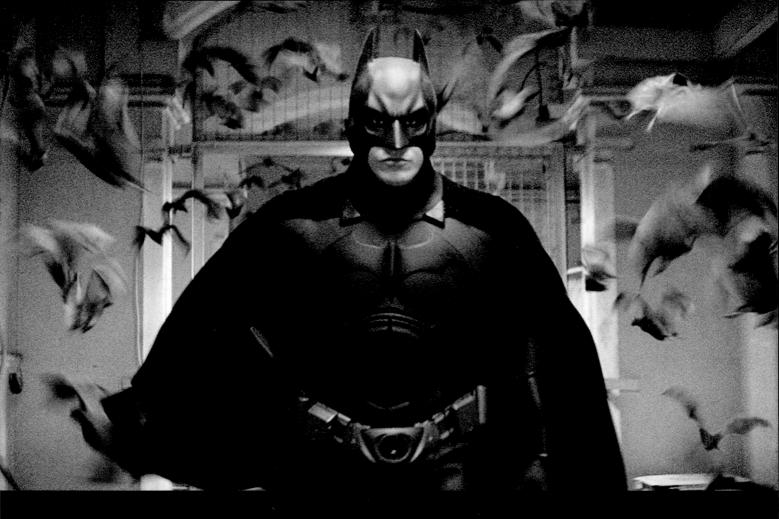

羈絆，電影後半段全力呈現活靈活現的高譚市。

當蝙蝠俠回到家鄉阻止「影武者聯盟」的計畫，此時翻騰的城市已充滿恐懼。墨菲隱藏的真實身分「稻草人」，是DC漫畫裡眾多心思縝密的大壞蛋之一，他用致幻毒氣解決他的敵人，這種毒氣會引發幻覺、激起受害人最深層的恐懼，彷彿《記憶拼圖》的藍納·薛比和《針鋒相對》威爾·多莫所受的精神折磨被改造成了武器。與之相對的，韋恩則穿上了蝙蝠俠的斗篷和頭套，貝爾演出時用割草機一般粗啞的腔調說話，諾蘭第一位外表十足英雄氣息的主角，準備讓一幫壞蛋都嚇傻。

▶ 錢就是他的超能力 ◀

「拍蝙蝠俠的基本概念是，永遠要從壞蛋的觀點來呈現他，」他說，「我總是把蝙蝠俠比成在《異形》第一集裡你剛剛瞥見的外星人。他很嚇人、充滿威脅性、而且飄忽不定。你了解他們為什麼會害怕他。」[13]

我們第一次見到蝙蝠俠行動，就有個驚人的片段：他在高譚市迷宮般的貨櫃港一個接一個把歹徒撂倒。諾蘭曾帶著《跟蹤》參加香港（中國）電影節，被碼頭邊航運貨櫃的景象所震撼，他記住並把它當成動作戲的背景。

換到一部恐怖片裡，這些動作畫面則有著感染力。

諾蘭願意扛下各方對電影的高度期待，一個吸引他的重要原因是蝙蝠俠讓他「有機會進入一個特殊的電影類型」。[14] 不過，他絕不是要拍個更黑暗的電影。事實上正好相反。跳出了他探尋深奧哲理的習慣，諾蘭很高興有機會拍一部他小時候可能會喜歡的電影：對他而言，這是變體的《法櫃奇兵》（Raiders of the Lost Ark）或《007：海底城》（The Spy Who Loved Me）。他把韋恩回家比擬成《基度山恩仇記》（The Count of Monte Cristo）。電影開場的呼嘯狂風，借自他所喜愛的《大戰巴墟卡》（The Man Who Would Be King），這部1975年約翰·休斯頓（John Huston）改編自吉卜林小說的傑作，由史恩·康納萊（Sean Connery）

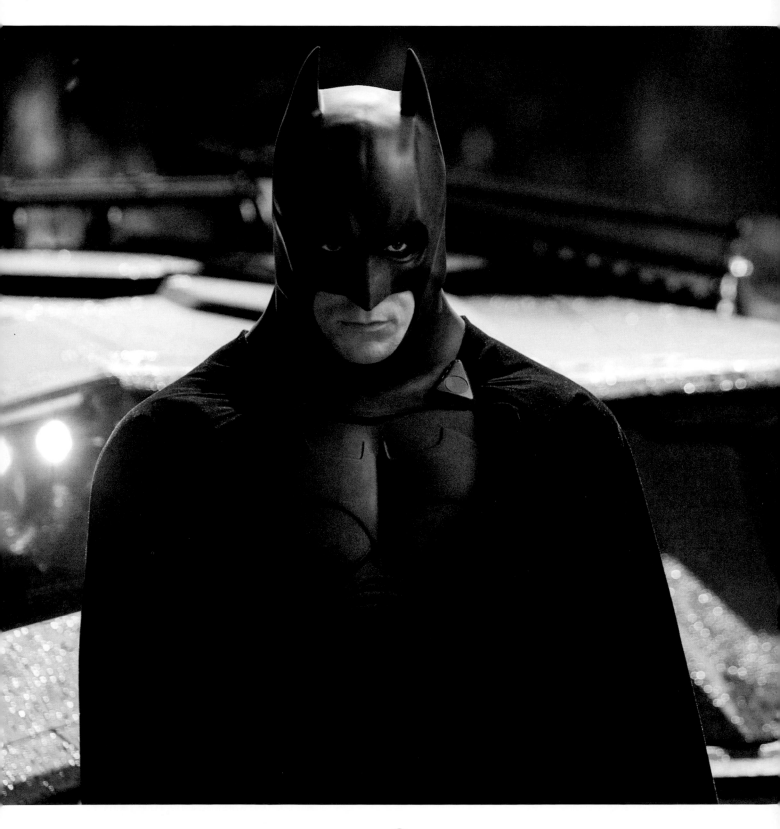

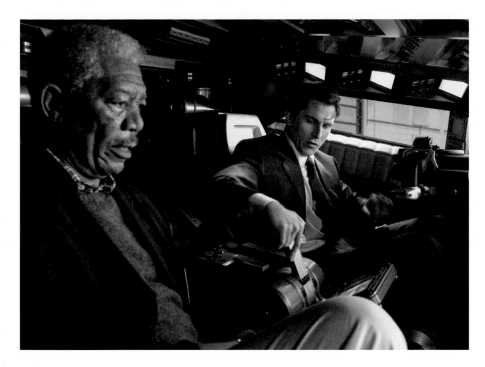

↑｜《蝙蝠俠：開戰時刻》套用007情報員裡的Q先生，由盧修斯‧福斯（摩根‧費里曼）帶布魯斯‧韋恩（克里斯汀‧貝爾）參觀徹底改造的蝙蝠車，並稱之為「不倒翁」。

←｜重返黑色。追求寫實是蝙蝠裝第一要務──黑色的克維拉纖維護甲和降落傘尼龍材質披風讓英雄主角得以從高處俯衝而下。

和年輕的米高‧肯恩主演。

實際上，可以說他是在拍他的龐德電影──隱密身分的英雄，帶著適用各個場合的特殊裝備，破解巨奸梟雄的計畫。諾蘭想跟龐德電影一樣「走遍全球」，[15] 展現高譚之外的世界，擴展電影公司稍早之前打造的遊樂場。諾蘭是先透過電影認識這位傳奇的虛構情報員，之後才閱讀伊恩‧佛萊明（Ian Fleming）的小說，他欣賞康納萊如何貼近這個角色的「自我陶醉」（the selfishness）。[16] 這種虛榮感，是貝爾寄託在韋恩這個角色身上的另一個特點。

「我們決定，錢就是他的超能力，」[17] 克羅利說。蝙蝠俠儘管身手矯健，但仍是凡人。很重要的是，諾蘭任何一部超級英雄電影裡都沒有所謂的超能力。理性凌駕一切。韋恩用未來色彩的裝備武裝自己，來執行超越法律的聖戰。費里曼飾演的福斯，在韋恩企業的應用科學部發明了一大堆的裝備（這是導演構想出來推動情節進展

的裝置），擺明了是向龐德電影裡的「Q先生」致敬。不過這裡也帶了一些後911時代強調軍事硬體的說服力，包括「雙層克維拉」纖維護甲和微波發射器等科技含量很高的對話。反恐戰爭的概念在全片迴盪，雖然諾蘭完全否認是有意為之。

蝙蝠裝是黑夜中的一抹黑，它被設計得更有野獸風格，長手套有如刀刃的突起紋路，披風以降落傘的尼龍布裁製，透過網狀的通氣管展開它蝙蝠般的翅膀，讓貝爾得以如德古拉一樣在屋頂之間滑翔。改造更徹底的是蝙蝠車，從雪佛蘭柯維克（Corvette）改裝車，變身成了悍馬和藍寶堅尼混種的高速坦克，車身有漆黑的裝甲。被逼到無路可走時，蝙蝠俠會直接從敵人的頭上開過去。它被命名為「不倒翁」（Tumbler），由克里斯‧考博德（Chris Corbould）領導的實物特效團隊一手打造。這樣一部完全可運作的蝙蝠車，也具體展現了諾蘭對實物特效投注的心力。「它成了一項真正的使命，」[18] 考博德說。

CGI（電腦合成影像）在製作過程有如瘟疫受到排拒，導演只有在物理法則或安全出現問題時才會通融，或是用於極少數僅存於漫畫的一些遠景。諾蘭說，「我們拍這部片確實做了一些很有企圖心的東西，」這位曾和弟弟共同製作定格動畫的大男孩，自認「建造了比任何電影都還大的場景。」[19]

▶ 場景極盡可能的繁複 ◀

高譚市此時精純地展現蝙蝠俠精神分裂的大城市和諾蘭式的雷霆風暴。它繁複龐雜一如導演想像力的電路板，是一座城市大小的迷宮，真實的地點混雜了奇幻的場景，既龐大又封閉。他想建造像是雷利‧

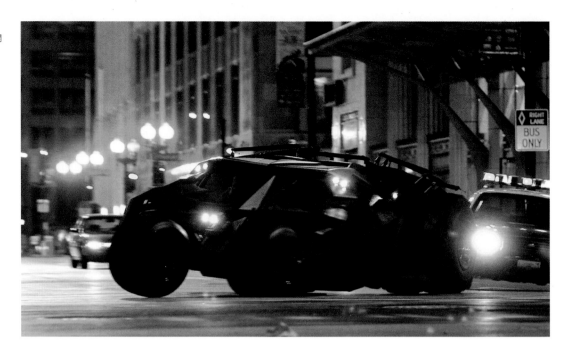

→ | 像坦克，也像跑路用的飛車，
已成為經典的蝙蝠車出外景開
上芝加哥街頭。

史考特或朗‧弗列茲的世界，街道同時也是譬喻的空間。「我們不異想天開，」[20] 這曾是克羅利的口頭禪，不過高譚市也有其浪漫的一面；讓人聯想起《銀翼殺手》裡閃耀光芒的反烏托邦、弗列茲‧朗《M就是兇手》（*M*）表現主義風格的柏林、《大都會》（*Metropolis*）深奧的未來景象，以及喬凡尼‧皮拉奈奇（Giovanni Piranesi）版畫所虛構出的數不盡的監獄景象、抑或是畫家艾雪以哥德式瘋狂所呈現的數學純粹性。巨大的場景搭建在倫敦的片場。另外，貝德福郡卡丁頓一座挑高兩百英呎，過去供飛船停放的停機棚內，打造了高譚市的一整個街區──場景宛如遊樂場迷宮，極盡可能的繁複。諾蘭把它設想成「施打了類固醇的紐約」。[21]

諾蘭處理每個場景的方式，依舊比照過去拍攝《記憶拼圖》和《針鋒相對》，這一點讓攝影瓦利‧菲斯特印象深刻。「在片場裡可能有一百五十人，有超大的場景，不過當攝影機開始轉動，克里斯一樣是坐在我旁邊看著小小的螢幕監視器，演員就在我們前面。這十二英呎的區域就是他全部的世界。」[22]

在芝加哥的下瓦克大道和洛普區（The Loop）為期三個星期的外景拍攝，提供了凡德羅設計的摩天大樓閃亮樓面和足供「不倒翁」馳騁的寬廣大道，以及充當韋恩企業總部的芝加哥期貨交易大樓。這是薛尼‧盧梅（Sidney Lumet）和威廉‧佛瑞金（William Friedkin）的粗獷都會風：《衝突》和《霹靂神探》裡的腐敗城區。還有曼恩的《烈火悍將》，永遠的《烈火悍將》，它以閃耀的光帶將洛杉磯帶入神話。諾蘭還記得在他頻繁旅行的童年，當飛機降落奧哈拉機場時，西爾斯大樓高聳入雲的景象。他會把蝙蝠俠安排在芝加哥最高的壁壘上，俯視著諾蘭之城──在他腦中的電動織毯。另外，他學生時期的建築也融入了城市景色，例如聖潘克拉斯車站（St. Pancras Station）、倫敦大學理事會大廈（Senate House），以及他的母校倫敦大學學院的部分建築。

在此同時，電影裡墜落的單軌電車，大霧瀰漫的狄更斯式貧民窟，以及前途難料的阿卡漢瘋人院（Arkham Asylum），代表了諾蘭對華納公司和類型電影傳統的一些讓步。有大量動作戲的最後一幕，遵循諾蘭過往電影的傳統。「製作《蝙蝠俠：開戰時刻》時，我們很明確地要讓它盡可能聲勢浩大，」[23] 他承認。這是一部夾雜了兩種不同思路的電影，或者說有雙重人格──一部諾蘭式的賣座鉅片。

《蝙蝠俠：開戰時刻》在2005年6月16日於戲院上映，強勢拉動了超級英雄必備的命運逆轉，全球三億七千四百萬美元的票房不能說是橫掃千軍，但也相當可觀。「人們很喜歡這部電影，不過還沒有我們預期的那麼成功，」[24] 他說。這個票房數字還不足以重新定義流行文化。不過，一個偶像已然在漢斯‧季默配樂的陰鬱氣圍中重生（和作曲家詹姆斯‧紐頓‧霍華〔James Newton Howard〕的協助），電影配樂刻意迴避頌歌，代之以介於樂音和噪音攻擊之間的持續升高的音調，此外，另一段長

→ | 諾蘭追求不斷擴展的視野。他
在第四部電影就已執導賣座鉅
片，對這位早熟的導演而言是
難以置信的成功故事。

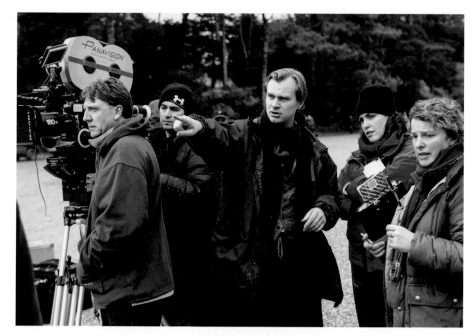

↓ | 專注當下——在影武者聯盟的
祕密會所，諾蘭準確說明他的
要求。

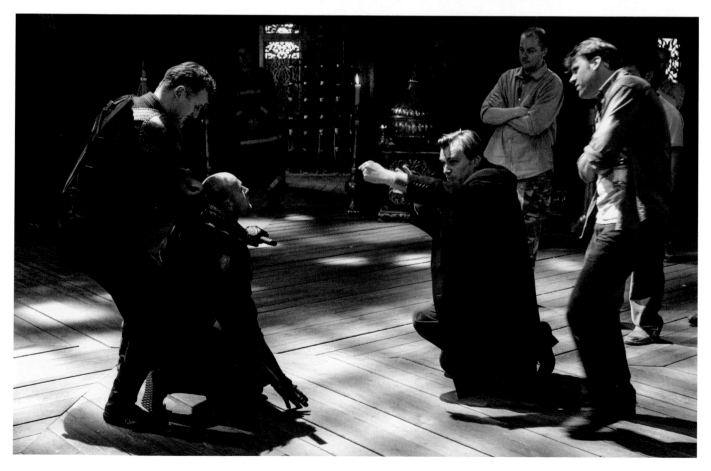

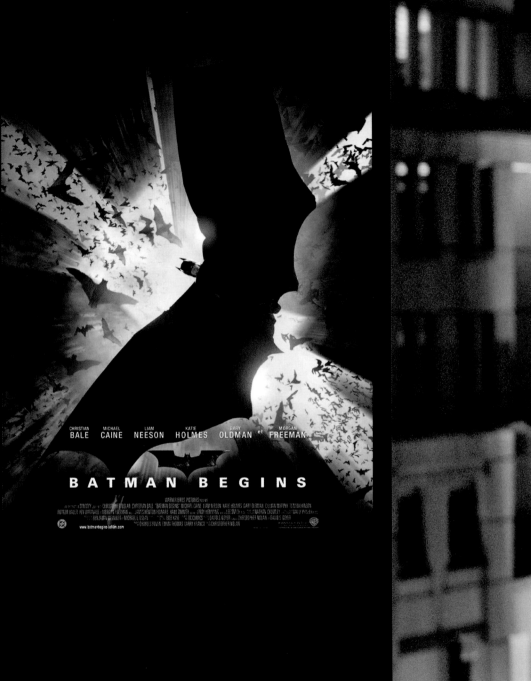

BATMAN BEGINS

↑ | 影迷和影評人都很滿意，《蝙蝠俠：開戰時刻》是《記憶拼圖》和《針鋒相對》的導演才拍得出來的超級英雄電影。

→ | 諾蘭希望觀眾把高譚市本身也當成一個角色。在這個階段，它仍混雜了原本漫畫書裡哥德式的街道，以及即將到來的諾蘭式都會風貌。

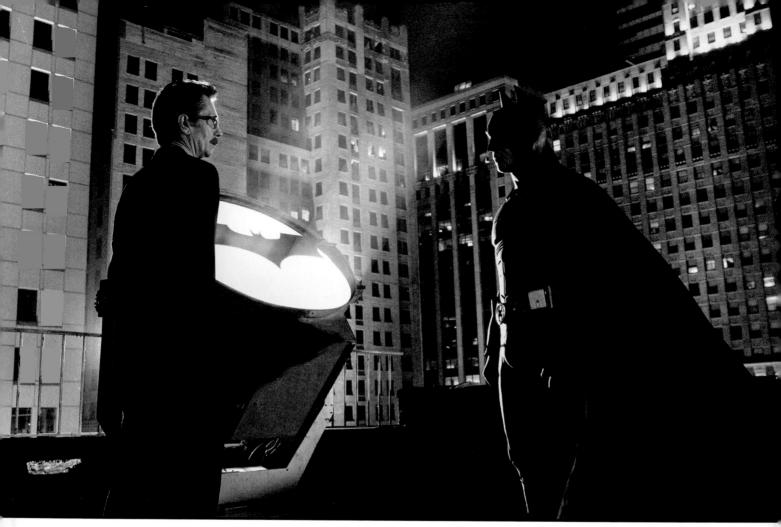

↑│符號和驚奇──電影即將結束
　時，警探吉姆・高登（蓋瑞・
　歐德曼）點亮蝙蝠俠符號，同
　時告知這位高譚市的守護天
　使，城市出現了奇怪的新敵
　人。線索：有續集。

期的創作夥伴關係也就此開啟，這部分我
們稍後還會再談。

　　影評又鬆了一口氣，他們發現它確實
是部由《記憶拼圖》的大師所拍的蝙蝠俠
電影。諾蘭並沒有因加入好萊塢影業而
墮落。「出人意表的強烈且引人不安，」[25]
《Time Out》週刊如此讚揚，他們認為它
是正面的訊號。「它的特效背後有一顆靈
魂，」[26]《新聞週刊》的大衛・安森（David
Ansen）察覺到這一點，並對片中心理寫實
的探討表示認可。的確，它向主流靠攏，
不過有著明顯的企圖心。《洛杉磯時報》的
肯尼斯・圖蘭（Kenneth Turan）看出諾蘭
的意圖是「創造一個神話，在可能範圍內
建基在一個平凡的現實上。」[27]如導演所說

的，故事裡的超級英雄「只不過是個做很多
伏地挺身的傢伙。」[28]

　　諾蘭拍了一部聲勢浩大、品味通俗的
電影，它聯繫到一個嶄新的寫實主義，進
入到蝙蝠俠故事豐富的底層深處，它就像
韋恩莊園底下的洞穴系統。故事主人公既
要替無理遭到殺害的父母報仇，也想追求
更大的善；他在兩者之間的掙扎，具有某
種普遍性、甚至是自傳性的意涵。為了打
造一個更好的高譚市。「蝙蝠俠受限於身為
凡人，」諾蘭說，「因此在務實和理想之間始
終存著張力。」[29]

　　好了，回答完蝙蝠俠如何開始的問
題，滿腔熱忱的英雄和意志堅決的導演接
下來要做什麼？打造更好的好萊塢？

心理場景：

克里斯多夫·諾蘭不是在搭場景——他是在創造符號。

← | 夢工廠——《全面啟動》的旋轉迴廊場景是諾蘭最經典的意象之一。

汽車旅館房間——《記憶拼圖》

它是藍納破碎記憶的隱喻，也是事件的主要地點，被打造成電影場景。沒有任何一處摩鐵房間能符合諾蘭的想像：房裡的一切必須寫實卻又不精確。「如果 M·C·艾雪要設計汽車旅館的房間，應該就會和它一樣」[1]他在DVD的評論裡如此說。

高譚的街道——《蝙蝠俠：開戰時刻》

諾蘭在他的第一部蝙蝠俠電影裡，打造了一整條城市的街道，包括可運作的單軌電車，片場設在貝德福郡卡丁頓的海軍部二號停機棚。這是街道平面以上的的高譚，名為「奈何島」（the "Narrows"）的迷宮，並以《銀翼殺手》的雜亂街道為藍本。更重要的是，它最終被摧毀，象徵了漫畫角色從奇幻到現實的轉換，同時諾蘭把他自己的風格貫注在一個重要的系列電影裡。

真正的移形換影者——《頂尖對決》

休·傑克曼（Hugh Jackman）飾演的魔術師安杰，求助神祕的科學家尼古拉·特斯拉（Nikola Tesla）（謎樣的大衛·鮑伊〔David Bowie〕）為他發明瞬間移動的裝置。他創造的，可說是帶著致命副作用的人類傳真機。其中的轉折，是魔術被包裝成了科學，代表著這個時代最先進的實驗和可能性。諾蘭把神祕的東西用理性包裝。此外，在片中製造電弧紋路，是被稱為「特斯拉線圈」的經典電影裝置。

旋轉的迴廊——《全面啟動》

它顯然是諾蘭電影生涯的核心影像，卡丁頓建造在平衡環架上的旋轉迴廊，是以實體形式出現的夢。若稍稍細想可能有些諷刺，諾蘭試圖讓超現實的東西變得現實。這是導演註冊商標的夢境意象和類型電影的完美結合——一場和不可靠的物理學過招的打鬥戲。

地窟——《黑暗騎士：黎明昇起》

名副其實重見光明的旅程，哥德式的監獄基本上就是一個巨大地窟，囚犯們在地底下。他們隨時都可離開，只不過他們得攀爬牆壁以獲得自由。艾雪的意象無處不在。失去了他的高科技工具箱，被擊潰的布魯斯·韋恩必須找出內在的力量來重生。

怪裝置——《星際效應》

諾蘭不用模型或是CGI，他希望他的太空人演員能擺出真正太空飛行的姿勢。於是，就像他《全面啟動》裡頭旋轉的迴廊，他為演員們建造了電影裡的物理現實，把他們綁在實際大小的登陸艇，讓導演可以隨心所欲讓他們俯仰和偏擺。

沉船——《敦克爾克大行動》

當士兵受困於下沉的驅逐艦船身，場景就像具體而微的敦克爾克。為了捕捉這個景象，諾蘭除了動用真正的驅逐艦，還另外用水箱建造了一個強迫透視的場景。把攝影機裝設在這艘「船」裡，水似乎從側面升高。「它和《全面啟動》沒什麼太大不同，」他說，「只不過它是真實生活。」[2]

迴轉門——《TENET天能》

諾蘭這部時間反轉的驚悚片，有著眾多令人頭暈目眩的複雜設計。其中有個直截了當的方式，可讓角色的時光倒流。這個方法，就概念上來講（它杜撰的技術仍叫人頭昏腦脹）是一個迴轉門。它以反轉熵的金屬製造，相當於工業規模的時間迴轉門（造型如背靠背的圓桶），讓觀眾對於雙向的流動可以有實體的概念。美術指導納森·克羅利的靈感取自倫敦地鐵。「我們一直在做的事，是創造奇幻的東西但讓它感覺近乎日常，」[3]他說。

頂尖對決

移形換影者

他的第五套戲法，是維多利亞時代兩個敵對魔術師的故事，他們進行各自的黑暗祕密，致力追求令人消失的完美幻術。

諾蘭兩兄弟約在墓園裡會面，哥德式的沉睡天使雕像、傾斜的十字架、和常春藤纏繞的墓碑，成了適切的場景。這所高門墓園隱蔽在北倫敦的安靜山坡，離他們從小長大的地方很近，並有著1890年代的風情。不過此時是2000年的秋天，克里斯多夫·諾蘭出現在倫敦是為了宣傳《記憶拼圖》，並把一個提案交給弟弟喬納。有本書他很想改編成電影，但是《針鋒相對》的前置作業已展開，讓他無法抽身。這件事他能夠信任的只有他的弟弟。在此之前喬納並沒有嘗試過寫電影劇本，不過克里斯多夫·諾蘭知道他有「符合類型」的想像力[1]可以應付這個挑戰。故事的諸多主題之一是兄弟情誼。

這一次輪到克里斯多夫·諾蘭說故事給喬納。小說《頂尖對決》作者是歙縣出生的克里斯多夫·裴斯特（Christopher Priest），他有一套精神分析的手法，以兩位維多利亞時代的舞台魔術師為主角，他們陷入一場狂熱的對決，他們身邊的人都被捲入，並導致兩人經歷各種程度的窮困潦倒、傷殘、入獄、和（反覆的）死亡。引發雙方恩怨的，是兩人表演的同一套魔術——移形換影術，表演時魔術師會讓自己在舞台上消失，下一刻又在不可能的地點出現。他們用各自的方式施展幻術。同時兩人都為了找出對方的祕訣，而把自己逼至精神錯亂的邊緣。

諾蘭是從電影製片瓦雷莉·迪恩（Valerie Dean）手中拿到這本裴斯特的小說。「你從書裡可以看到一部電影」[2]她告訴他。拍完《記憶拼圖》之後，似乎不管什麼題材都充滿了機會。魔術師，以及魔術這項借助誤導的終極技藝有何不可？他說服新市場影業的艾隆·萊德買下小說版權，萊德過去曾對《記憶拼圖》信心滿滿。在這階段諾蘭並不知道他有競爭對手。裴斯特在看過《跟蹤》之後，在諾蘭與山姆·曼德斯（Sam Mendes）之間選擇了諾蘭。他認為這會產生「彼此想法的激盪」。[3]

在拍攝霍華·休斯的計畫擱淺之後，它原本是安排在《蝙蝠俠：開戰時刻》之前拍攝。不過把小說改編成電影劇並非容易事。喬納花了五年的時間才從《頂尖對決》的小說裡找出電影在哪裏。一部分問題在於小說裡有太多不同的走向發展——包括歷史劇的框架故事；你可以從一本小說

→ 決裂之前——魔術師艾佛·波登（克里斯汀·貝爾）和勞勃·安杰（休·傑克曼）還能彼此交談的時刻。

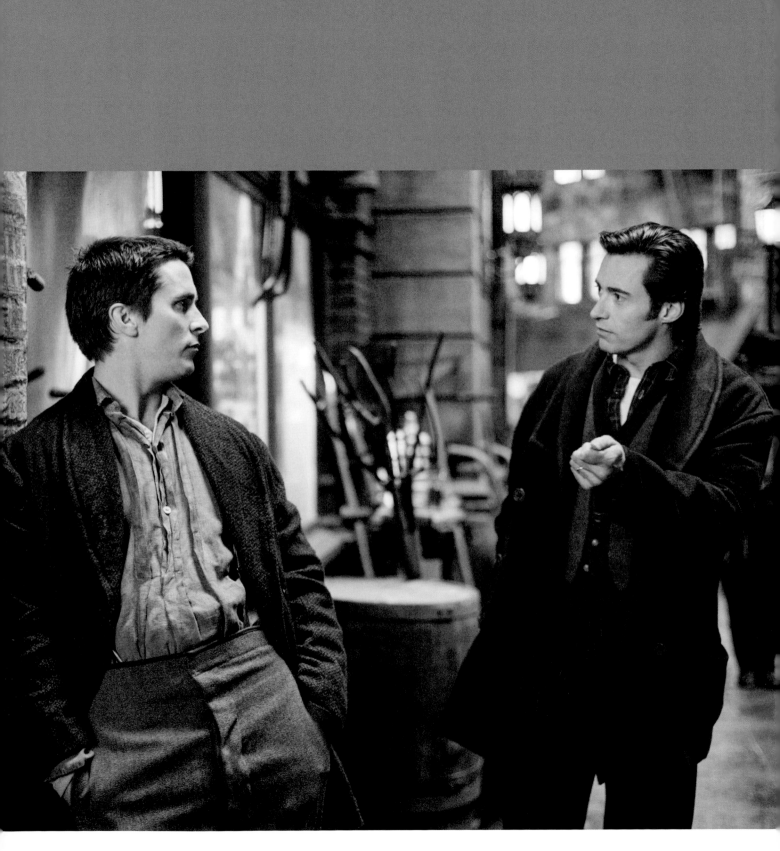

拍出十部不同的電影。不過更大的挑戰是要如何在電影裡傳遞魔幻感，而不糾纏在魔術本身。諾蘭清楚意識到，追求變戲法的刺激註定徒勞，因為電影本身就是利用特效製造幻覺的過程。它還必須是幻術中的幻術。

▶ 用敍事創造魔幻感 ◀

「我們決定運用故事的敍事本身來創造魔幻感，」[4] 他解釋。讓我們這樣說吧，魔術的故事就是故事的魔術。基本上這部電影是一連串替身的故事：兩位魔術師、兩套魔術、還有兩個轉折。但是它說故事的方式，把四個不同的時間線彼此緊鎖在一起。《頂尖對決》或許是諾蘭電影工程最複雜的作品——比《記憶拼圖》複雜，也比《針鋒相對》複雜，直到《TENET 天能》才堪匹敵。披著純潔的時代劇服裝，被當時的科學狂熱所點燃，它感覺上就是不對勁。這是一部關於誤導的經典之作。我們被制約去相信穿古裝的故事。把諾蘭目前為止的電影都混在一起：狡猾的敍事策略、強烈的敵對關係、高譚市的戲劇化鋪陳，最後你就看到《頂尖對決》的舞台腳燈。

「它的獨特之處在於，你想不到這裡頭還有個魔術師名叫克里斯多夫·諾蘭，他是編劇兼導演，在你身後運作，」米高·肯恩說，他再次參與飾演魔術道具師卡特，設計各種魔法機關——換句話說，他是產品的設計者，和他之前飾演的阿福一樣是劇中理性的代言者。「整部電影裡，你會看到的是兩個小時的魔法，這種事我從未見有人辦到過。」[5]

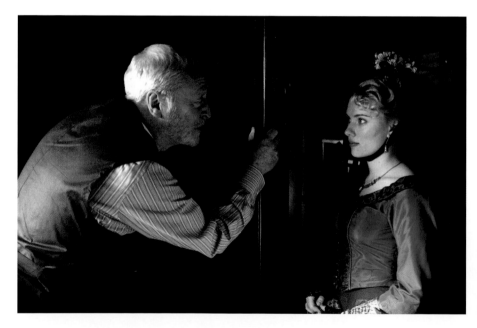

↑｜頂尖對決》的神奇演出陣容包括米高·肯恩飾演的魔術道具大師卡特，以及史嘉蕾·喬韓森飾演善於欺騙的魔術助理奧莉薇雅。

→｜基於休·傑克曼在百老匯的經驗，諾蘭希望由他飾演天生藝人勞勃·安杰的角色。

《蝙蝠俠：開戰時刻》大獲成功的餘威猶在，得以讓這部電影的計畫迅速付諸實行，支持它的是迪士尼和華納這兩個互為對手的公司（萊德仍繼續擔任製片）。經費是保守的四千萬美元，不到他前一部電影預算的三分之一。處理完喬納劇本定稿裡一些小問題之後，諾蘭即刻前進到維多利亞時代的倫敦。

在這裡，我們遇到艾佛·波登（Alfred Borden）和勞勃·安杰（Robert Angier），當時最頂尖的舞台魔術師。不過故事在簡略的開場後，我們就看到波登因謀殺安杰面臨審判。藉著這個效果，故事透過時間序的來回跳躍來找尋事件的因果。「看倌們可看仔細了？」[6] 這聲音虛無縹緲。是波登？安杰？還是諾蘭？一切所見，都不是實相。

的確，它絕非同一部電影演兩次。在層疊鋪陳的敘事中，我們所同情的對象不斷變換（兩人皆有罪，也都無辜）。在不同時刻，他們各自破解了對方加密的日記。這個關於虛幻表象和巧妙手法的故事，會不會就

↓｜一切皆誤導——克里斯汀·貝爾飾演的艾佛·波登對奧莉薇雅的情感，或許不全然是逢場作戲。

原本打算退居二線，但是諾蘭仍須仰賴她的智慧。她對控制預算發揮了關鍵作用，也促使了諾蘭給女性角色更多戲份，她們是這場對決中的受害者。首先是安杰的妻子茱莉亞（派波兒·普拉寶〔Piper Perabo〕），她無法從水缸脫逃而喪命，導致了魔術師一開始的裂痕，當時兩人都還是舞台助理。安杰責怪波登綑綁她時用了錯誤的繩結。一如《針鋒相對》裡的多莫，他向朋友極力辯解，說不知道自己是否有過錯。當時的**他**可能並沒有打繩結。其次是蕾貝卡·霍爾（Rebecca Hall）飾演不幸的莎拉，她愛上了波登，卻因深信終有一日她將明白他不愛她，而選擇了自殺。基本上，她嫁的可說是個精神分裂者。此外還有飾演奧莉薇雅的史嘉蕾·喬韓森（Scarlett Johansson），這位美麗動人的助手最終將背叛他們兩人。如同《烈火悍將》裡頭互補的男性，安杰和波登彼此有更多的共同處。

▶ 以故事本質選角 ◀

諾蘭和喬納一起進行劇本時，腦中並沒有特定的演員人選。他傾向於先不去想。如果先用特定的臉孔或體態來想像，角色發展會受到限制。人選之後再談。

當主演《劍魚》（Swordfish）和《X戰警》的澳洲演員休·傑克曼第一次和諾蘭會面，導演問他比較想演哪一個魔術師。「安

是諾蘭戲法運作原理的解碼本？「祕密就是我的生命，」[7]波登說。他還加了一句，少了祕密，我只是普通人。這兩個執迷的魔術師是否代表了導演的兩面？一個是英國人，一個是冒牌美國人；安杰的口音也是表演的一部分。安杰是偉大的藝人，渴望觀眾的掌聲；波登是技巧的天才，一心追求手法的完美。「《頂尖對決》和電影的拍攝有很多相似處，」諾蘭承認，露出罕見的笑容。「它跟我的工作有很多相似處。」[8]

《頂尖對決》是關於獻身技藝以致癡

迷的故事。這又把我們帶回到諾蘭這位大魔術師本人。裴斯特寫小說時，讓他感興趣的，不只是那個時代以及舞台魔術的精湛，而是在表演者對於「祕密的執念」和「好奇心的執念」[9]。這一點非常清楚說明了諾蘭本人的偏好。他想與眾不同，或許還想比同輩導演更好。有無可能這兩位魔術師是人數持續增加的「諾蘭迷」的一種譬喻，他們拚命想理解在故事背後的祕密？

艾瑪·湯瑪斯因為他們的第三個孩子出生（奧立佛，他客串波登的女嬰兒），

杰」[10] 他訝異自己如此出於本能的回答。不過這很合理。兩位都是同時代最頂尖的魔術師,不過他們有基本上的差異。

「波登像是天才魔術師,總結而言是比我的角色更優秀的魔術師,」傑克曼說。「不過我的角色更是天生的表演藝人。」[11]這與兩個演員的個性是不是很相符?當然,兩人都演過超級英雄,不過傑克曼是百老匯舞台劇老手,適合載歌載舞。相對之下,貝爾對方法演技的專注幾乎已成了傳奇。而且,和波登類似的是,他在舞台上並不自在。對於是否接演這個角色曾經有過長考,擔心他和諾蘭太過密切的關係並不是好事。但是諾蘭喜歡他和傑克曼之間的對比。

劇中存在明顯的階級緊張 —— 貝爾演的波登是倫敦的平頭百姓,而傑克曼一派瀟灑的安杰則是類似於布魯斯・韋恩的富家子弟。諾蘭的靈感是來自《火戰車》(Chariots of Fire)裡頭,來自不同社會階級激烈競爭的奧運選手。

選角最令人感到興味的是大衛・鮑伊飾演真實歷史中的「電流之父」,塞爾維亞裔的美國科學家尼可拉・特斯拉,安杰在科羅拉多泉找到了他,並產生了意想不到的結果。儘管諾蘭也喜歡大衛・鮑伊的音樂,但與音樂毫不相干,他熱愛的是鮑伊在尼可拉斯・羅吉的《天外來客》(The Man Who Fell on Earth)裡的外星人角色,他希望戲裡頭的特斯拉有類似來自異世界的氛圍 —— 如卡特在劇中告訴我們的,他是真正的巫師。特斯拉的機器裝置並沒有什麼花招;他創造的裝置完全符合安杰所提出的要求。但是,這會是個浮士德的協議。特斯拉的移形換影機,就如科學怪人誕生或是魔鬼終結者出現一樣吐著閃電,會帶來可怕的代價。它封存在如金字塔造型的大箱中,外形如高門墓園裡的墓碑。

這是諾蘭電影生涯唯一一次不接受「不」的回答。鮑伊客氣地拒絕了,但是這位導演再次找上他的經紀人,要求至少碰個面也好,讓他可以親自做解釋。他們在紐約見了面;就如他曾說服保持懷疑態度的肯恩,他也說服了這位神祕歌星。

鮑伊的角色疏離、古怪、還有一點木訥 —— 他的口音也禁不起太多檢驗。不過真正重要的是他純然來自異世界的情調,是諾蘭想插入電流的人選。戲路寬廣的英國演員安迪・席克斯(Andy Serkis)飾演他的助手兼好奇的夥伴艾利。他出場的時間遠多於他的主人,這或許是為了維持特斯拉的神祕氣息,或是因為鮑伊拍片時間相當有限……,不過,正如每件和諾蘭相關的事一樣,這裡也有個有趣的理論。有一個說法認為,艾利才是真正的特斯拉;鮑伊版的特斯拉只是要分散注意力的替身。看倌看仔細了,電影裡解釋實驗和測試機器的都是席克斯。除此之外,席克斯則認為,他和肯恩這位老魔術道具師是相互對映的角色。對決和二元對立無所不在。我們得知特斯拉也有自己的對手,那就是電影裡不曾現身的愛迪生,處心積慮想偷走他的發明。

▶ 製造謎團 ◀

諾蘭本人認同,電影類型並不是由它「最表層的面向」來定義。[12]他從沒有把《頂尖對決》當成古裝劇。老天保佑,它們並不是開場就非得有馬車車輪駛過石板路的聲音。維多利亞時代往往被錯誤刻畫成壓抑和陰鬱。它是多產和科學的時代,也是詐欺和騙術橫行的時代。真要比起來,倫敦似乎比高譚市更加豐富多采,雖然他能用的只有四千萬美元的預算。《頂尖對決》有雷利・史考特處理時代劇的豐富。視覺的層次感、華美的木製色澤、如文藝復興藝術品的片場裝飾,被聚光燈所穿透。它

千萬別怕做更大的夢

諾蘭電影作品年表·······················

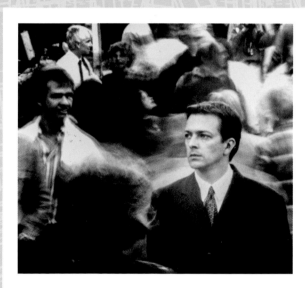

1998

跟蹤

◎導演、製片、編劇、攝影、剪輯

———

一個迷失的靈魂被捲入職業罪犯的險惡遊戲中。

2000

記憶拼圖

◎導演、製片、編劇

———

一名失憶男子試圖尋找出殺妻的兇手。

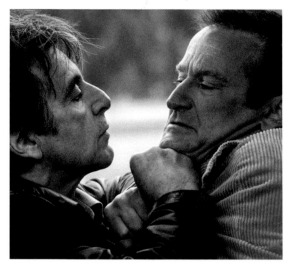

2002

針鋒相對

◎導演、製片、編劇

滿懷歉疚的失眠警探在永晝的阿拉斯加
追捕連環殺人犯。

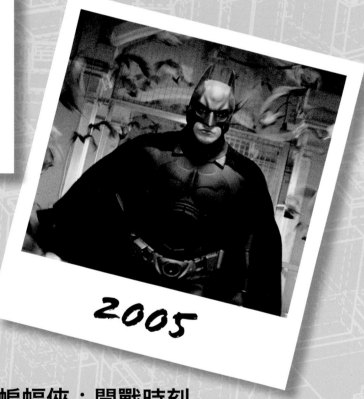

2005

蝙蝠俠：開戰時刻

◎導演、製片、編劇

億萬富豪布魯斯·韋恩為什麼變成蝙蝠俠的起源故事。

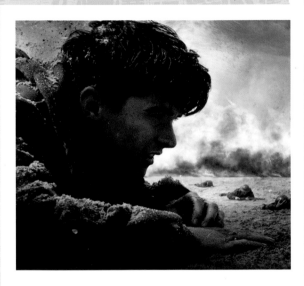

2017

2017

敦克爾克大行動

◎導演、製片、編劇

海、陸、空同步觀看敦克爾克大撤退。

正義聯盟

◎監製

蝙蝠俠與超人、神力女超人、水行俠、閃電俠、鋼骨一起組團阻止世界末日。

2023

2020

奧本海默

◎導演、製片、編劇

───────

原子彈之父的傳記電影。

TENET 天能

◎導演、製片、編劇

───────

具備反轉時間技術的諜報驚悚片。

← | 奧莉薇雅（史嘉蕾·喬韓森）走在導演所形容「昔日**現代**城市」的街頭。

↓ | 大構想──安杰（休·傑克曼）把他完美魔術的計畫交付給特斯拉（大衛·鮑伊，圖中）和艾利（安迪·席克斯）

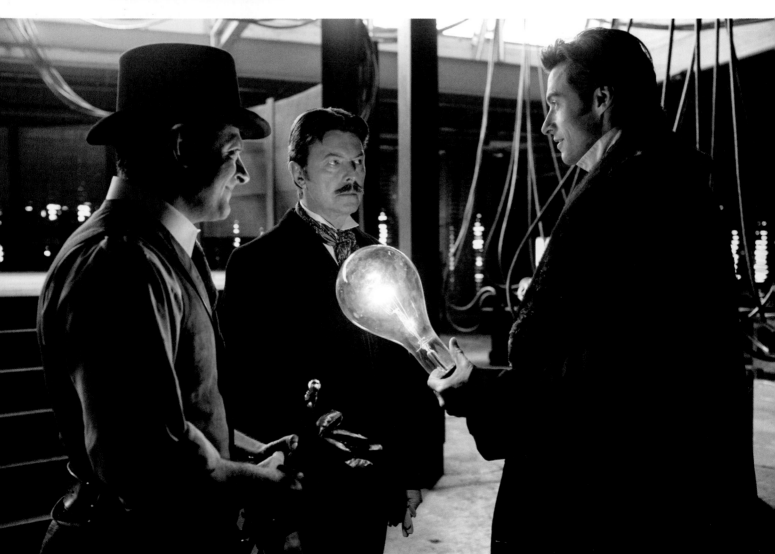

→ | 諾蘭和休·傑克曼在環球電影室外片場的街頭拍攝，製造維多利亞時代倫敦的*幻影*。

↓ | 負責編劇的弟弟喬納，他是導演唯一信任能把這本複雜的小說改編成電影的人。

的氣氛，也類似於史考特《決鬥者》（*The Duellists*）裡，拿破崙時代執迷於爭鬥的軍官。也有《銀翼殺手》的古典特質。

在1890年代，未來發出熊熊光亮。電力即將點亮一場文化革命。科學家成了新的魔術師，至於魔術師，則因擔心自己演出過時而開始採用科學的術語。電影即將誕生——這項新的魔術將消滅老式的雜耍表演廳。諾蘭自己的研究發現，許多最早期的電影導演原本是魔術師，他們隨著可用的電力，轉移到動態影片這個奇妙的新世界。喬治·梅里耶（Georges Méliès），這位電影特效的發明人、類型電影的先驅者，一開始也是個魔術師。「不過我認為電影在這些年來，已經完全收編了魔術在流行文化的吸引力，也因此它是一部時代劇——維多利亞時代的魔術帥就像是當時的電影導演、甚至是電影明星或搖滾巨星。他們的成敗代價巨大，影響他們的名聲、財富、和其他種種」[13]這位導演如是說。

這是諾蘭拍片的鏡中世界：他的高譚市大部分是在倫敦拍攝，而他的維多利亞時代倫敦則是選在洛杉磯。畢竟，一切都是幻象。每一部電影都是在大西洋兩岸奔波。他們從2006年1月26日開始拍了三個月，在洛杉磯有助於他們擺脫BBC古裝劇

令人生畏的氣味。為了舞台表演的戲，他們在洛杉磯的百老匯區找了四家破敗的戲院：洛杉磯戲院、皇宮戲院、洛杉磯貝拉斯科、和高塔劇院，它們在沉睡多時後短暫回復了生機。

他們把環球影業的戶外片場改裝成維多利亞時代的倫敦，甚至在外牆後面搬來相互聯通的木造樓梯，模仿倫敦劇場後台的縱橫通道。電影的場景，被複製成另一個電影場景。特斯拉位在科羅拉多山區的巢穴（實際地點在瑞德斯通）強化了蒸氣龐克的外觀——在考究的古裝細節中，對於巧妙裝置的特殊癖好，暗示著在銀幕之外更大、更古怪的事物。

「很奇怪地，它到最後是比我所理解還龐大的電影，」[14]諾蘭回想。他原本認為它較偏向藝術電影。他們絕大部分用手持攝影機拍攝，跟隨演員的動作而不是把他們侷限在地上的標記間。為了讓電影貼近現實，諾蘭拒絕拍片時使用的障眼法。「我在片場裡，不會讓鏡頭穿過牆壁，」[15]因為觀眾會清楚看出，你是為了讓攝影機通過而讓牆壁分開。特別是在《頂尖對決》裡，諾蘭希望製造空間侷促的感覺。「你想讓自己感覺是置身在這空間裡。」[16]

「牠的兄弟去哪兒了？」[17]小男孩啜泣地問，他是莎拉的姪兒，他察覺有隻小黃鳥因為戲法而死去，在波登手上那隻只是個替身，這是當然的了。於是問題來了……諾蘭不止一次欺騙了我們。事實上，在整個過程裡，他把電影裡戲法的祕密都攤在陽光下——但是用他自己巧妙誤導手法、時間的變換、以及用電影類型來分散焦點，讓我們什麼都看不出來。除此之外，如果我們願意的話，還有一本小說等著幫忙揭露謎底。「看電影前先不要讀小說，」諾蘭如此懇求記者們。「不然就全部劇透了！」[18]他延後了美國的電影封面版小說發行日期，設法打消觀眾想提前知道劇情的念頭。

▶ 魔咒與解密 ◀

「觀眾知道真相：這世界很簡單，」安杰說出了喬納寫的、諾蘭很喜歡的一句台詞。「它悲慘、始終堅不可破。不過如果你能騙倒他們，就算只是一秒鐘，那你就可以讓他們驚嘆，你會看到非常特別的事出現。」[19]電影不也是如此？我們知道它們是假的，但是我們**想要**放下懷疑。這就是魔術的道理。電影施展一道魔咒。不過諾蘭讓我們瞥見了幕後，藉以強化和測試我們的懷疑能力。

肯恩飾演的卡特以旁白現身，他用粗獷而流利的熟悉聲音告訴我們，偉大的魔術可以分成三部分。而我們看的這部電影也巧妙地根據這個邏輯分段，有如魔術師對古典三幕劇結構的變奏。首先是「以虛代實」（The Pledge），展示在你面前的是外表平常的東西，如一副紙牌、或是維多利亞時代的倫敦。接著下一步是「偷天換日」（The Turn），尋常之物變得不尋常。「這時，你會想找出祕密，」[20]卡特說。最後就是「化腐朽為神奇」（The Prestige）——最後的精彩結局。

「電影只有看到最後，才會看出道理，」[21]諾蘭說。只有在真相大白後你回頭去想，你才明瞭自己剛看過的是什麼。你會有不同的情緒反應。故事結局應該讓你覺得電影變得更好看。在《頂尖對決》的結尾，兩套魔術都被解釋清楚，我們發現真相就一直在我們眼前。

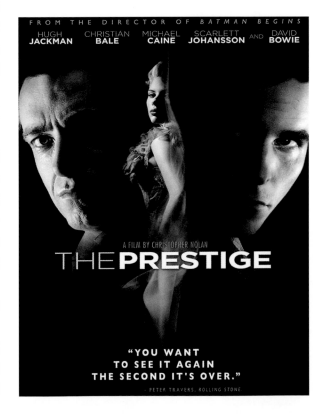

← 《頂尖對決》打破電影公司悲觀的預測，登上美國票房冠軍，成為諾蘭連續第三部的賣座電影。

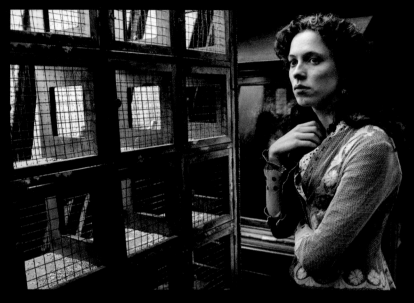

蕾貝卡・霍爾飾演艾佛・波登
的妻子莎拉，她成了魔術師痴
迷作為的受害者之一。

細綁的紐帶──克里斯汀・貝
爾飾演的波登，為安杰的妻子
茉莉亞（派波兒・普拉賓）綁上
致命演出的繩結。

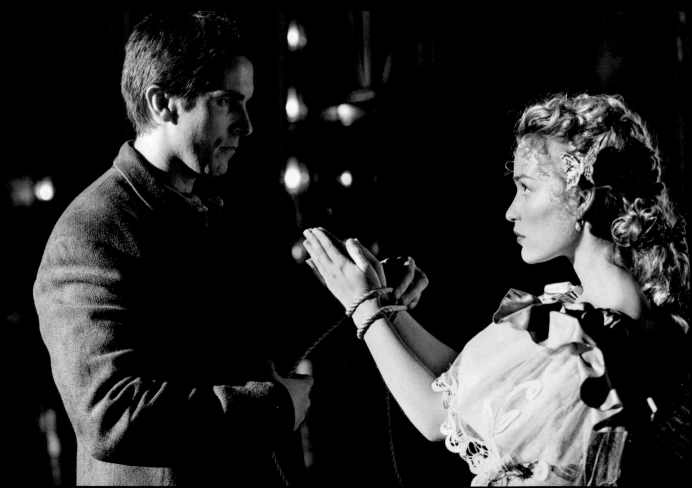

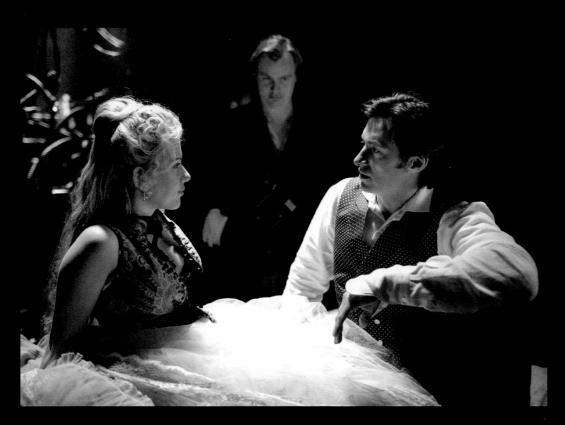

↑ | 魔術大師——諾蘭巧妙指導奧
莉薇雅（史嘉蕾‧喬韓森）和勞
勃‧安杰（休‧傑克曼）的演
出。

→ | 米高‧肯恩再次扮演電影的道
德核心，一如在諾蘭《蝙蝠俠：
開戰時刻》中的阿福，他也同
時提供電影許多謎團的線索。

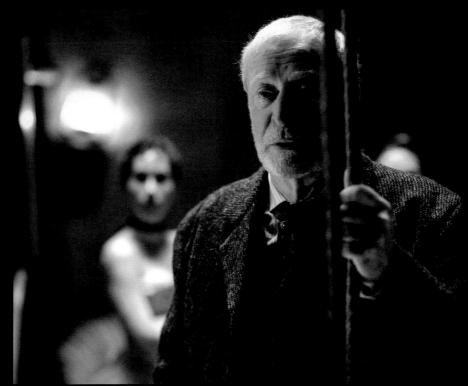

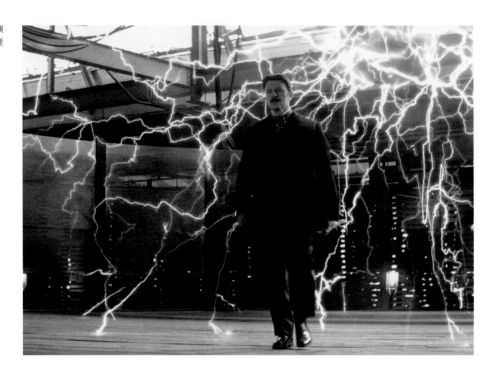

《波登的移形換影術》，卡特一眼就看穿。「他用了替身，」[22] 他告訴安杰。但是安杰卻聽不進去——和我們一樣，他認為答案太過簡單明白，所以拒絕接受。但卡特是對的。事實上，諾蘭並沒有暗示其他可能。這是唯一可能的解答。真正狡猾之處，是我們從沒有看到波登魔術的實際演出——攝影機總是轉移了它的視線。於是我們被分散了注意，無暇去思考問題。波登其實是兩個角色，而不是一個……他們是（幾乎）可彼此互換的孿生兄弟，各自為了他們的人生功課而隱瞞對方存在的事實。伯納·法隆（Bernard Fallon）這個沉默人物始終潛藏在不遠處，他並不是舞台助理或搭檔，而是貝爾化了裝的雙胞胎。他的名字很容易看出，幾乎就是艾佛·波登（Alfred Borden）的同字母異序詞（anagram）。當真相揭曉時，真正讓人吃驚的並不是波登的手法，而是他為了保守祕密願做的犧牲。

諾蘭是怎麼把我們玩弄於股掌間！就連安杰也曾一度嘗試使用替身，找了酷似他的分身，幾乎就是「孿生兄弟」——酗酒的演員傑拉德·魯特（Gerald Root）（他也是休·傑克曼所飾演——兩位男主角都擔任了兩個角色）。但是這套演出公式卻讓安杰必須躲在舞台底下，接受觀眾喝采的則是魯特。

《安杰的真實移形換影術》：同樣地，卡特很早就提出了答案（他是電影裡的指路明燈）。「它沒有障眼法，」他解釋。「它是真的。」[23] 它明白寫在海報上。電影進行到一半，在波登驅使下，安杰展開絕望的追尋而遇到了特斯拉，特斯拉同意幫忙打造一部機器，這個機器從糾纏閃動的電流中，會**真的**啟動魔法。由此可證：它是類似大衛柯能堡（David Cronenberg）在《變蠅人》（The Fly）裡的瞬間移動裝置，或是像《星艦迷航記》（Star Trek）的空間移轉光束。不過它有一個問題：魔術師會被複製，

就像一開場看到的成堆高禮帽，我們完全沒意識到被告知了一個祕密。

特斯拉發明的裝置，其科學原理並未得到解釋，因為它無從解釋——它是編出來的。對一些觀眾來說，這是惡意欺騙（雖然在小說裡就有了）。我們無從猜測。由此可證：諾蘭作弊。「《頂尖對決》的整體效應讓你無法相信你所見，」[24]《電影怪咖中心》（Film Freak Central）的周瑜（Walter Chaw）如此抱怨。另一方面，文化評論家達倫·穆尼（Darren Mooney）則認為這是傑出的手筆。「諾蘭讓我們誤以為是在看一部古裝推理劇，一個室內表演競賽，但它是取自科幻電影的情節裝置。」[25] 是我們搞錯了電影類型？不過諾蘭從沒有摘下他的面具。就像所有他的電影中你可能認為奇幻的元素（就如《全面啟動》的夢境入侵、《星際效應》的蟲洞、《TENET 天能》的時間逆轉），與其說是科學的虛構（science fiction），更像是 虛構的科學（fictional

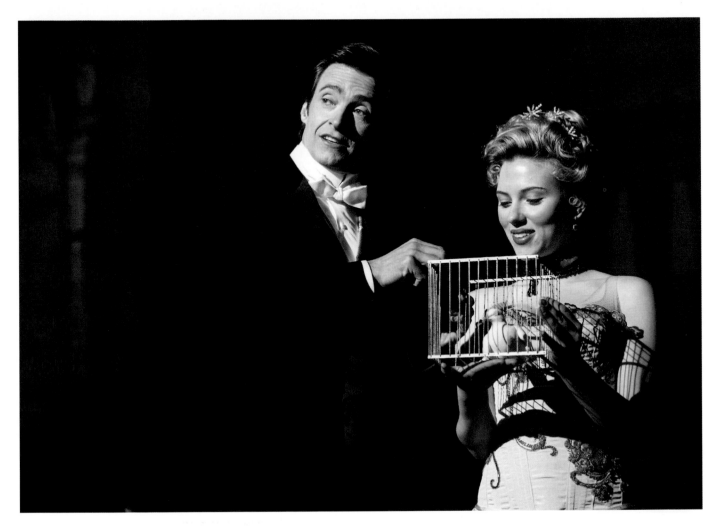

science）。在他**現代的**維多利亞時代裡，一閃即逝的機會中，電流就是魔術。每一次魔術的執行，舊的安杰就被處決，落入水槽中溺斃，由取代他的新安杰向觀眾謝幕。

更豐富的隱喻！更深刻的象徵！可以無止盡複製事物的特斯拉機器，跟好萊塢熱衷仿製電影成了有趣的對照。超級英雄的電影類型，正透過模仿諾蘭嚴肅處理的手法不斷複製。時間上更相近的，甚至有另一部關於魔術師的古裝劇，愛德華·諾頓（Edward Norton）主演的《魔幻至尊》（*The Illusionist*）在開拍。

迪士尼內部（它負責美國地區的電影發行）曾真心認為，它可能會是諾蘭第一次失手的作品。誰會在意魔術師和維多利亞時代？它沒有明顯的主角。故事題材陰暗。過往的類似紀錄（這是電影公司觀察風向、預測票房的占卜形式）並不理想。不過諾蘭即將重演他擅長的戲法──跌破大家的眼鏡。《頂尖對決》推翻了票房的邏輯，開映就登上榜首，最後創下全球一億九百萬的票房收入。好萊塢驚嘆這位魔術師從他眾多的帽子裡不斷地抓出兔子。

↑｜獨門的絕活──勞勃·安杰（休·傑克曼）和助手奧莉薇雅（史嘉蕾·喬韓森）戲耍觀眾。劇中所有舞台魔術和電影拍攝的相似對照都是刻意的安排。

THE DARK KNIGHT | 2008

黑暗騎士

他的第六個作品是部引領風潮的續集電影，故事再次回到了燈火輝煌的高譚市，其中有蝙蝠俠面臨的考驗，以及與史上最經典反派角色的大對決。

原本一開始，這是他害自己栽進去的小把戲。在《蝙蝠俠：開戰時刻》的結尾，蓋瑞·歐德曼飾演的正直警官詹姆士·高登，打開密封夾鏈袋裡的紙牌——自然地，那是一張小丑牌（鬼牌），諾蘭原本只是打算讓觀眾離場時懷有一些期待，如此而已，沒料到這個小把戲害他自己栽進了續集。諾蘭無意經營系列電影；他已經拍完他的超級英雄，把頹廢的蝙蝠俠帶回了正途，現在他想追求屬於個人的、有原創性的題材。原本這只是個逗引，或充其量是臨別之際送給電影公司的提案——要不要想想看重新改造的小丑（或者從影迷角度來說，一個諾蘭風格的小丑）長什麼樣子。「我們想要對故事後續的可能性提點建議」諾蘭聲稱，「但並不是因為我們準備拍一部續集。」[1]

諾蘭天生就排斥自我重複，也不樂於遵循好萊塢的規範、或是類型電影的規範，在每部電影就換一個新的大反派。他寫劇本時無可避免會依原本的演員來設想。他們也並沒有合約上的義務。不過戲院的座席間自有無法抗拒的魔力。喬納回想自己在好萊塢最中心的格勞曼中國戲院觀賞《蝙蝠俠：開戰時刻》，這場首映會座無虛席。他緊張得要命。片子會成功嗎？它成功了——在片尾

時觀眾也注意到他哥哥的臨去秋波。「結尾時，高登翻開了鬼牌，結果觀眾爆出如雷的喝采快把房子給掀翻了」他說。「我從沒聽過如此熱烈的鼓譟。」[2]

華納兄弟開始催促，不過導演卻要再等一等。「你必須讓自己在第一部電影設計的概念先沉澱一下」諾蘭堅持；「出去走走、做點別的事，再回來看它的狀況如何。」[3]

創作的靈感比他預期的更早在他腦海中開始盤旋。他才剛要開始《頂尖對決》的前置作業，他已經動腦筋思索，歐德曼演的高登在戲裡提到的「升級」（escalation）[4]的概念——他提到了蝙蝠俠的存在，會對城市午夜的犯罪階級產生相對的反作用：傳統故事裡愛賣弄的反派人物，將從陰影中出現。他們的下一位人選已經被宣告。他認真嘗試用他第一部《蝙蝠俠》電影裡的寫實手法來刻畫小丑。不可避免這是有點弔詭的概念——他打算拍一部有原創性的續集。

「當你著手探討可疑的概念，像是把法律交到自己手上，你必須認真去想它會導致什麼情況？」[5]他說。

它將不只是場景和角色方面的延續，或漫畫神話的擴充，它也是電影朝寫實方向的延續。利用類型電影的外衣作為本身

→ 希斯·萊傑創造了小丑這個經典的反派角色。對諾蘭來說，他是混亂的真正行動者，毫無任何背後動機，徹底令人感到恐懼。

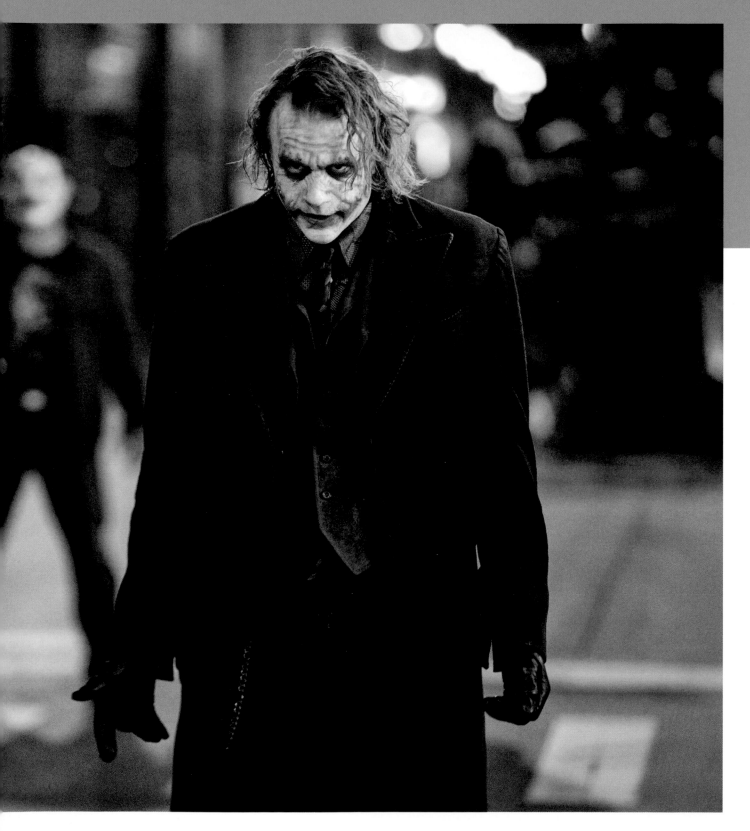

主張的掩護，他準備「更接近於犯罪故事，更類似於麥可·曼恩《烈火悍將》的史詩城市故事。」[6]諾蘭對於這部新黑色電影是如此鍾愛，2016年9月他甚至在導演公會主持了《烈火悍將》二十週年的重聚問答，出席者包括曼恩、勞勃·狄尼洛、和艾爾·帕西諾，他的提問閃爍著影迷的熱切。至於此刻，他打算用整部電影來致敬。

▶ 角色和故事優先 ◀

在接下來由超級英雄們環環相扣、風格固定的宇宙所主導的產業裡，這種調性的變換幾乎是不可想像的。諾蘭基本上在告訴電影公司，最寶貴的資產並不是蝙蝠俠，而是他這位導演。他對華納公司提出了眾所皆知的嚴苛要求：用四年時間拍攝，還要絕對的創意主控權。他們二話不說直接答應。

接著他和電影製片兼共同編劇大衛·

高耶碰面吃午餐。「好了，讓我們來談談續集」[7]他說。他們的討論會延續三個月，構想出故事，把主要段落寫在索引卡上。之後，他在著手拍攝《頂尖對決》的同時，喬納則著手劇本。他們在拍攝開始時仍不斷精煉他們的故事，試圖把一連串叫人「頭昏腦脹」[8]的副情節和動作場面、如漩渦般的道德難題，壓縮成一部令人滿意的電影。他們把電影命名為《黑暗騎士》，充滿挑釁地將「蝙蝠俠」這個字眼從片名中移去。

它從來不是為了小丑的故事而拍小丑。它是為了找出最好的方法來講布魯斯·韋恩的故事，再由漫畫典籍中決定一個適合故事的反派角色。《異形》和《異形2》（Aliens）始終是關於蕾普莉的故事，而不是外星怪物的故事。「這是更全方位的處理方式，和其他許多超級英雄電影開發的模式完全相反」[9]高耶說，這也是漫威的電影生產機器始終難以理解的。《黑暗騎士》把角色和故事的優先性，擺在服膺漫畫書之前。

「我喜歡（提姆）波頓的電影，非常喜歡」高耶說，回想著這位導演的奇幻電影《蝙蝠俠》（Batman）和《蝙蝠俠大顯神威》（Batman Returns），「但是要挑毛病的話，不管是電影或電視，我從不會覺得小丑很嚇人。克里斯和我希望小丑是嚇人的角色。」[10]不單只是嚇人，還要成為惡魔般的主題。與其說他是個角色，他更像是個催化劑，代表著新型蝙蝠俠電影裡的一套黑暗哲學。「小丑是我最害怕的東西」諾蘭如此宣告，「更勝過任何反派，特別近年來，文明的界線讓人感覺愈來愈模糊的時刻。我認為小丑代表的是在這一切事件當中的本我（id）。」[11]

重新歸來，飾演蝙蝠俠的克里斯汀·貝爾是如常陷入苦惱中的英雄主角。他行徑乖張的死對頭將為這部新電影定調。諾蘭說，小丑扭曲的能量將是「電影的發動機」。[12]

← | 諾蘭為《黑暗騎士》參考了兩部各異其趣但關鍵的作品：麥可·曼恩極度現代的犯罪驚悚電影《烈火悍將》，和科幻感強烈的《異形》。

↗ | 犯罪的首腦——諾蘭檢查電影開場搶案場景的銀行保險庫，它將為這部現代驚悚片定下基調。

▶ 奪胎換骨的小丑 ◀

選角的爭論，幾乎是從《蝙蝠俠：開戰時刻》一落幕就開始。保羅·貝特尼（Paul Bettany）是被提到的人選，有人堅持要西恩·潘（Sean Penn）。年輕一點的蓋瑞·歐德曼或許是自然的人選。不過諾蘭一直堅持希斯·萊傑（Heath Ledger）。他們曾見過一面，當時這位年輕的澳洲演員曾經非正式地討論關於飾演原版蝙蝠俠的可能。不過他很快就放棄提案，對這老套的電影類型不抱希望。「我絕不會參演超級英雄電影，」[13] 他向媒體如此宣布。這種排斥態度已經明確傳達給了諾蘭。

在諾蘭的華納片場辦公室裡，他們又碰了一次面，這次聊了幾個小時。電影劇本還在喬納的筆電裡有待整理，不過諾蘭告訴萊傑故事的梗概。當兩人告別時，他說萊傑已經「決定好要接這部戲」。[14]

這個選擇讓一些人震驚。萊傑善於演出不安、自我懷疑的角色；在《斷背山》（Brokeback Mountain）他因自己的選擇而背負沉重負擔，而在《法外狂徒》（Ned Kelly）則是多愁善感的亡命之徒。但是，要演一個惡魔？媒體訪問時他總是輕聲細語，可能稍顯缺乏自信，但他也曾經和狗仔記者發生衝突。小丑這個角色很早就選定，所以萊傑有機會做深入的研究。他把自己鎖在倫敦的飯店裡，嘗試他的聲音和儀態，他會寫下小丑可能認為好笑的事，例如「地雷」、「愛滋病」、或是「早午餐」[15]，手寫記在他的劇本台詞旁邊。他把提供靈感的人物放在情緒板（mood board）：艾利斯·古柏（Alice Cooper）、《性手槍》樂團的席德·維瑟斯（Sid Vicious）（老早之前，歐德曼在《崩之戀》〔Sid and Nancy〕飾演席德角色，而得以充分施展他狂野的個人魅力）、以及史丹利·庫柏力克《發條橘子》裡的亞歷克斯。在肢體語言的部分，他觀看查理·卓別林（Charlie Chaplin）和巴斯特·基頓（Buster Keaton）的作品（畢竟他演的是小

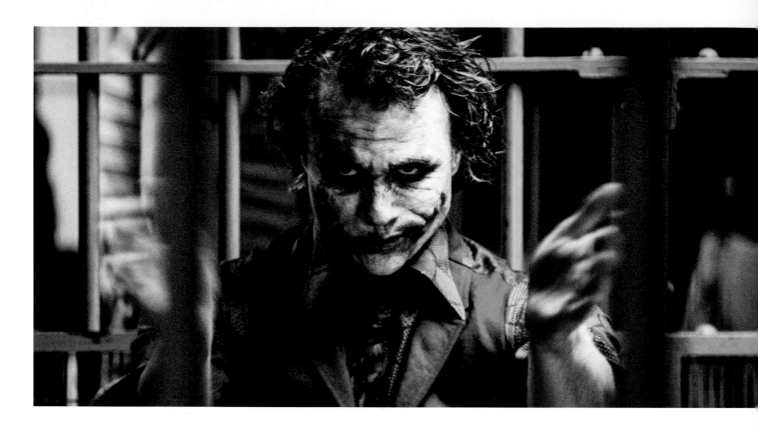

丑），從中模仿長短腳走路的姿態和刻意的聳肩動作。

至於諾蘭兄弟，他們則深入了漫畫的歷史，他們很滿意地發現，1940 年最早出現的小丑，造型深刻受到德國默片演員康拉德‧維德（Conrad Veidt）在《笑面人》（The Man Who Laughs）裡憔悴角色的影響。諾蘭也重新複習了默片時期柏林的偉大導演弗列茲‧朗的作品，尤其是《馬布斯博士的遺囑》（The Testament of Dr. Mabuse），內容是一個具催眠力的歹徒在全城發動陰謀，他還年輕的時候就曾強迫弟弟陪他一起看。「我忍不住要想，會不會他從小就計劃好要拍這部電影，」[16] 喬納笑著說。說不定他的每部電影都是如此。

諾蘭對最終的《黑暗騎士》三部曲感到滿意的一點，是它設定了超級英雄選角的標準。這是借鏡自理查‧唐納（Richard Donner）的原版《超人》（Superman）（1978）電影，搭配克里斯多夫‧李維（Christopher Reeve）的有馬龍‧白蘭度（Marlon Brando）、金‧哈克曼（Gene Hackman）和內德‧比提（Ned Beatty）。「於是我們也試著組成這樣的演出陣容，我們辦到了，」[17] 他說。在《蝙蝠俠：開戰時刻》，他安排了米高‧肯恩、蓋瑞‧歐德曼、以及摩根‧費里曼來搭配克里斯汀‧貝爾，他們在續集裡全數回歸。這保留了某種程度的完整性。如今還加上希斯‧萊傑，他把凱撒‧羅摩洛（Cesar Romero）在六〇年代電視劇裡的搗蛋鬼、或是傑克‧尼克遜在八〇年代的怪叔叔小丑形象拉至驚人的新高度。

近距離觀察萊傑的攝影指導瓦利‧菲斯特說，「彷彿他頭上要爆血管，」他是如此緊繃。「像是一場降靈會，靈媒附身到另一個人身上，然後徹底被榨乾。」[18]

↑｜真正高手──諾蘭打算刻畫現實世界的小丑，以小丑裝扮做為他扭曲但聰穎頭腦的病態延伸……

→｜……這個角色沒有背景故事也至為重要。他像是一個自然的原力，從宇宙中被召喚出來對抗蝙蝠俠。

▶ 眞正的娛樂 ◀

電影故事從開場猛烈槍戰逐步展開；那是一場以IMAX高解析規格拍攝的搶案段落。小丑來到高譚市並未事先聲張（也可能他一直待在這裡），一開始我們看到的是他的背影，這個駝著背的無政府主義者以《烈火悍將》的模式搶劫一家銀行，一個帶著小丑面具的小丑，就和庫柏力克與《橘子發條》同風格的警匪片《殺手》（The Killing）裡搶匪的打扮一模一樣。

當我們第一次正眼看他，即使以小丑的標準仍屬恐怖。細長、發了霉、嘔吐綠的頭髮；臉上剝落的白色粉妝；混濁的浣熊眼珠；還有一抹口紅遮蓋「格拉斯哥笑容」[15] 從嘴角延伸的弧線傷疤。法蘭西斯·培根（Francis Bacon）[16] 的畫作是個

起點。他一長串夾纏不清關於自己笑臉傷疤由來的說法，讓我們瞭解到他並沒有所謂的起源故事。諾蘭已經見識到經典惡徒如漢尼拔·萊克特（Hannibal Lecter）或達斯·維達（Darth Vader），他們因喪失神祕感而減低了恐怖的效應。

他距離漫畫書裡頭，穿破舊紫色長外套的角色已經有些遙遠。服裝設計師林蒂·海明（Lindy Hemming）的設計重點在於：這就是他實際的穿著。他並不是把戲服穿上——這裡沒有一個另我（alter ego）。小丑滿足地舔著嘴唇如蛇吐信，他的武器不過是口袋刀、和惡魔般的詭詐。

導演承認，他像是《險路勿近》（No Country for Old Men）的安東·奇哥（Anton Chirguh），不只毫無悔意、而且是毫無緣由可解釋的一名殺手。他還有《鬥陣俱樂部》的泰勒·德頓（Tyler Durden）猛爆

的能量。不過諾蘭從不曾把他當成怪物。「（他的）唯一真正娛樂在於把身邊的各種結構拆卸掉，」導演指出，「這是很人性的一種邪惡。」[19] 喬納則是用接近於神話的方式來形容這位滿身瘡疤的惡魔（他偏好古典式的比喻），把小丑類比成北歐神話裡的惡作劇角色洛奇（Loki）。

最終，諾蘭把小丑比擬為《大白鯊》（Jaws）——他不只是角色，更是情節的裝置。「他是讓其他角色必須做回應的力量，」[20] 他說。易言之，小丑就相當於《記憶拼圖》裡倒著走的時間軸、或《頂尖對決》裡祕訣外露的魔術，諾蘭透過精神變態的小丑身上，發展他最新、困惑人心的情節動態。

有一種迷人的解讀認為，小丑在意的並不是如何擬定行動計畫，而是如何構思致命的玩笑。小丑對高譚市和它的黑暗騎士提出一連串巧妙的考驗，探測蝙蝠俠道

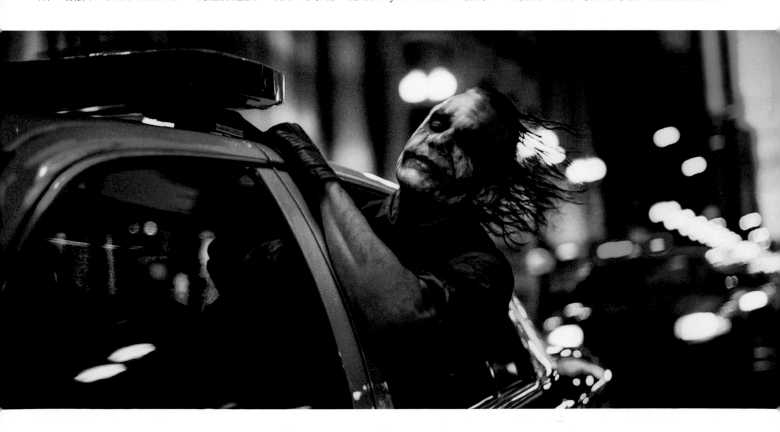

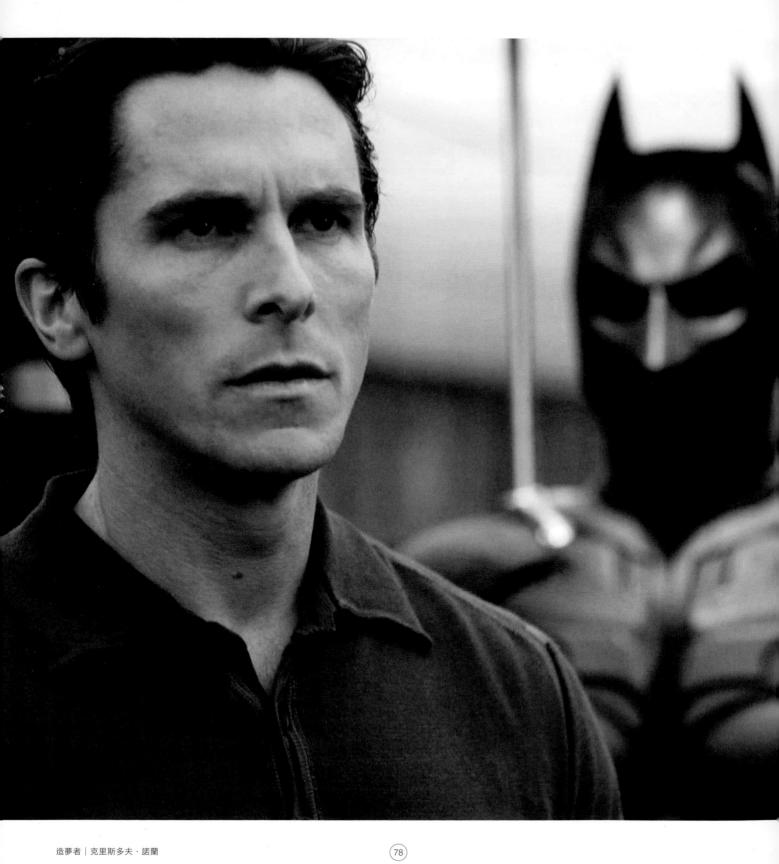

德的底線。他有沒有辦法不殺人而拯救城市？還有，高譚市能否清除自己的腐敗？黑幫和惡棍已再度橫行，除了堅持原則的高登之外，警察也開始收黑錢。「和《蝙蝠俠：開戰時刻》比起來，」諾蘭承認，「《黑暗騎士》是部殘忍、冷酷的電影。」[21] 他對這樣一部電影照舊大受歡迎，常會感到驚訝。

「在《黑暗騎士》（諾蘭應該很想在電影片名前面再加上「靈魂的」三個字）裡，小丑或許是（蝙蝠俠的）暗影或是他的邪惡雙胞胎。在某種病態的關係上，他們需要彼此，」[22] 湯姆·查瑞提（Tom Charity）在《CNN》提出看法。是否小丑也是諾蘭一個極端的變奏？穿著整齊西裝來到片場，這位導演正大刀闊斧要粉碎傳統。如同《頂尖對決》一樣，我們忍不住好奇，這兩個主角是否如諾蘭的左右腦，彼此憤怒地對抗。

► 擁抱黑暗面 ◄

貝爾應該覺得有點困惑，或是有些棘手。過去讓他出名的正是這類極端做法。小丑的出現會留給韋恩和他陰暗的雙重身分什麼樣的創傷？他墨黑色的服裝或許彈性部分更加精良，但他本人緊繃焦躁仍一如過往。

「關於蝙蝠俠，問題在悲劇是什麼？」DC漫畫總裁保羅·列維茲（Paul Levitz）在餐宴上曾追問諾蘭。「是什麼在推動著蝙蝠俠行動？」[23] 做為起源故事的《蝙蝠俠：開戰時刻》，答案很清楚——他雙親被殺害。至於它的續集，情況就複雜一點了。應對高譚市爆發混亂的同時，他的雙重身分即將不保。「情境的升級，意味著他如今

感覺到自己有更大的責任要繼續下去，」[24] 這是貝爾的看法。權力、責任、以及擔任超級英雄這整樁事，成了他的沉重負擔。他同時也見到，他青梅竹馬的戀人瑞秋（由瑪姬·葛倫霍〔Maggie Gyllenhaal〕取代無意續演的凱蒂·霍姆斯）情感已經轉移到一臉方正的檢察官哈維·丹特（Harvey Dent）（亞倫·艾克哈特〔Aaron Eckhart〕飾）身上。

丹特以同樣的熱忱，想用法律途徑掃除高譚的犯罪行為，他是影片中的光明騎士。連韋恩都支持他，並窺探蝙蝠俠功成身退的機會。有一派的看法認定，《黑暗騎士》真正的故事是關於哈維·丹特的興起和衰亡。在瑞秋成為小丑計謀的犧牲品之後，韋恩和丹特都選擇了擁抱黑暗面的自我。電影片名暗示了他們二者。我們又回到了《記憶

← ｜二元的對決——布魯斯·韋恩（克里斯汀·貝爾）在第二部電影裡與自己分裂的身分認同搏鬥。

→ ｜從許多方面來看，《黑暗騎士》不是蝙蝠俠或小丑的故事，而是滿腔正義的檢察官哈維·丹特（亞倫·艾克哈特）的故事，他決心循法律途徑為高譚市消滅犯罪。

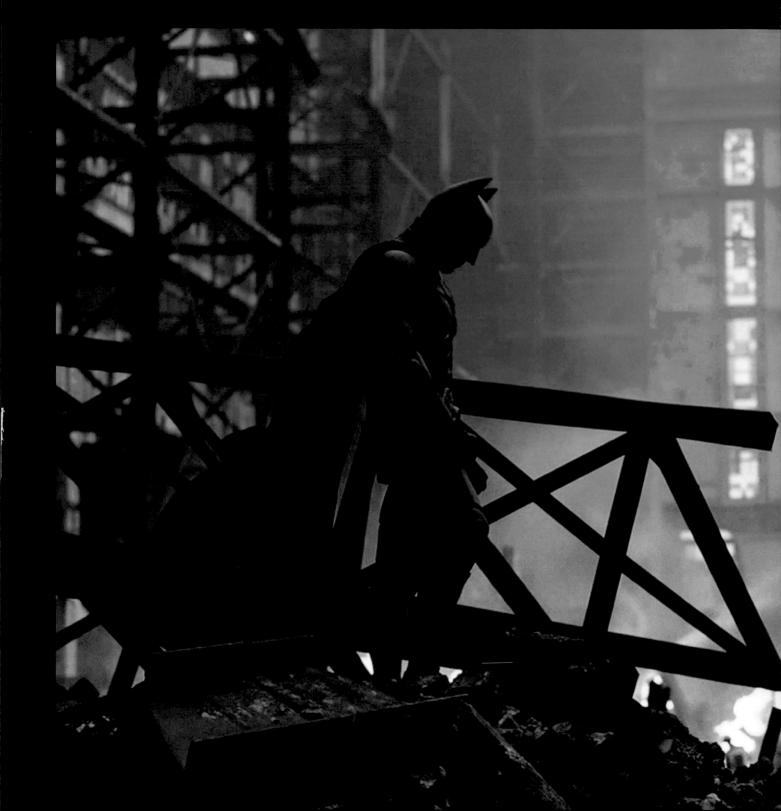

WELCOME TO A WORLD WITHOUT RULES.

CHRISTIAN BALE MICHAEL CAINE HEATH LEDGER GARY OLDMAN AARON ECKHART MAGGIE GYLLENHAAL AND MORGAN FREEMAN

THE DARK KNIGHT

SYNCOPY JULY 18 WWW.THEDARKKNIGHT.COM

↑ | 《黑暗騎士》不只成功，它還成
了貨真價實的奇觀，開啟了超
級英雄主宰電影的新時代。

← | 陷入危機的《黑暗騎士》——
蝙蝠俠（克里斯汀‧貝爾）站在
小丑一手造就的殘破廢墟中，
明白自己必須離開高譚市。至
少當下是如此。

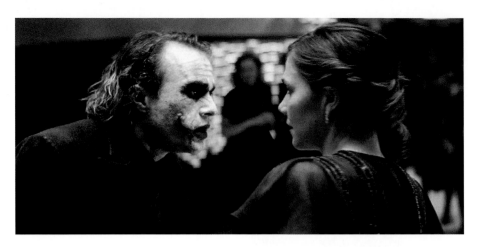

拼圖》與《頂尖對決》（以及稍後的《全面啟動》）的世界——亡故戀人的詛咒。

為了扳倒小丑，蝙蝠俠必須逾越公民權的界線，把城市裡的每一支手機連結起來以建立一個聲納追蹤裝置，這近乎於時事的嘲諷劇。「在大部分時間，它是部小丑的電影，因為它是電力四射的存在，」諾蘭說。「而且在希斯的演出下，他成了這部電影的發動機。不過到最後蝙蝠俠又把主導權拿了回來。布魯斯把它拿回自己手上。」25

緊接發生的是，丹特因為小丑的爆破詭計而悲憤交加，並留下了可怕的傷疤。於是，電影在稍後出現了第二位反派：艾克哈特飾演的丹特成了「兩面人」（Two-Face），這是他分裂人格的具體形象——一半是他英俊的面龐，另一半是CGI的輔助下，骨頭和肌腱焦黑、眼睛沒了眼皮的恐怖故事人物。他對負有罪責的人展開了大肆追殺。當我們必然回看第二次電影時不禁會懷疑，他並不是如我們一開始所認定的光明希望。他這位理想主義者，會不會也是個自戀狂？「兩面人」是否原本就存在他內心某處？正如諾蘭一貫的手法，當你愈湊近去看，清楚的道德界線變得益發模糊。

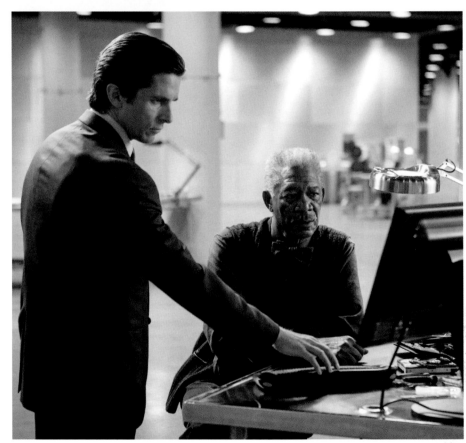

↑ | 摩根·費里曼再次扮演裝置高手盧修斯·福斯，協助布魯斯·韋恩（克里斯汀·貝爾，圖左）設計追蹤小丑的計畫。

→ | 蝙蝠俠另一位難得的盟友，吉姆·高登警探（蓋瑞·歐德曼）揭發小丑的部分惡行。

……小丑就相當於《記憶拼圖》裡倒著走的時間軸、
或《頂尖對決》裡祕訣外露的魔術,
諾蘭透過精神變態的小丑身上,
發展他最新、困惑人心的情節動態。

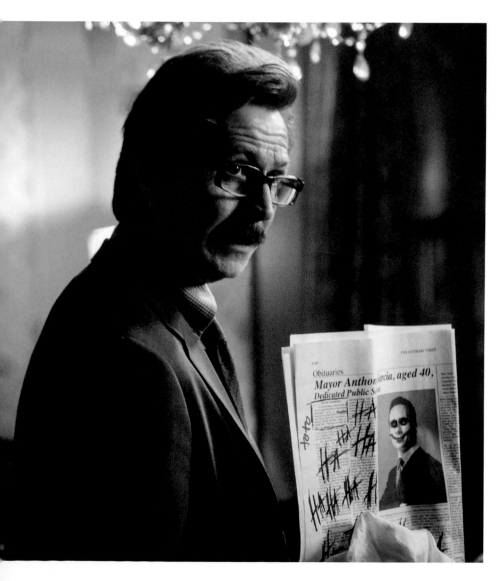

甚至連電影配樂也隨著二人組的回歸而有分裂的人格:詹姆士·紐頓·霍華提供了丹特的英雄主題曲,而德國出生的作曲家漢斯·季默則喚出了小丑的警報聲。「究竟一個音符的意義能延展到什麼程度?」[26]他曾經好奇,最後,他用了兩個音符。季默的母親是音樂家、父親是工程師,他與諾蘭的電影創作過程將變得愈來愈密不可分,從劇本一動筆時就開始進行配樂(如果配樂這個詞適用的話)。

這部片要呈現的道德觀有些曲折,但它仍是諾蘭最線性進行的電影。時間以有序的方式行進,儘管脫序的情況在高譚市街頭接連不斷上演。

▶ 蝙蝠俠的道德基礎 ◀

對諾蘭而言,本片的另一個吸引力,是他得以有機會重新定義高譚市。相對於小丑的放肆妄行,他完全切斷了與首部曲中新哥德浪漫主義的聯繫 —— 單軌電車已經被摧毀 —— 幾乎都在芝加哥拍攝。這裡沒有高譚市的場景,只有少數電腦動畫輔助的寬景。乾淨的線條成了影片的新秩序。城市街頭、地下道、還有全景:這就是現實。如同曼恩在《烈火悍將》裡神話與城市的結合,諾蘭也想為自己打造的高譚市注入《熱天午後》和《霹靂神探》七〇年代紐約市的粗礪風格。室內的場景也是如此:蝙蝠地窟和韋恩莊園,被密斯·凡德羅極簡風格會議室和俐落的玻璃帷幕閣樓所取代。諾蘭把漫畫書(comic-book)裡頭的搞笑(comic)拿走。他希望這個城市具有重量、有深度和廣度。

「我小時候有部份時間住在芝加哥,也深愛這個城市,在這裡拍片有趣的是,它

不像紐約一樣容易一眼認出來，但是它有很棒的建築和各種地理特色，包括地下街道和各式讓人驚奇的摩天大廈，」[27] 諾蘭說。他喜歡蝙蝠俠傳奇的一點在於，高譚市被拿來象徵整個世界──戲劇性的故事包含在這永恆的城市中，散落於泛藍的黑夜中。

在七個月、一億八千五百萬美元預算的拍片過程中，唯一逃離高譚市這座監獄的機會是短暫突襲香港（中國）的高樓，以逮捕一名腐敗的銀行家。諾蘭從高點拍攝貝爾穿著蝙蝠裝，完全無視令人眩暈的陡峭深度。在整部電影中，動作場面愈來愈浩大、愈來愈大膽，也愈發排斥CGI的便利性。電影本身也在**逐步升級**。

小丑在街頭追蹤丹特的過程中，諾蘭決定用遙控活塞，在芝加哥的金融中心翻倒一部十八輪大卡車。蝙蝠俠駕駛著嶄新時髦的「蝙蝠機車」（Batpod）──摩托車規格，根據坦克式的蝙蝠車「不倒翁」美學重新改造，穿梭馳騁車陣之中，他用一條鋼索綁在前輪上，讓小丑的車子後空翻跌

個倒栽蔥（整部電影一個很適切的隱喻）。在這場城市規模的大陣仗拍片過程中，三十七歲的導演穿著西裝馬甲和深色外套，手上是裝茶的保溫瓶，依然是站在盡可能貼近攝影機的地方。

距離上映還有六個月，電影突然被悲劇籠罩，萊傑在2008年1月22日因服用處方藥過量死於紐約的寓所。在新聞稍稍平息之後，諾蘭發現自己肩負「巨大的責任感」[28] 要對他的表演做平反。關於角色導致萊傑死亡的任何影射都被否認──萊傑曾表明接演續集的意願（小丑的命運最終仍不明）。「真相是，萊傑的死亡讓大家都感到意外，《黑暗騎士》既未暗示、也沒能理解他的死因。沒有任何人能」[29] 米克·拉薩爾在《SFGate》如此說。確實，萊傑飾演小丑的精湛演出，就是一份很適合的紀念，他以此角色在死後獲頒奧斯卡最佳男配角獎。

諾蘭的導演生涯在一定程度上，被《黑暗騎士》的陰影籠罩。這是他最受讚譽的電

影，至今也仍被視為超級英雄電影的高標竿。影評們舉證了這部電影的驚人效應。諾蘭的擁護者史考特·方德斯在《村聲》雜誌（Village Voice）上說，這部電影除了類型電影必要的刺激享受之外，「它還會盤踞你的腦海，甚至帶領你到大多數好萊塢電影不敢涉足的昏暗小巷。」[30] 這些昏暗小巷是諾蘭定期盤桓的所在。如凱斯·菲利普斯（Keith Philips）在《影音俱樂部》做的結論，這部電影「無庸置疑具備了好的犯罪小說的強度。」[31]

↑｜真正高手──蝙蝠俠騎著最新設計的蝙蝠機車疾馳芝加哥街頭，如今城市被重新設計成高度現代版的高譚市。

→｜高樓林立的香港（中國）──在這部續集裡，諾蘭打算盡可能去除掉漫畫的質感，賦予蝙蝠俠的世界新黑色電影的光彩。

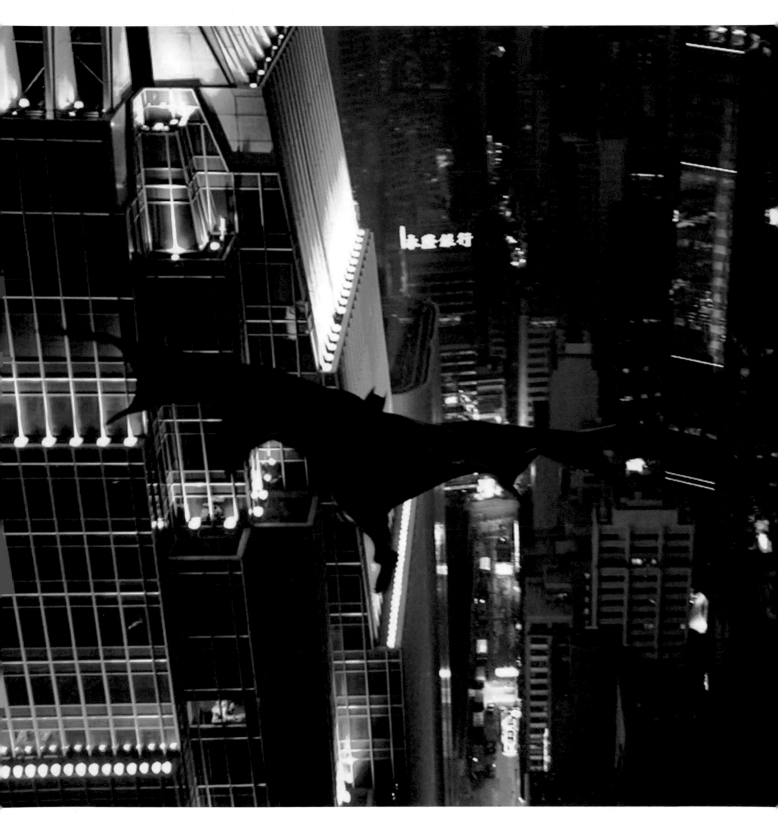

THE DARK KNIGHT｜黑暗騎士

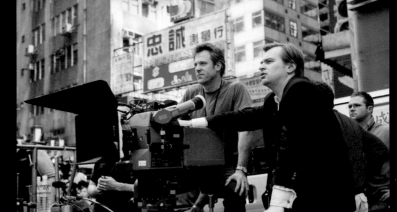

→ | 街頭鬧湯──攝影指導瓦利菲斯特和諾蘭在香港(中國)的拍片地點。

↓ | 再攀新高──諾蘭觀察貝爾挑戰香港(中國)摩天大樓陡直如峭壁高樓側邊。現場沒有看到綠幕或是替身演員。

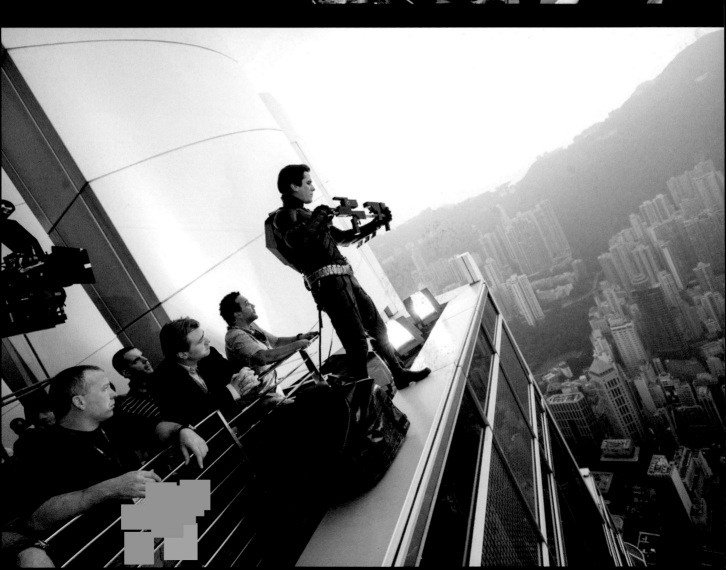

全面啟動

在他的第七部作品，他打造了一個古怪、帶有科幻色彩的盜竊電影，搶案現場不是銀行，而是換成了夢境。

打從他第一次體驗《2001：太空漫遊》（*2001: A Space Odessey*），諾蘭就對離心機著了迷。庫柏力克設計了一套電影戲法，讓前往木星的太空人彷彿對抗萬有引力，可以在圓球形的活動空間裡繞著圈子慢跑。不論從任何角度而言，這都是不尋常的場景，它是洛克希德公司根據導演的指示打造，一個直徑三十八英呎巨大圓球結構（諾蘭對它的相關細節倒背如流）在一根軸上旋轉，讓人誤以為是演員在移動，而場景則是靜止的：劇組人員立刻把它取名為「離心機」（the centrifuge）。其實，演員基本上就像滾輪上的倉鼠；這是個挑戰理性和幾何學的視覺錯覺。

諾蘭夢想著像魔術大師庫柏力克一樣，製造電影的魔術，但毋需借助電腦動畫，如層層塗料般製造出不可能的事物。他想要打造屬於自己的離心機來對抗地心引力。透過電影，用自己的意志來扭曲現實，這種渴望是深植在他想像中的一顆種子，它孕生了《全面啟動》，也是諾蘭自反轉時序的《記憶拼圖》以來，最繁複華麗的構想。這是一部把場景設定在寫實夢境的電影。

你也可以和諾蘭一樣，主張《全面啟動》的啟動點，是黑利伯瑞寄宿學校的宿舍，在寢室熄燈後，他會用他的隨身聽聽電影原聲帶。他會在被窩底下，用相互連結的噩夢構想出一部恐怖電影。在2002年拍完《針鋒相對》之後不久，他終於把構想付諸文字，寫出了近似《半夜鬼上床》（*A Nightmare on Elm Street*）系列電影的一部八十頁恐怖故事。諾蘭還記得一個名為《半夜鬼鬧床》（*Freddy's Nightmares*）的衍生電視劇裡頭，角色從夢中醒來發現，他們還在另一個夢境之中。「我覺得這非常嚇人，」[1]他承認。但是他感覺還缺少了什麼──或者說，他還沒有準備好。於是他把它留在自己的想像中，隨著其他力量的運作慢慢醞釀。

諾蘭夢裡的無盡支流，很容易就成了他打造電影的基石。他說，「我一開始夢到了《黑暗騎士：黎明昇起》的結局，」並把意象存留到了他接下來的電影，「我想到有人接管了蝙蝠俠，並待在蝙蝠洞中。」[2]回到他的學生時代，他總是把鬧鐘設定在早上八點，不管前一晚他聊電影和哲學聊到多晚。他想要確保自己能吃到倫敦大學食堂的免費早餐，然後再回去睡回籠覺。不過第二階段的睡眠總是帶來清明的夢，也就是在夢裡他很清楚自己在做夢。在其中一個夢裡，他記得自己走在沙灘上，清楚知

→ | 夢的城市：李奧納多·狄卡皮歐飾演的柯柏（圖中）和他的盜夢團隊，電影海報展示了《全面啟動》讓人腦洞大開的意象。

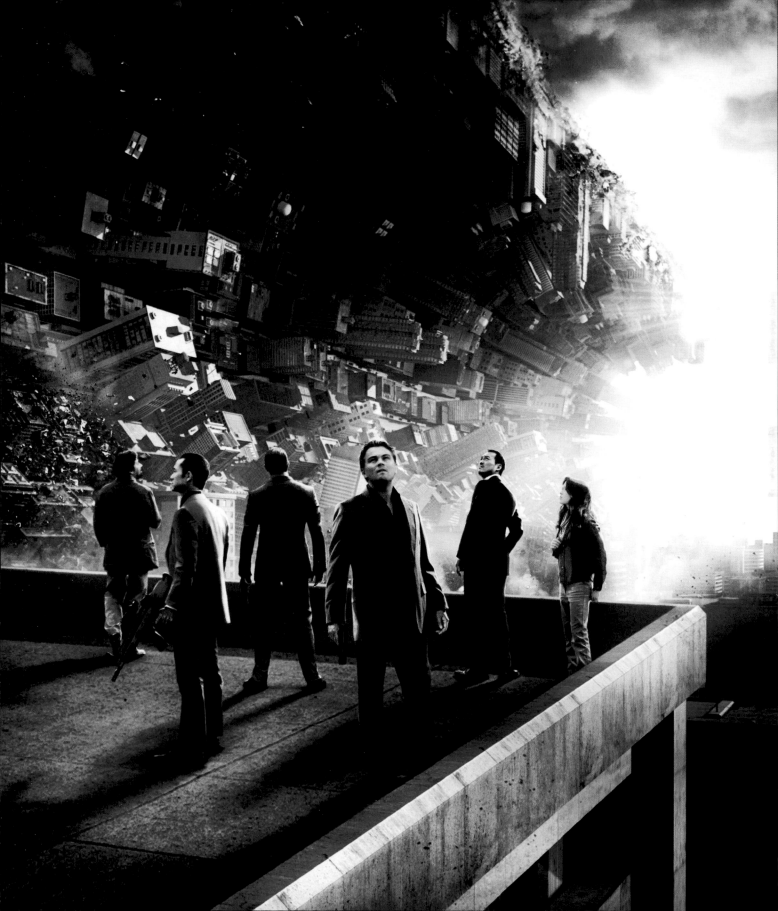

道每一顆沙子都是自己腦中創造出來的。

關於潛意識的創造力，其中有兩件事讓他著迷。首先，他的夢完全不像一般電影夢境橋段的混亂，或走超現實風格。風格特異的大師像是大衛·林區（David Lynch）、路易斯·布紐爾、或是柯恩兄弟（Coen brothers），特別喜歡把現實扭曲成怪誕的場面，像是突變的嬰兒、剃刀割眼球、或是《謀殺綠腳趾》（The Big Lebowski）裡搭乘魔毯遨遊洛杉磯上空的傑夫·布里吉。第二點是，當你一旦陷入夢境中，時間就被扭曲了。你可能只夢了幾秒鐘，但是總會感覺時間過得還要更久。當然他也老早就清楚夢和電影有些相像。

隨著《黑暗騎士》的成功，諾蘭現在等於是想拍什麼電影都行，這是他八年來第一次不知道下一部電影要做什麼。他在佛州的安娜瑪麗亞島度過一個月的長假，在長長的白色沙灘上，他的思緒回到了他的夢境電影，如今，這個夢的格局已如庫柏力克般宏大。

《駭客任務》的大賣座給了他信心，他相信抽離既有的現實、把「複雜的哲學概念」[3]灌輸給觀眾是可行的，於是他靈光乍現，想到了拿腦波做文章。「我們最珍貴的概念就是先在夢裡生根」他這般思考，「而且在夢裡，它們可能被偷走。」[4]要是夢境可以分享，會是什麼情況？或者，更直接了當一點，要是夢可以被侵入呢？於是，他變換電影的類型，在六個月內寫出了下一部電影的劇本。這是他自《記憶拼圖》之後，第一部自己單獨寫成的劇本，這一點並非出自偶然。

▶ 翻轉賣座諜報動作片 ◀

從某個角度來說，如果諾蘭終於可以開拍自己鍾愛的龐德電影，他拍出來的大概就是《全面啟動》。你可以說它是諜報賣座鉅片的一次思想實驗。「它絕對就是我的龐德電影，」他笑著說。「我一直從龐德電影裡大肆掠奪，再加進我所拍的一切，始終是如此。」[5]不過諾蘭要的不是跨國陰謀的精彩刺激——這個世界對他來說還不夠。在他看來，透過幾組人分享相同的夢，他創造出了「無數的共享宇宙」。各個宇宙有其各自的規則，並產生「戲劇性的後果」。[6]他設計了一部諜報電影、或者說是盜竊電影，但它同時當然是部驚悚電影、甚至是個愛情故事——在這些類型電影的潛意識裡，諾蘭遊走不同類型電影的渴望更勝過往。

「它是關於夢的建築，」[7]製片艾瑪·湯瑪斯如此宣告，這是對於一個稜角分明的概念大師，也就是她的老公，百分百合理的推銷詞。雖然她曾擔心要如何完成這個任務。建築是個中心主題——從人們夢想打造出來的建築物，同時出自現實和想像的城市。「我們的心智同時創造出、與認知這個世界，」[8]他思忖道，他樂於讓自己的電影與一大堆脫胎自《駭客任務》的異世界黑色電影保持一些距離：諸如《極光追殺令》（Dark City）、《異次元駭客》（The Thirteenth Floor）、《重裝任務》（Equilibrium）、以及《倩影刺客》（Æon Flux）等。我們只能憑空推想這部電影在公

→ 超現實的約定——好萊塢電影描繪夢境已有漫長歷史，在諾蘭看來，如《謀殺綠腳趾》和《極光追殺令》這些迥異的呈現方式，和「真實的」夢並無太多可相比之處。

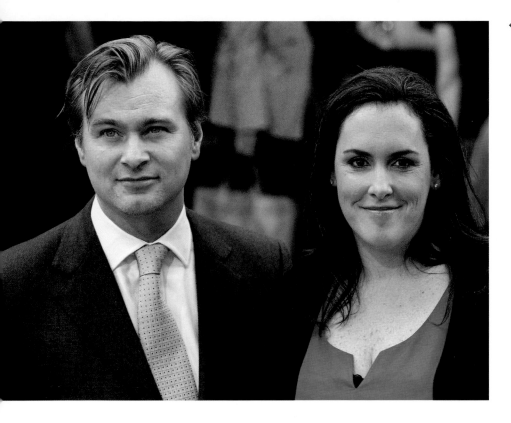

司內部是如何被推介,不過華納公司顯然驚嘆於他天馬行空的奇想。電影公司願意下賭注在這個難以捉摸的情節(電影的真正本質可能愈看愈模糊),充分說明了諾蘭已成了一個自給自足的品牌。「克里斯為我們貢獻了這麼多」[9]一派樂天的公司影業集團總裁傑夫·魯賓諾夫(Jeff Robinov)如此說。諾蘭就如蝙蝠俠一般巨大。

而且,這是發生在好萊塢影業日益保守的大環境下。規避風險一直是他們的首要之務,到了二〇〇〇年代中期,這觀念更加根深蒂固。「IP」成了虛無飄渺的Power Point簡報中的火熱關鍵詞──智慧財產權這個既存的神丹妙藥,如今為了擴展吸引力而被大量稀釋。個別的賣座鉅片成本愈來愈高,公司的收益卻變少。迪士尼公司在2009年3月買下了漫威,加速了銀幕上超級英雄目錄的擴編。它已不再只

是系列電影,它是一整個宇宙,愈來愈相互關聯,也更強大到難以撼動。諾蘭也得負一點責任。《黑暗騎士》如此認真處理這個電影類型,漫威正好藉這個品牌信譽挖掘利益。

於是華納公司開心地下賭注在這部一億六千萬美元的驚悚片,並且接受明白的指令,不得透露片中任何細節。觀眾真的完全不知道葫蘆裡賣什麼藥。諾蘭的電影光靠他過去的威名就能搶先預售。在《TENET天能》之前,他的作品受到如此嚴格的保密,就屬這部令人大開眼界的黑色科幻片。預告暗示了俐落的動作、西裝筆挺的帥氣明星、以及物理定律如幻影般的轉換。每一條走廊都開始在打轉。

保密成了最好的炒作用詞。我們知道的愈少,電影在我們的想像中就變得愈龐大。就結果來說,《全面啟動》成了(至今

仍是)諾蘭願景的巔峰之作──一部波赫士拍的龐德電影。

▶ 加入情感需求 ◀

在最表層的層次,《全面啟動》是一部帶有企業諜報戰色彩的盜竊電影。柯柏(李奧納多·狄卡皮歐)和他專業菁英團隊運用祕密科技穿透特定目標的內心。一般情況下,他們想竊取的是情報。不過他們挑戰的是更大膽的行動。柯柏受僱於企業巨頭齋藤(渡邊謙),任務是把瓦解一家公司的念頭,植入他們選定目標的腦中,這位目標是席尼·墨菲飾演的費雪,這位敵對的全球跨國公司繼承人,即將展現出對父親如伊底帕斯般的愛恨糾葛。讓諾蘭驚訝的是,幾乎沒有影評人點出來,早在電視影集《繼承之

觀眾真的完全不知道葫蘆裡賣什麼藥⋯⋯。
在《TENET天能》之前，他的作品受到如此嚴格的保密，
就屬這部令人大開眼界的黑色科幻片。

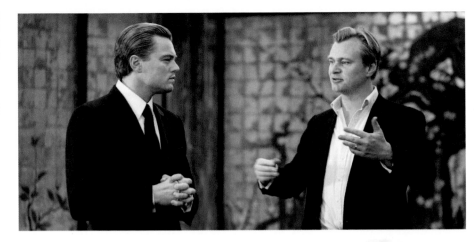

↖ | 諾蘭選定狄卡皮歐擔任盜夢領導人柯柏，這是他第一次覺得有必要挑選一線明星。非常注重細節的狄卡皮歐會花一整年的時間和導演溝通劇本。

→ | 建立夢的邏輯——李奧納多·狄卡皮歐和諾蘭在《全面啟動》的片場討論。

戰》（Succession）之前，這部電影就是對梅鐸的企業王朝所做的嘲諷。

閱讀劇本受到嚴格控管。演員必須自己到諾蘭的辦公室，或者，如果他們在好萊塢夠大牌的話，由一名警衛親手送到他們家裡，讀完之後立刻取回。諾蘭一直期待和狄卡皮歐共事，他們彼此類似，兩人都是好萊塢裡的特例。這位洛杉磯出生的演員是不受傳統拘束的大明星。他之所以能成功擺脫《鐵達尼號》青春偶像的形象，主要是靠擔綱主演馬丁·史柯西斯的《紐約黑幫》（Gangs of New York）、《神鬼玩家》（飾演霍華·休斯）、以及懸疑驚悚片《神鬼無間》（The Departed）。他和諾蘭多年來已經討論數次，答應要一起合作。「他百分百確定知道自己在做什麼，」[10] 狄卡皮歐讚賞道。當諾蘭熱切邀他擔任主角柯柏這位盜夢者和有著弱點的英雄時，這位演員才剛拍完史柯西斯的《隔離島》（Shutter Island），劇中同樣執念於感知、瘋狂、以及死去的妻子。

不管如何，令這位演員深感趣味的是，《全面啟動》和諾蘭先前《記憶拼圖》和《針鋒相對》的關聯性，它們都融合了心理探索、類型電影、以及斷裂的敘事。事實上，這部新電影構成了探索人類心靈

的非官方版「暗夜三部曲」（"dark night" trilogy）完結篇（柯柏也是諾蘭第一部電影《跟蹤》裡小偷的名字，這一點並非偶然）。「它是燒腦片，」[11] 他讚嘆道。

由一群色彩鮮明的優秀演員所飾演的「盜夢者」團隊，營造出經驗老道、高階犯罪的氛圍：脾氣火爆的情蒐專家亞瑟（喬瑟夫·高登李維〔Joseph Gordon-Levitt〕）、身分竊盜者伊姆斯（湯姆·哈迪〔Tom Hardy〕）、睡眠藥劑大師尤瑟夫（迪利普·勞〔Dileep Rao〕）。最耐人尋味的，是新加入的夢境建築師亞麗阿德妮（Ariadne）（艾倫·佩姬〔Elliot Page〕），她的名字源自希臘神話人物，她留下的線指引了英雄忒修斯（Theseus）逃離了半人半牛的怪物米諾陶（Minotaur）的迷宮巢穴。至於電影裡成為問題癥結的米諾陶則是柯柏自己一手造成的：那是他的亡妻茉兒（瑪莉詠·柯蒂亞〔Marion Cotillard〕）的幽魂魅影，她像是時髦而憂傷的小丑，不斷地破壞他們任務。

在正式開拍前的一年時間裡，狄卡皮歐與他的導演密切合作，讓複雜的劇本朝著演出的方向簡化。他點出了情感需求的重要、強調電影核心的愛情故事裡，茉兒施展誘惑，想要永遠留在夢境世界的幻覺之中。這是充滿焦慮不安的時期，

不過諾蘭也看出電影因此變得更有共鳴、更強烈、且更具悲劇性，借喻了奧菲斯（Orpheus）與尤麗蒂絲（Eurydice）入冥府的故事。同時，它也變得更個人化。一張年輕時代的諾蘭和艾瑪·湯瑪斯在加州度假期間，把頭貼在鐵路軌道上的照片，成了柯柏和茉兒躺在鐵軌上的一段回憶。火車將穿越《全面啟動》——即便是在所謂的現實裡。

▶ 多重的夢境架構 ◀

電影奇幻世界裡有一些規則，它們是諾蘭置入用來固定邏輯的支架，以免故事最後分崩離析不知所云。在他的概念建構中，電影在沉潛之後，透過多重的夢境重新浮現。同一時間，五個不同層次的世界在運作，各自有著不同的速率，它們是——按照亞麗阿德妮的設定——各自由一名團隊成員，在墨菲飾演的攻擊目標費雪的內心啟動，而費雪則在潛意識裡創造出武裝保鑣來防禦這些攻擊。回到被我們當成是現實的世界，這些人都是透過柯柏靜脈注射的造夢科技，以管線彼此相連，他們躺在747客機的頭等艙座位裡，有如海

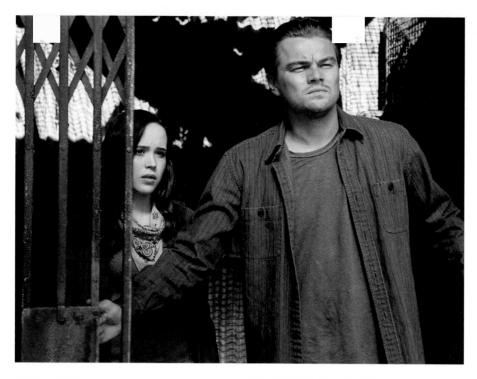

洛因的毒癮者。

　　諾蘭的規則既抽象又精確。每一層夢境實際上影響著底下一層，每個入睡的人當時間到了，會從上一層中「抽動」（kicked）而清醒過來。每個盜夢者身上都帶著個人的「圖騰」（totem）以判斷自己究竟是清醒還是做夢。柯柏使用的是一個旋轉的陀螺——如果它傾倒了，就證明自己不是在做夢。如果你在一個夢境中死亡，你將落入混沌域，這是一個深邃、榮格式的集體潛意識，在這裡幾分鐘就彷彿經歷了永恆；我們透過柯柏傾頹坍塌的潛意識，以及九個月的概念草圖繪製過程，看出了它是一個巨大、充滿洞穴和溝壑的變種城市景觀，座落在一片大海的邊緣，有一道長長的灰色海灘。

　　這位導演如今相信他的觀眾足夠聰明。我們用不著拿湯匙一口一口餵。他相信我們的想像力。喬納·諾蘭也感受到了，他說：「觀眾檢驗作品的能力，已經和

他拍的電影旗鼓相當。」[12]

　　實際上，柯柏和他的造夢團隊是一則關於拍攝電影的寓言。諾蘭承認這些虛構角色的組合對應電影的劇組人員：柯柏是導演；亞瑟是製片；亞麗阿德妮是藝術指導；伊姆斯是演員；齋藤是支撐產業的電影公司；費雪是觀眾，以此類推。有一路的解釋認為，《全面啟動》不是關於夢的電影，而是一部關於電影的電影。

　　打從一開始，電影和夢的雙重命題就相互關聯。好萊塢已成了夢工廠。電影是最接近於轉譯夢境的東西。或者至少可以說，它們有些相似的規則：場景的切割、以影像建構敘事、扭曲的現實、彎折的時間、以及往往從焦慮中迸發的故事。回過頭來，影評人則運用佛洛伊德的技巧，以精神分析來解構導演的意圖。

　　《全面啟動》是一部從電影打造出來的電影。史考特·方德斯在《舊金山週報》裡說，觀看這部電影「就像透過影片圖說，走

一趟諾蘭電影潛意識的旅程。諾蘭厚顏大膽地挪用了激發他靈感的所有電影。」[13]

　　「我一開始並沒有打算拍一部關於電影的電影，」[14]諾蘭依然強調。這些意象只需要在共通的層面上引發共鳴。他從本能上知道，電影的運作方式如集體的記憶、如共同的夢想。它像一個旋轉的陀螺，是一部關於夢如電影的電影。

　　因此它不只是有龐德和庫柏力克：它裡頭還有麥可·曼恩充滿罪與罰的時髦現代都會景觀、雷利·史考特荒涼的寫實色彩，甚至是諾蘭自己的高譚市街頭。「我時刻牢記著帶領我的偉大導演們，」[15]他說。把角度放更遠一些，他召喚的對象還包括富含黑色元素的《梟巢喋血戰》、希區考克奇情詭譎的《迷魂記》（Vertigo）和《北西北》（North By Northwest）、犯罪團隊手法俐落的《瞞天過海》（Ocean's 11）、以及都市反烏托邦的動畫經典《阿基拉》。這是一部由外科手術大師呈獻給我們的超現實電影。

→ | 盜夢團隊成員亞瑟（喬瑟夫·高登李維）的工作，是在執行任務前獲取情報。

↓ | 真實抑或幻影？亞瑟（高登李維，圖左）和柯柏（狄卡皮歐，圖右）在一個刻意誇張的日式場景中，和實業家齋藤（渡邊謙）達成協議。

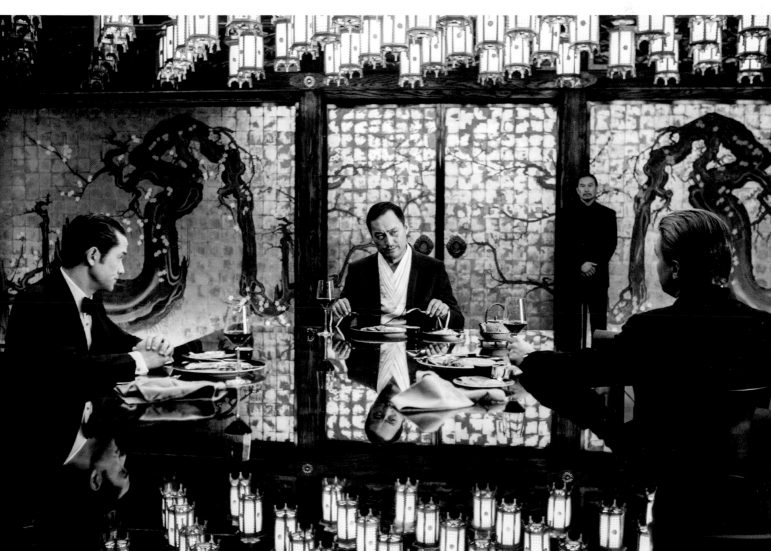

↑｜巴黎的知名街道彎折起來，有如 M・C・艾雪的畫稿。

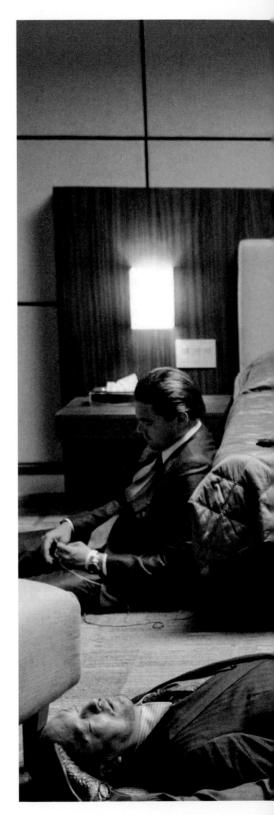

→｜夢中夢──亞瑟（喬瑟夫·高登李維）在飯店裡「保持清醒」，這個飯店大樓是《全面啟動》夢境層級架構中的第二層。

▶ 超現實場景 ◀

在《全面啟動》無拘無束的拍攝過程中，M·C·艾雪扮演著概念藝術家，將奧斯曼設計的巴黎街道如超大的摺紙般折疊起來（名副其實的「街區阻斷」〔blockbusting〕）。「你從不會記得夢的開頭，對吧？」[16] 柯柏如此告訴亞麗阿德妮。英雄大盜破門行搶的電影彷彿早已進行中。A·O·史考特在《紐約時報》禁不住要抱怨這些根本就不是夢，而是「把不同類型的動作電影塞在一起。」[17]

「克里斯這部片裡所成就的，」狄卡皮歐說，「除了是一場情感的旅程，還有始終持續不斷的懸疑感受和無窮盡的可能性。你永遠不會知道接下來會發生什麼事。」[18]

可以這麼說吧，諾蘭隨他想做什麼樣的夢都行。《全面啟動》各個層次的夢境很清楚有著紮實、濃烈的諾蘭式黑色電影風格：它們有著同樣堅實的清晰度，如交響樂般不同層次的灰色調，粗獷主義的建築，以及不時迸發的華麗動作。

電影從2009年6月9日開始拍攝，它需要用七個月來環遊世界：東京、倫敦郊區、巴黎、丹吉爾、洛杉磯、以及加拿大卡加利外面的冰凍山區。的確，它奢華的飛行計劃一如龐德電影。「到電影尾聲時，必須讓你感覺到，它想去任何地方都行，」[19] 諾蘭說。

電影中我們認定為現實的場景，包括東京（在盤旋於高樓大廈上空的直昇機裡，

與齋藤商定了協議），和有著擁擠、雜亂街道的丹吉爾。但也沒有任何地方給人感覺實實在在的存在。諾蘭告訴攝影師瓦利·菲斯特，他需要全片從頭到尾保持現實世界的有效性。「捨棄不必要的超現實主義。」[20] 但同時間，每個拍攝地點都必須喚起不安的氛圍，彷彿有某處、某些東西不對勁。重點在氣氛。這裡沒有笨重IMAX攝影機的使用空間，令人頭暈的手持攝影機拍攝是他們建立這套手法的基石。觀眾必須無法確定夢與真實的區別。

我們得知柯柏是個逃犯，因涉嫌殺害妻子逃亡，而無法回家和子女團聚。完成這次最後的任務，齋藤就可以透過影響力為他洗刷罪名。他在巴黎指導亞麗阿德妮（也指導了我們），讓我們得知夢境操控的規則和限制。我們也得知了他的計畫。

第一層的夢境拍攝的是傾盆大雨的洛杉磯下城區（做夢者尤瑟夫忘了入睡前先上廁所），這裡有一輛火車衝進了沒有軌道的街頭。全尺寸的火車頭搭建在十八輪大拖車的底盤上，菲斯特拉近鏡頭徒手搖動攝影機拍攝。以流暢優雅的方式推進車輛，已成了諾蘭美學的招牌動作。「我想要每個鏡頭移動，」他說。「讓觀眾們置身在體驗之中。」[21] 就和早期的詹姆斯·卡麥隆（James Cameron）一樣，他把老舊電影類型的陳腔濫調變得詩意。

不管他的觀眾買不買單，諾蘭希望觀眾感受到劇組的努力。知道這些拍電影的人投入了全心全意。「我希望在這方面的努力能展現出誠意。」[22]

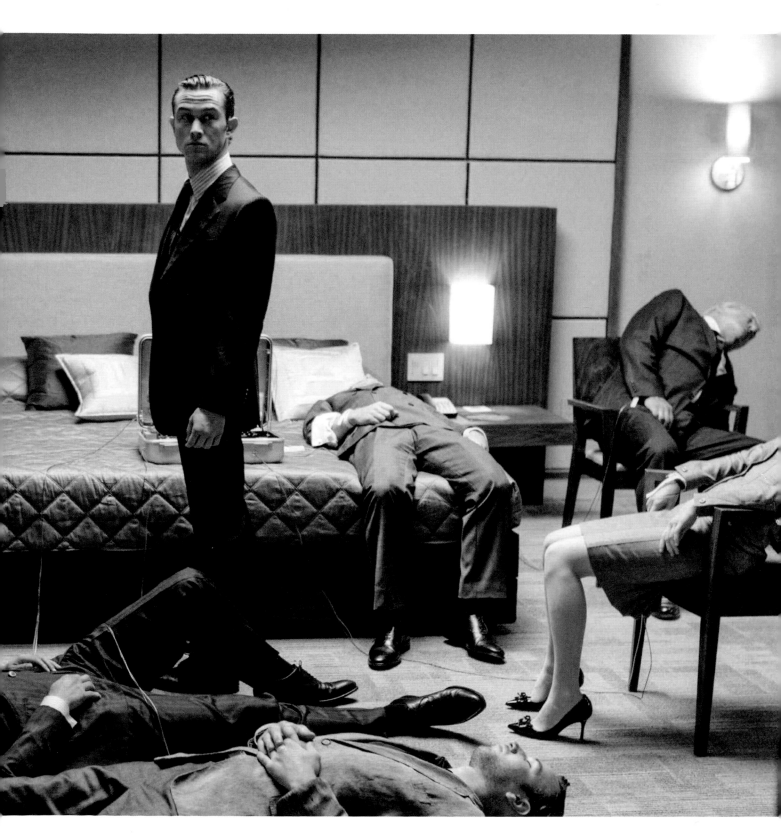

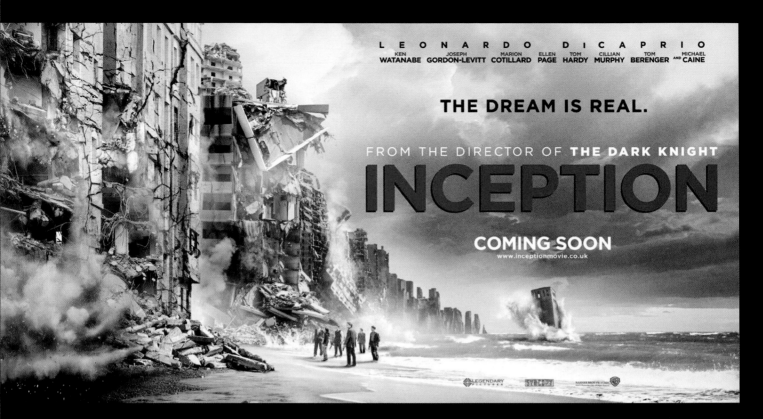

愈少就是愈多，而且還要更
多：儘管（或者說，只靠著）刻
意隱晦的宣傳資料，《全面啟
動》仍然成為全球熱賣大片。

夢想大師——諾蘭向狄卡皮歐
和佩姬說明電影暗藏的內容。

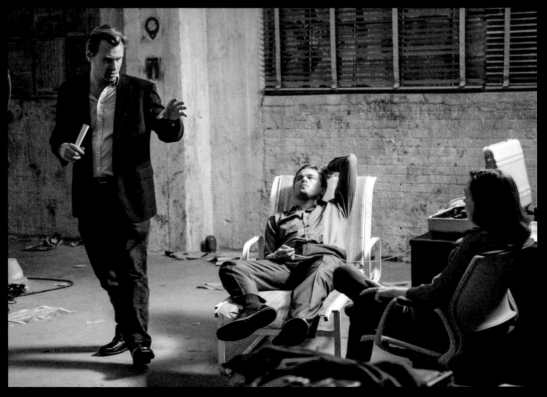

破碎夢境的街頭──亞麗阿德
妮（佩姬）和柯柏（狄卡皮歐）
在爆炸中的巴黎街頭尋找遮蔽。

夢團隊的簡報時刻──由左至
右：柯柏（李奧納多·狄卡皮
歐）、亞麗阿德妮（艾倫·佩
姬）、伊姆斯（湯姆·哈迪）、
亞瑟（喬瑟夫·高登李維）、尤
瑟夫（德利普·勞）、齋藤（渡
邊謙）。

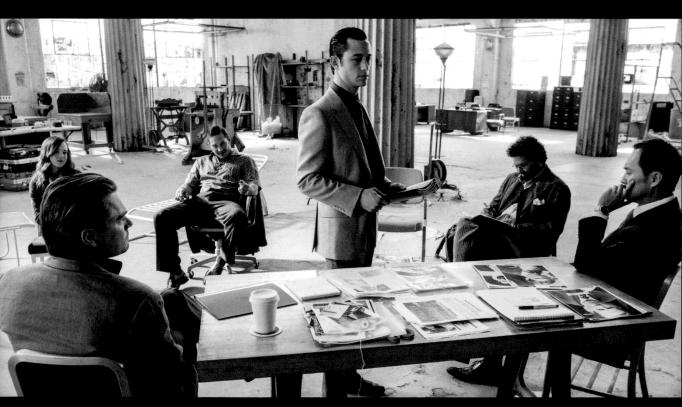

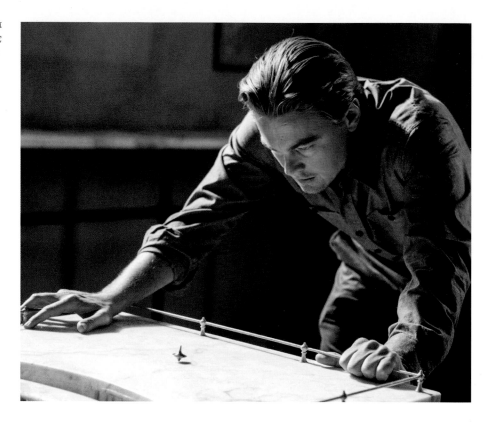

→｜柯柏（李奧納多·狄卡皮歐）專
注看著他的夢圖騰——如果它
停止旋轉，他必然是在現實中。

舉，但說到底也是一件愚行。」[30]

觀眾已準備就緒，並且樂意被迷惑。在一個貧乏的暑假，《全面啟動》這部原創電影被宣告為救星，創下了全球八億三千六百萬美元票房，再次鞏固諾蘭的全球票房號召力。但這還只是個開始。

諾蘭抗議說，根本上「它是個大型動作片」。[31] 他並沒有打算誆騙觀眾。但是問題關鍵就在這裡——他的電影不斷拋出他自己拒絕回答的問題。他對抗議置之不顧。這些東西只不過是背景輻射，是服裝上的縫線，不應該影響我們欣賞電影的樂趣。不過電影迷不太可能如此輕易就鬆手。事實上，創作者和他的跟隨者之間的僵持，已經孕生了一門解構諾蘭的產業，網路裡一群朋黨勾結的「盜夢者」，正試圖挖掘進入導演的內心深處，而《全面啟動》代表的正是粉絲們探索的終極聖殿。

為什麼是柯柏打造了混沌域？已成為老人的齋藤最後跟他說的是什麼？沒有盡頭的階梯從何而來？為什麼茉兒始終緊隨他的腳步？沒完沒了……包裹在層層謎團之中的謎題，被封裝在諾蘭這部光鮮時髦的通俗動作片裡。

從較廣泛的角度來看，你可以把《全面啟動》解讀成一部追求原創性的電影；對於好萊塢同質性的一道尖銳裂痕。猶如咒語般，角色被推動要去作新的夢，去擁抱新的可能性。「永遠要想像新的所在，」[32] 柯柏如此教導亞麗阿德妮。把英雄主人公困住的是懷舊的鄉愁。夢與記憶是不一樣的東西；把它們相結合可能讓你失去對現實的掌握。是否這就是柯柏發生的情況？也是我們天生預設的情況？我們在觀看時，我們也相信電影是真實的。

離開電影院，我們仍頭暈目眩，不確定地輕聲討論最後一幕的意義——柯柏銅製的圖騰仍在桌上旋轉。它是否開始搖擺晃動？即將要倒下？諾蘭和他的剪輯師花了好幾天時間才找到最適當的、模棱兩可的那一格畫面。它暗示了快樂的結局也可能只是另一個幻象。一個頗具說服力的理論認為，諾蘭最終的把戲，意味著《全面啟動》的**整部**電影都是發生在一場夢中。想想看，當柯柏在「真實的」丹吉爾被追趕時，窄到只剩下一個縫隙的古怪巷道。他的小孩為什麼沒有長大？為什麼在機場的每個人都如此詭異地友善？是否可能在電影中，沒有所謂的現實？那麼想當然耳，它是從諾蘭想像之中召喚出來的虛構故事。關於那不停旋轉的陀螺，他的說法是，「它們破壞平衡，也製造了平衡。」[33] 卡。該醒來的時間到了。

→ | 潛意識的幽魂──柯柏的亡妻
茉兒（瑪莉詠‧柯蒂亞），在往
日美好時刻的影像之中……

↓ | ……不過她是帶有目的的幻
影──茉兒（柯蒂亞）在齋藤
（渡邊謙）注視下，是破壞柯柏
計畫的威脅。注意，這裡的場
景和齋藤在所謂的現實裡開會
的場景一模一樣。

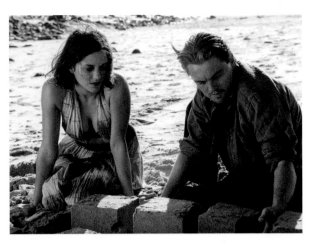

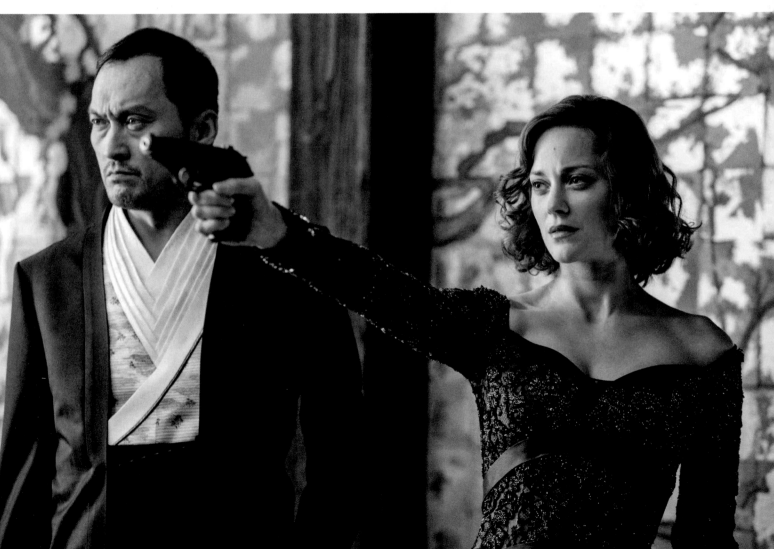

黑暗騎士：黎明昇起

珍重再見

在第八部作品，他把他宏大的蝙蝠俠傳奇帶入最後的勝利，包含了革命與救贖的史詩故事，不過觀眾接受度倒沒那麼一致。

電影開場的段落，放在任一部龐德電影裡，應該都會為它增色不少。事實上，諾蘭如今追求極致的程度，恐怕連007情報員也無法企及。此外，值得注意的是，近來由丹尼爾・奎格（Daniel Craig）化身的這位備受喜愛的英國情報員，外表更強硬、內心藏傷痛，也在仿效諾蘭這一派憂鬱的寫實風格。不管如何，沒有動用任何CGI，這裡是在蘇格蘭高地上空一場大膽的空中挾持場面，並透過IMAX攝影機放大效果（這部新片有一半是用諾蘭所鍾愛的這個格式拍攝，相較於它的前一集只用了廿八分鐘的長度）。挾持的對象是兩個戴著頭罩的美國中情局囚犯：一位科學家（他具備啟動核融合反應爐的知識，這個反應爐是本劇眾多的「麥高芬」之一）；另一位神祕人物，我們稍後看到他有個大光頭和野牛般粗壯的肩膀，臉上戴了一個精密嵌合的呼吸器，他名叫「班恩」（Bane，意思是禍根、毒藥）。利用超長的纜線，一架飛機有如猛禽般擒拿了另一架飛機。中情局所屬、較小的渦輪飛機，機翼和機尾將會斷裂、並直直墜落地面，不過在這之前，它的機艙會先被垂直拉起，有如《全面啟動》裡喪失方向感的夢境。這兩名囚犯最終由空中潛逃，掛在C-130大力士運輸機垂下的長纜繩上。這是《頂尖對決》該有的戲法……如果魔術師也能有二億五千萬美元預算可供他們支用（也有暗地流傳的謠言估算，預算是三億美元）。

「我們是誰並不重要，」班恩透過面具說話，語調有如莎翁戲劇裡患了感冒的大人物，「重要的是**計畫**。」[1]

形容諾蘭的拍片方式，沒有比這句話更好的了。計畫就是一切。《黑暗騎士》是關於升級（escalation），它的續集則是關於**擴張**（expansion）。一切都要更大：預算、電影長度（二小時四十五分鐘）、反派的戲份、特技人員、交通工具（在街頭衝撞的「不倒翁」蝙蝠車不下於三部）、蝙蝠洞（如今有它自己的瀑布）、還有一次就要把高譚市徹底摧毀的邪惡陰謀。

假如說諾蘭為續集感到不安，那麼第三集簡直就是詛咒。他堅持認定，「不會有好的第三集。」[2] 雖然華納公司始終催促要拍續集以鞏固系列電影的地位，但是他們隱約感覺在這持續上演的傳奇裡，布魯斯・韋恩的故事終究是有限的。只不過他的最終之戰尚未開打。諾蘭回到找尋創意的巢穴，也就是家裡的停車庫，與大衛・高耶測試各種想法，他知道這不是一部續集，而是三部曲的一個結尾。

→ | 危機中的蝙蝠俠——《黑暗騎士：黎明昇起》的宣傳影像，暗示主角即將面臨終極考驗。

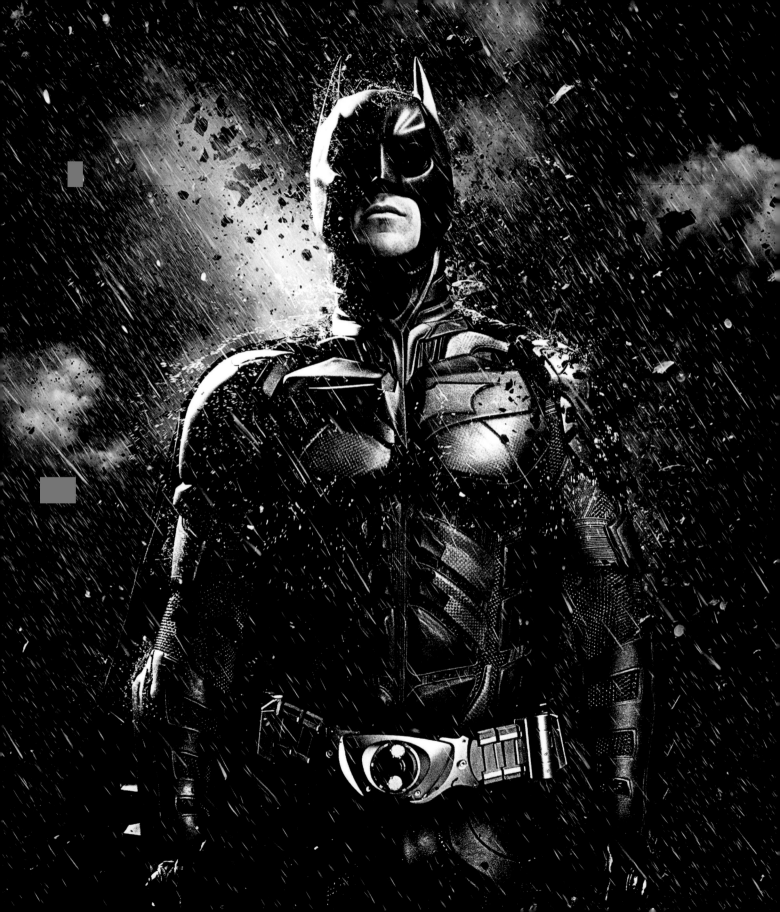

富高納建議使用狄更斯的《雙城記》
A Tale of Two Cities）當做蝙蝠俠新的
冒險故事的基礎，諾蘭逆向思考的靈感開
始湧出。基本上，他知道這次事件必須更
盛大。他們沒有回頭路，觀眾不會接受縮
減的規格（蝙蝠俠困坐在汽車旅館的房間
裡）。如同喬納的建議，他們必須把它當成
戲劇裡的第三幕，同時他們將要看到，當
大反派對這座城市惡魔般的計畫即將實現
時，會發生什麼事。法國大革命的場面會
移植到高譚市，為三部曲的社會批判添加
滋味，也再添加數千個角色。「我們覺得我
們有個故事要說」[3]諾蘭做出了結論。

▶ 在騷亂中隱身的英雄 ◀

　　於是他再次把電影類型轉為史詩模式
喬納引用《伊利亞德》〔 The Iliad 〕和《奧
德賽》〔 The Odyssey 〕做為指引）。他想
要有瑟西‧地密爾（Cecil DeMille）老式的
浮誇（傳記作家湯姆‧邵恩稱他是「迷失方
向的地密爾」[4]）、《齊瓦哥醫生》（Doctor
Zhivago）的歷史和浪漫主義、以及《火燒
摩天樓》（ The Towering Inferno ）的災難電
影的奢華。

　　「你處理這些經典角色時，」諾蘭談到漫
畫角色的誇張時說，「你被允許投入其他電
影類型不容許的宏大故事敘述。」[5]這種歌劇
般的特質將令他念念不忘。這個世界容許
大量的情感。

　　那麼，讓劇情轉動的蝙蝠俠，他最新
的感情創傷是什麼？這麼說吧，他和高譚
市聲息相通，如今都遇上冷冽寒冬。河水
凍結、雪落在騷亂的街頭，一如《針鋒相
對》，一部黑色電影在大白天上演。我們如

道時間弧線穿過：從《蝙蝠俠：開戰時刻》
的深夜時分，到《黑暗騎士》夜晚混雜了黃
昏之後與黎明之前，現在到了大白天。這
有一部分歸因於蝙蝠裝設計上的改良，也
有部分原因要看我們的英雄願意在高譚市
民前現身的程度。

　　布魯斯‧韋恩此刻離群索居，在新的
韋恩莊園（拍攝地點是諾丁罕郡的沃萊頓廳
〔Wollaton Hall〕）悲慘地蹣跚而行，如同
在拉斯維加斯時期的霍華‧休斯，他身心

↑｜重生的蝙蝠洞──阿福（米高‧肯
　　恩）和布魯斯‧韋恩（克里斯汀‧貝
　　爾）研究崛起的新敵人，旁邊是戲劇
　　性的水幕新場景。

→｜如果衣服合身的話……韋恩（貝爾）
　　思索是否要重出江湖。

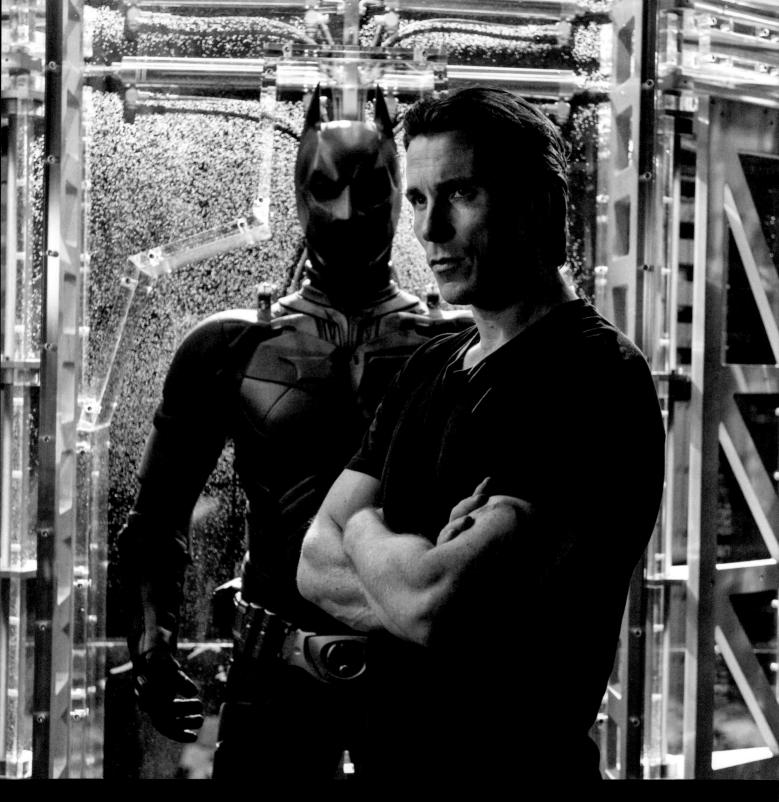

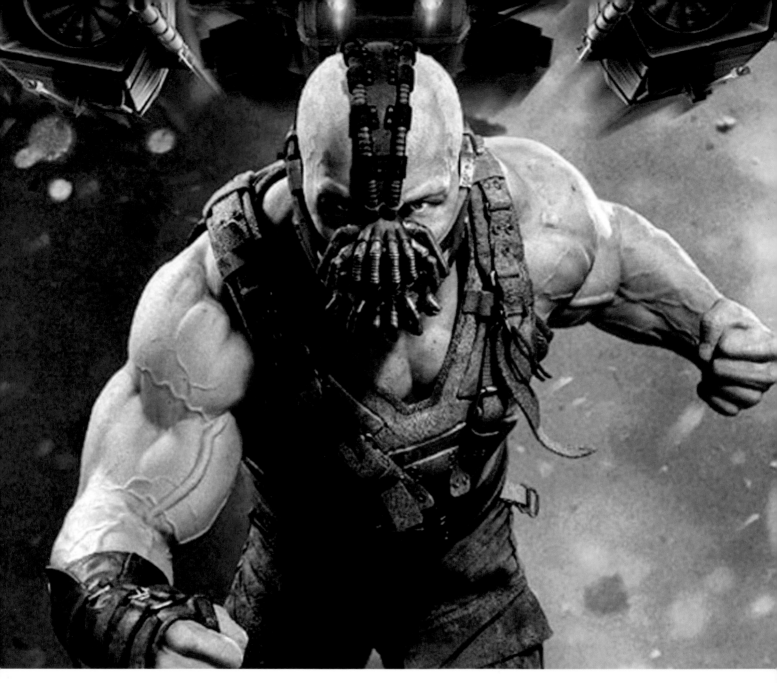

↑｜力大無窮的班恩（湯姆·哈迪）的宣傳影像──諾蘭把這個漫畫裡的打手，重新打造成戴著面具的現代羅伯斯庇，在高譚市煽動革命。

俱創，與內心的惡靈搏鬥，還有阿福在一旁念念叨叨。「這裡的概念是，他還無法走出過去，」[6] 諾蘭說。蝙蝠俠只不過是一樁謠言、一個迷思。

《黑暗騎士》發生的事件已經過了八年（前兩集相隔的時間幾乎不到一年）。諾蘭決定，該是時候來檢視那一集結尾所做的犧牲換來了什麼。高譚市的不法分子受「丹

特法案」所遏制──這個法案授予警方更大的權力來打擊組織犯罪。對某些人而言，它是戒嚴令、是警察國家。同時，愈來愈多人懷疑丹特並非真的英雄典範。底層社會騷動不安。

為即將到來的暴風雨提供空間，也為了增加寒冬的凜冽，諾蘭把高譚搬到了新地點。除了在格拉斯哥、倫敦、紐澤西、

和紐約的特定地點取景之外，主要的拍攝地是匹茲堡。每一部電影都散發城市不同的氣息。這次是堅硬的灰色光，類似於《記憶拼圖》街景的褪色質感，在諾蘭眼中它有詹姆斯·肯恩（James M. Cain）和達許·漢密特（Dashiell Hammett）廉價通俗小說的氛圍。

小丑的下落並沒有交代。高耶提出的幾個提案，想要在第三集搜尋這致命的小丑，但諾蘭無意再塑造一次這個角色。他們如何再捕捉那神來之筆的演出？這個角色已專屬於希斯·萊傑。因此導演需要一個新的黑社會老大。他們和華納兄弟公司進行了短暫的腦力激盪，公司方面全力支持由謎語人（the Riddler）登場（李奧納多·狄卡皮歐的名字也在小道傳聞裡出現）。但是謎語人基本上只是穿了緊身衣的小丑。

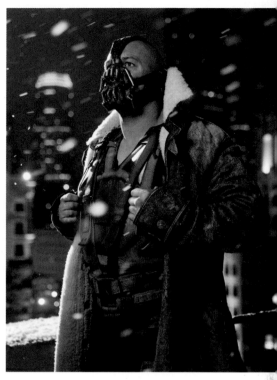

↖ | 帥氣形象的哈迪出席首映會——他成了諾蘭陣容日漸龐大的固定班底之一。

↑ | 哈迪飾演的班恩，造型結合二次大戰戰機飛行員、游擊隊，和科幻風格的面罩，讓他近乎半人半機器。

▶ 具狂熱使命的反派 ◀

班恩是漫畫故事中相對較新的角色：1993年首次登場時，他只是戴著摔角面具的惡棍。在《蝙蝠俠4：急凍人》（1997）這部令人惋惜的電影裡，職業摔角手吉普·史文森（Jeep Swenson）飾演這位咆哮的打手。這回在角色的智力和人格魅力上，都將有大幅的升級，不過諾蘭還希望他在體能上和蝙蝠俠一較高下——的確，他可是有辦法打斷他的脊椎（一如他在《騎士隕落》（Knightfall）漫畫系列做的一樣）。

飾演他的是《全面啟動》的湯姆·哈迪（諾蘭的電影團隊加入的更多知名演員之一），他體重暴增了二百磅，身穿兼具狄更斯筆下革命份子和二戰軍事美學風格的羊皮外套，臉孔隱藏在如野獸獠牙的面具後，他試圖透過這個面具指揮一場英勇

演出。「班恩是被很久之前的創痛所蹂躪的人」諾蘭解釋。「而且他的面具會釋出某種麻醉劑，讓他的痛苦程度維持在仍可正常行動的閾值以下。」[7] 缺少可運用的表情，影響了哈迪演技的發揮——例如一開始預告片剪出來的配音，就讓觀眾抱怨根本聽不懂他在說些什麼，以致於後來諾蘭不得不重新混音。

毫無疑問，他是無法忽視的存在。而他嘎啞的聲音，如果聽辨得出來，就如伊恩·麥克連（Ian McKellen）假扮莫里亞蒂教授（Professor Moriarty）隔著無線對講機說話。諾蘭形容這個口音是「殖民腔」（colonial）[8]：有沒有可能，這是他在寄宿學校天天聽到的口音？事實上，如何準確形容哈迪的聲腔運動學，幾乎成了影評人之間的較量。「喝了蘋果馬丁尼的史恩·康納萊」[9]，網路雜誌《電影線》（Movieline）喊道。「有愛爾蘭口音的達斯·維達」[10]

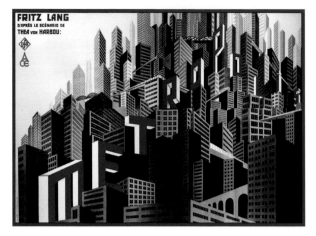

是《易讀新聞》（*Easy Reader News*）的提議（還說從支氣管發出的雜音，明顯是諾蘭向維達致敬）。「文森·普萊斯（Vincent Price）【17】隔著電扇說話，」11《村聲》（*The Village Voice*）如此打趣。

哈迪曾經公開說明，他飾演的角色原型，根據的是一位名叫巴特利·高曼（Bartley Gorman）的愛爾蘭無拳套拳擊手。「他是吉普賽國王，」他解釋，「也是拳擊手，一名無拳套拳擊手、愛爾蘭流浪者、一個吉普賽人。」12 不過這個吉普賽國王正監督一個核彈的組裝，要把高譚市化為廢墟，完成影武者聯盟的使命。如果小丑是高譚市的「本我」（id），那麼班恩就是它的「超我」（Super-ego）。易言之，他講話就像龐德電影的反派。

他也是蝙蝠俠的一面鏡子，但少了韋恩這個文明有教養的「另我」（alter ego）可以依靠——他是另一個被影武者聯盟訓練成至尊的孤兒。要注意，這裡英雄和歹徒面部遮蔽的位置正好相反：蝙蝠俠的頭罩把臉遮住，只露出鼻子和嘴巴，至於班恩蒸氣龐克風格的呼吸器只有遮住口鼻。他們在某種程度上，各由他們的聲音所定義。所有諾蘭的反派人物都讓蝙蝠俠質問自身的使命。他們幫他指出了一條他可能

的道路。所有的反派都代表了他一部分的人格——儘管諾蘭會主張小丑有自成一格的規範。

諾蘭說，就和蝙蝠俠的使命感一樣，這是種執迷，「班恩是狂熱的，他對自己的所作所為抱著信念。」13 他是將領，是羅伯斯庇加史瓦辛格的混種。諾蘭把他比擬成《現代啟示錄》（*Apocalypse Now*）的寇茲上校（他聲音是否有點馬龍白蘭度的味道？），是身懷使命的人。「這又帶我們回到荷馬史詩裡的反派人物，他們滿心要把一切夷為平地，在土地上施鹽詛咒，徹底地毀滅，」14 喬納補充說。

▶ 重生與自由的隱喻 ◀

為了給內部自我爭戰的城市添增能量，諾蘭吩咐團隊成員觀看吉洛·龐特科沃（Gillo Pontecorvo）備受讚譽的1966年劇情式紀錄片：描述阿爾及利亞反抗法國佔領者的《阿爾及爾戰爭》（*The Battle of Algiers*）。他們也看了大衛·連（David Lean）的《齊瓦哥醫生》，看這部浪漫經典如何描繪莫斯科在革命下的轉變，空蕩的街頭、對照室內簇擁的人群，及俄羅斯的

↖ | 弗列茲·朗的《大都會》電影海報——它對《黑暗騎士：黎明昇起》有直接的影響，也是指引諾蘭所有電影的靈感。

↑ | 諾蘭研究大衛·連的史詩電影《齊瓦哥醫生》，以觀察他如何創造俄國大革命的場景。

→ | 愈大就愈美——諾蘭透過他喜愛的IMAX攝影機檢視畫面。電影裡超過一半的畫面是使用這種規格的攝影機。

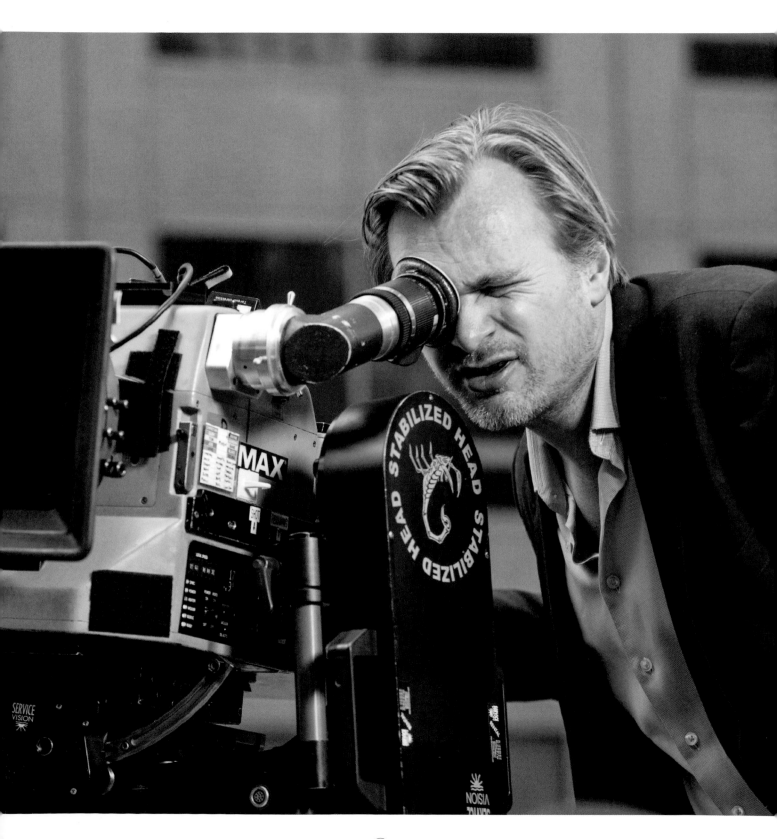

→ | 全劇都沒有直呼其名,但觀眾一致認定安·海瑟薇飾演的珠寶大盜就是更新版的貓女。

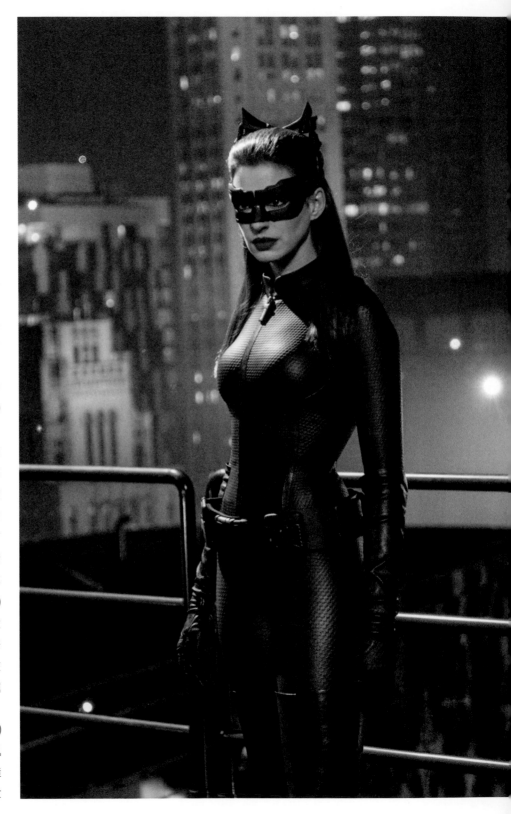

刺骨寒冬。諾蘭再一次援引了電影史,讓漫畫故事裡的景觀鮮活生動。弗列茲·朗一絲不苟的《大都會》協助他建構「建築與主題」的關係。[15] 社會階層的概念,隨著窮人被分派到下水道而變得具體化。班恩掀起的暴動從城市底下的下水道噴發出來,具體呈現出城市的腐敗,它摻雜了一些狄更斯和弗列茲·朗的風格。

在影片的中段,英雄主角被對手扎扎實實給打斷了脊椎(這場超級大塊頭的對決確實略似廉價的摔角擂台賽),然後關入了遙遠的監牢,回到影武者聯盟如中世紀的世界。這裡是被稱之為「坑洞」(The Pit)的人間煉獄,從2011年5月6日起的七個月拍攝期開始之後,它的外景就在印度齋浦爾的野地拍攝。深入地下的監牢,則是在卡丁頓的巨大棚廠裡打造出來的場景。這個與眾不同的建築是由喬納所構想,有如井底一般只有對著天空的出口:沒有任何防範脫逃的設計,唯一難題是艾雪式的階梯幾乎毫無攀爬出去的可能。「祕訣在於不要用安全繩,」《視與聽》(Sight & Sound)雜誌的金姆·紐曼(Kim Newman)注意到,「而是憑藉著角色的力量。」[16] 韋恩艱辛的攀登過程,成了蝙蝠俠重生的隱喻。在喜愛反轉的諾蘭手中,這是個隕落後又崛起的故事。

喬納得說服哥哥接受貓女(Catwoman)的角色。諾蘭覺得自己很難擺脫厄莎·凱特(Eartha Kitt)在六〇年代電視劇裡塑造的形象,也擔心這個角色與他們的電影世

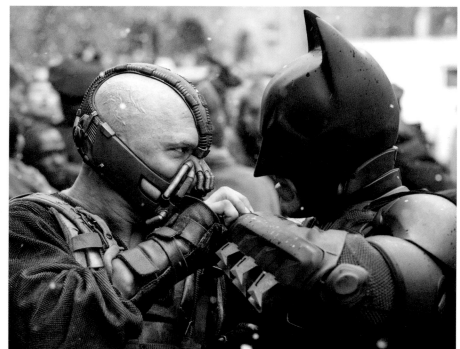

↑｜街頭戰士──班恩（湯姆·哈迪）和蝙蝠俠（克里斯汀·貝爾）大白天在飄雪的高譚捉對打鬥。

界格格不入。「問題在於，這個人在真實世界裡是什麼樣子」[17] 他如此認定，而喬納則把瑟琳娜·凱爾（原本在劇本裡她只被稱為「貓」〔the Cat〕[18]）描繪成有犯罪紀錄、四處漂泊的角色，她決心取得「清除記錄」[19] 的科技，永久消除她的名字。她想從高譚市有如歐威爾式的牢牢掌控中取回自由。

選角過程雖然有激烈辯論（該選娜塔莉·波曼〔Natalie Portman〕、綺拉·奈特莉〔Keira Knightley〕、還是女神卡卡〔Lady Gaga〕？）但諾蘭始終認為是安·海瑟薇（Anne Hathaway）從裡到外的「真實感」[20] 最適合。他喜歡她具備角色所需的天生表演本能，他稱之為貓咪盜匪的動作中「舞蹈般的特質」。[21] 話雖如此，她仍需要接受幾個月辛苦的訓練課程，讓她的飛踢更加完美，並證明自己是值得蝙蝠俠兼布魯斯所喜愛的陪襯兼情人。凱爾將背叛蝙蝠俠，也將拯救蝙蝠俠（並因此背叛自己離經叛道的靈魂），而演技出色的海瑟薇也

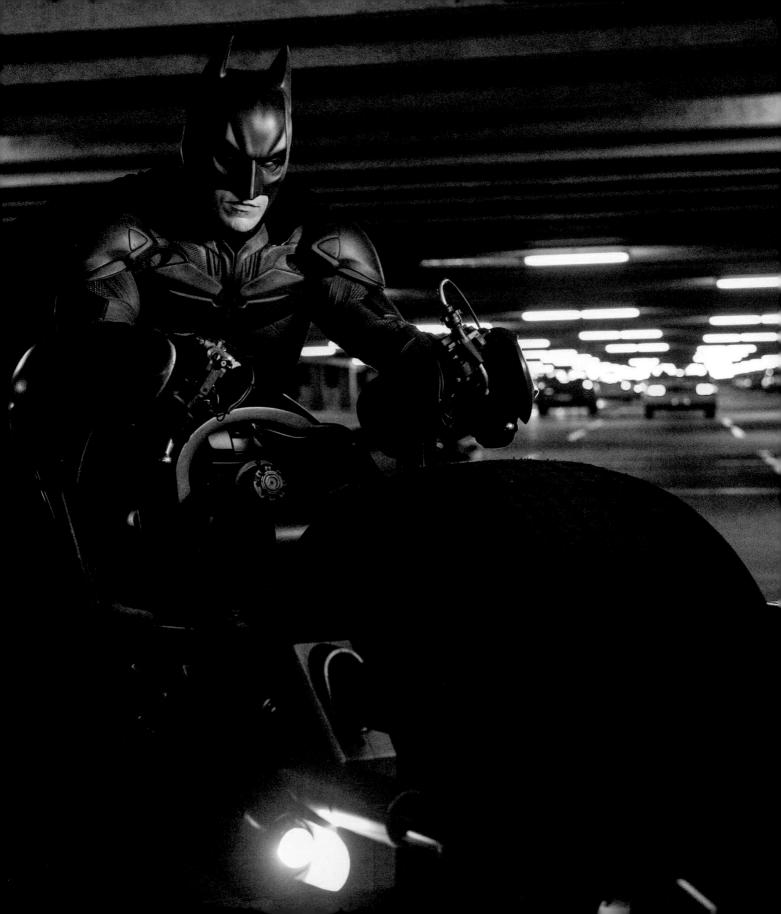

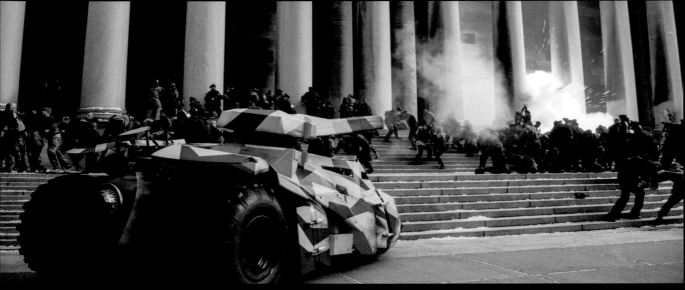

↑｜為了找尋規格夠大的戰場，諾蘭把許多高譚市的取景選在匹茲堡，這個地點提供了合適的寒冷氣候。

←｜蓋瑞‧歐德曼終於被晉升為高登局長，不過街頭的打鬥仍少不了要親自上陣。

↑｜喬瑟夫‧高登李維飾演協助蝙蝠俠任務的新進警員，在劇中將印證他的重要身分。

←｜克里斯汀‧貝爾跨坐蝙蝠機車，準備在高譚混亂交通中穿梭。芝加哥的城市道路系統再次成為動作戲的場景。

給整部電影哥德式的嚴肅主題帶來了活力和幽默。在稍微調整改良之後，她相當於是第三部電影裡的小丑。

還有另一個反派藏身於眾目睽睽下。她和輕佻任性的瑟琳娜，與蝙蝠俠組成了三角戀關係。瑪莉詠·柯蒂亞，在《全面啟動》裡破壞主角柯柏的想像力，在這部片中飾演誘人的女企業家米蘭達·泰特，她隱藏的實際身分則是塔莉亞·奧古──又一個雙重身分──是《蝙蝠俠：開戰時刻》裡，連恩·尼遜飾演的忍者大師的女兒。紐曼在《視與聽》也點出，她和蝙蝠俠「有著完全相同的動機」：「要城市為她父親的死亡償付代價。」[22] 時間和記憶，這兩個讓諾蘭著迷的東西，都發揮了效用。逝去的雙親、戀人、和惡徒，他們的幽魂瀰漫在這城市寒冬的凜冽空氣中。為了讓整個神話更加豐富、也能和總結呼應，席尼·墨菲演的稻草人在每部電影都客串出場，他主持袋鼠法庭，對高譚市有錢人的命運作出審判，法庭內，班恩坐看審判一如狄更斯筆下的德法奇夫人（Madame Defarge）。

▶ 爆炸前你會倒數 ◀

如果說這部電影是關於擴張的故事，那麼它也是如何引爆的故事。對諾蘭這種智力傾向的人，顯然喜歡速戰速決。隨著蝙蝠俠被放逐，班恩接管了城市；諾蘭借助了罕用但華麗的CGI畫面，炸掉了足球場和一連好幾座大橋，讓小島與外面的世界隔絕。能全力堅守崗位等待黑暗騎士回歸的人，除了高登警長（蓋瑞·歐德曼），還有一個充滿熱血理想、名叫約翰·布雷克（喬瑟夫·高登李維）的年輕警員，他也

> ## " "
>
> 時間和記憶，這兩個讓諾蘭著迷的東西，都發揮了效用。
> 逝去的雙親、戀人、和惡徒，
> 他們的幽魂瀰漫在這城市寒冬的凜冽空氣中。

↑｜打擊犯罪的搭檔──喬瑟夫·高登李維飾演的布雷克，逐漸連結起風度翩翩的布魯斯·韋恩和蝙蝠俠之間的關係。

隱藏了另一個雙重身分。在諾蘭電影中罕見的玩笑例子裡，我們得知他法律上的名字叫羅賓。

諾蘭再一次讓我們注意到，他的故事對於時間的拿捏。電影到了下半段加速進入倒數，並隨著班恩設定炸彈而回歸類龐德的模式。諾蘭解釋，「你述說一個長時間跨度的故事，然後在後頭加速，所以說電

← | 致命女人香──韋恩（貝爾）將發現自己夾在兩個神祕女性中間。首先是捉摸不透的瑟琳娜·凱爾（安·海瑟薇）……

影裡的時間很有彈性。」[23] 時鐘就像《敦克爾克大行動》一樣滴答作響，這讓《黑暗騎士：黎明昇起》的後半段像是《敦克爾克大行動》的預演。他曾經讀到，弗列茲·朗領悟到爆炸前你會倒數。如果你是順著數，那就會沒完沒了。你需要尾聲接近的迫切感。各路的故事、人物、地點、和情緒動能隨著漢斯·季默瀑布般流瀉的音樂交織結合在一起。諾蘭堅持認為，動作片就是「一部音樂作品」。[24] 你必須在漸強音之間流動進出。

史詩片讓位給了戰爭片，充斥街頭巷戰的煙硝。「這是對社會結構的徹底摧毀」[25] 諾蘭說。摩根·費里曼飾演神奇的盧修斯·福斯，為蝙蝠俠量身定做了一架直升機和獵鷹式戰機的合成體，像隻在空中飛的龍蝦，名字直截了當就叫「蝙蝠」（The Bat）。

甚至《黑暗騎士：黎明昇起》所反映的社會焦慮，也隨著資本主義受到嚴厲檢視而擴大了格局。電影劇本寫作期間正好是金融體系崩壞的2008年，班恩對高譚市證券市場的攻擊與紐約的「佔領華爾街」運動也有可比之處，當電影在紐約拍攝時，示威活動正如火如荼進行中。「我們確實是照他們的

↑ | ……接下來是誘人的企業女強人米蘭達·泰特（瑪莉詠·柯蒂亞）。圖中在她身邊的是盧修斯·福斯（摩根·費里曼）。

→｜諾蘭巡視《黑暗騎士：黎明昇起》在匹茲堡的冬日片場，更新軍備的「不倒翁」蝙蝠車，揭示這部電影是隱藏版的戰爭片。

↓｜告別了，武器──諾蘭決定把他的蝙蝠俠傳奇帶到適合的結局，沒有再次回歸的打算。

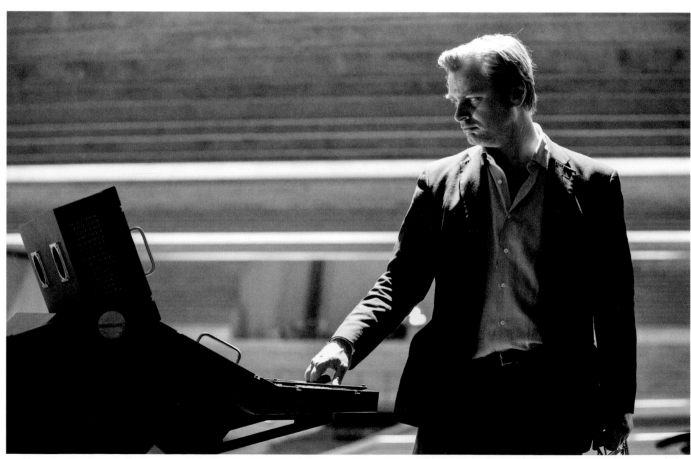

A FIRE WILL RISE

THE DARK KNIGHT RISES

THE LEGEND ENDS
JULY 20
EXPERIENCE IT IN IMAX

活動來安排行程，」[26] 諾蘭說。韋恩為了最後的勝利，必須失去一切。不過諾蘭堅持他的蝙蝠俠電影不是「政治行動」。[27] 反抗運動和社會控制都被投以質疑，諾蘭也被批評是保守主義。

2012 年 7 月 20 日，他的最後一部蝙蝠俠電影上映，同樣有人狂喜期待、有人遲疑信心不足。有一波反彈聲浪隱隱出現（反「蝠」情結？）。「諾蘭對宏大格局上了癮，有時已到了無以復加的程度，」[28]《新政治家》（New Statesman）雜誌說。《紐約客》則嘲笑《黑暗騎士：黎明昇起》「晦澀、沒完沒了、令人困惑、浮腫般的自以為是。」[29] 在票房上仍沒有鬆動的跡象，一上映就達到一億六千萬美元，最終打破了十億美元大關，不過有個不盡公平的普遍看法認為，它的重要性比不上前面兩集作品。

三部曲的最後，韋恩和凱爾在巴黎活得好好的，清除了過去的一切記錄，和導演非常相像。這段彷彿從《全面啟動》直接拿出來的一幕，是否有任何象徵意義？或許又是一場夢？在此同時，正如諾蘭曾夢想過的一樣，羅賓追隨前路來到了蝙蝠洞，我們不免好奇他是否準備就此接管。這是諾蘭給華納的離別贈禮，就像《蝙蝠俠：開戰時刻》最後留的紙牌一樣。不過他對此毫不在意。電影公司有權做它想做的事，對他而言這是主題一以貫之的姿態，「它要說的是，蝙蝠俠是個象徵。任何人都可以當蝙蝠俠，這點對我們很重要。」[30] 影迷們並不是很買單這套理論——他**必須**是個做很多伏地挺身、家財萬貫的花花公子，不是嗎？或者至少應該是他的年輕徒弟？他們想要相信貝爾還會回來。

「我認為我們想做的並不是蝙蝠俠的完整故事，而是我們對於這個角色的完整故事，」[31] 喬納如此想，而他的哥哥也是說到做到。諾蘭沒有再回到高譚市，或回到其他超級英雄。隨後諾蘭擔任《超人：鋼鐵英雄》（Man of Steel）的製片，試圖賦予 DC 漫畫另一個要角寫實的氛圍，由查克·史奈德（Zack Snyder）執導，英國演員亨利·卡維爾擔任主角。不過，諾蘭的寫實主義世界和跳上摩天高樓、在空中飛來飛去並不大合拍（也與史奈德的耍帥和癲狂不大合拍）。DC 宇宙與大多數的超級英雄電影，變成是充斥著神話和太多令人蹙眉的 CGI，讓諾蘭與它們漸行漸遠。相較於在它之後這個電影類型的文化主宰地位，《黑暗騎士》三部曲是印證那套運行規則的例外之作。

INTERSTELLAR | 2014

星際效應

在第八部作品裡，他飛向星際，穿過蟲洞進入新的向度，創造了同時向史匹柏和庫柏力克致敬的科幻史詩。

1977年的一整個暑假，諾蘭看了七遍的《星際大戰》。他當時回到芝加哥，而喬治・盧卡斯這部科幻大片的上映時間比英國提早了六個月，這也是另一種時間旅行。每一次本地朋友的慶生會就會帶他回到《星際大戰》的懷抱，直到他滾瓜爛熟為止。不過，宇宙騎士和太空海盜精彩刺激的神話之外，令他開始著迷的是它究竟是如何拍攝的。他買了所有雜誌，讀完每一篇關於拍攝製作的報導，研究電影的特效和導演的巧計，開始感覺內心的聲音在呼喚。他回想當時，「它讓我感覺到，電影可以帶領你走一趟旅程。」[1]而且，這一切的背後，有個說故事的人。

不久之後回到了倫敦，他的父親帶他去電影院看了《2001：太空漫遊》，史丹利・庫柏力克與外星異形充滿腦力考驗的遭遇。如此緩慢而充滿謎團，和《星際大戰》完全不同，但是它的宏大視野直擊他的「本能」[2]層面——他想知道它所有的意義，但他也明白重點是在**體驗**。你可以陷入一部電影中。他說電影整體的格局「暗示了電影最大的潛能」。[3]

還有第三個重要的科幻片體驗。雖然記憶不是那麼具體，他仍記得史蒂芬・史匹柏的《第三類接觸》帶來的驚奇和樂觀精神，故事描述一個普通男子被帶離了家人在星際間旅遊。

從這三部截然不同的電影，諾蘭腦中充滿了科幻電影的種種可能性（《銀翼殺手》的影響力在稍後才會出現）。不同於許多同輩導演把類型電影當成一種侷限，他喜歡這種分類法。他偏好類型電影、擁抱它、用它進行腦力激盪。但是他也會跨越界線。他的每一部電影都被科幻的氛圍所滲透：即便是「寫實」的三部曲——《記憶拼圖》、《針鋒相對》、以及《敦克爾克大行動》——也帶著實驗的風味。因此可以說，從他拿超8攝影機實驗開始，他一直等待的就是大膽踏入類型電影的機會。

《星際效應》曾經是史匹柏的星空寵兒。在千禧年左右，從《A. I. 人工智慧》（*A. I. Artificial Intelligence*）和《關鍵報告》（*Minority Report*）發展出對尖端科幻電影的興趣之後，他轉向天文物理的最新發現尋求材料，準備拍攝一部關於黑洞神祕特

↑ | 發現之旅——一個在黑洞的邊
緣被發現的新世界，CGI特效
所描繪的寫實程度連天文物理
學家都驚嘆不已。

質的電影。事實上，電影的源頭甚至可以再往前追溯到卡爾·薩根（知名天文學家和小說《接觸未來》〔Contact〕的作者）為製片琳達·歐布斯特（Lynda Obst）與理論太空物理學家，也是諾貝爾獎得主與加州理工學院的明星教授基普·索恩，安排的一場盲目約會。兩人最後並不來電，但是卻啟發了長達八頁的電影概念，其中運用現實世界裡科學界最匪夷所思的概念，你或許可稱之為奇異點（Singularity）的電影，它就像《黑洞》（The Black Hole）和《撕裂地平線》（Event Horizon），是利用科學假設做跳板，來探討超自然的無稽之談。

史匹柏在2007年把喬納·諾蘭帶入團隊，協助構想故事和劇本的寫作。喬納一頭栽入，與加州理工的索恩研究相對論，思考愛因斯坦的理論和令人困惑的時空（spacetime）本質。由於兩兄弟有著喬納所謂的「共生」關係[4]、共同的話題，他們會定期討論量子物理。克里斯多夫在接下來四年也持續關注這個計畫的進展。接著，一道太陽閃焰擊中好萊塢的世界，史匹柏把自己未來電影作品的發行權轉給了迪士尼，這部腦洞大開的科幻電影則被擱置在派拉蒙，而且缺了導演。於是，喬納乾脆詢問他的哥哥是否有興趣利用這個機會，結合庫柏力克的格局和風格，與史匹柏的情感，再加上他自己的電影巧計。你或許可以說這是命運的安排。諾蘭在2012年正式簽約，史匹柏則繼續擔任監製。

諾蘭的驚人市場價值造就了一個數字可觀的超級合約：諾蘭固定配合的華納兄弟電影公司交出了重拍一部《黑色星期五》（Friday the 13th）系列電影，和未來《南方公園》（South Park）電影的權利，來交換這部一億六千五百萬美元打造的宇宙漫遊電影的海外發行權。

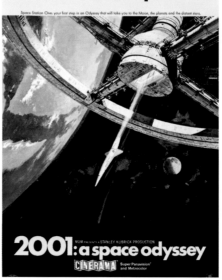

▶ 連結人與人關係的故事 ◀

「我真心覺得這是難得的機會，可以述說一個關於人的連結與關係的親密故事，同時對照整體事件的宇宙宏大規格」[5]他說。換句話說，他設想的這部科幻電影，可以結合科學家愛因斯坦和義大利裔美國導演法蘭克·卡普拉（Frank Capra）的教導。這將是一部關於拯救全人類，以及考驗為人父者的電影。

諾蘭這時和漢斯·季默見了面，他如今已是諾蘭的御用作曲家。諾蘭要他寫一曲描述父子關係的音樂，如此而已，給他一天的時間做出來。季默帶回來的是四分鐘長度的鋼琴和弦樂。這位導演沒有聽季默給的錄音，而是直接到他在聖塔莫尼卡的工作室，坐到了他鋼琴正後方的沙發上。「所以我沒看他，自顧自演奏起來」季默說。四分鐘之後，這位作曲家轉頭看他的導演。

「所以，你覺得如何？」他問。

諾蘭身子往後傾，一副若有所思的神情。「唔，如果我要拍這樣的電影的話。」

「什麼樣的電影？」[6]季默馬上追問。

於是諾蘭解釋起這部規模宏大的科幻電影計畫，它是關於跨星系出走，並涉及科學和哲學的最前沿概念。但是在呈現特效和浩瀚太空的同時，這曲纖細的音樂作品會是電影的核心。「我想要考驗他在不知道電影類型的情況下寫出音樂，」[7]諾蘭解釋，同時他還要以這個音樂做為指引，來克服未來電影拍攝的挑戰。他是在反轉電影製作的過程──先從配樂下手。

諾蘭刪掉一些他弟弟的華麗敘事，讓這部史詩作品更理性、更個人化一些。被刪掉的素材包括：喬納的碎形（fractal）異形文明，一處位在時間和空間之外的太空站，以及一部轉變重力方向的機器。保留下來的素材則是：在不遠將來垂死的地球，一個不情願的太空人穿過在土星旁的蟲洞，在蟲洞另一邊有著適合居住星球的許諾。

「當電影被取名為《星際效應》（英文名Interstellar，意為「跨星際」），」他笑著說，「我想，這等於是向觀眾做出很大的承諾要向外探索，並探尋做為人的意義。」[8]這是個奇怪的現象：他往宇宙深處走得愈遠，他的拍攝愈發誠意十足。「在許多方面這是個很簡單的故事，」他回想，「它要說的是一位父親與他的孩子的關係，以及他必須把孩子拋下的命運。」[9]

六個月的拍攝期，從2013年8月6日在加拿大的亞伯塔展開，就在他們拍攝《全面啟動》皚皚白雪外景的南方。在他所設定的2067年支離破碎的地球，諾蘭想營造小說家約翰・史坦貝克（John Steinbeck）筆下美國荒涼大草原的氣息，他借助肯・伯恩斯（Ken Burns）2012年紀錄片影集《黑色風暴事件》（The Dust Bowl）做為指引。他把它稱之為「一個全美國的肖像學。」[10]這是個低調的、類似美國畫家諾曼・洛克威爾（Norman Rockwell）風格的末日景象，有廣闊天空和起伏地貌。時間已然扭曲──未來看起來像是過去。他們種植了五百英畝的玉米田準備將它燒掉，並用巨大渦輪機製造出把紙板吹成碎片的人工沙

塵暴。鋪天蓋地的沙塵籠罩在美國文化的象徵——一座正在進行比賽的棒球場。在此同時，電影政治的潛台詞有了更尖銳的現實意義，在片中這個貧瘠匱乏的美國，科學知識被輕蔑看待，登陸月球被宣告是假意杜撰。陰謀論成了新的宗教，至於美國太空總署（NASA）則被法律禁止。喬納想要藉以傳達對美國失去潛力的挫折感：「我成長於阿波羅太空旅行（的時代），人們承諾我們未來會有噴射背包和隔空傳輸，但是我們得到的卻是要命的臉書和Instagram。」[11]

▶ 給女兒的一封信 ◀

我們透過一家人折映的視角，看到即將來臨的生態大災難。喪偶的丈夫庫柏（馬修・麥康諾〔Matthew McConaughey〕）是前NASA飛行員轉職的農夫，他的兩個子女是十五歲的湯姆（年輕的提摩西・夏勒梅〔Timothée Chalamet〕）和十二歲的墨菲（麥肯基・弗依〔Mackenzie Foy〕）。伴隨影片的時間扭曲，他們在長大後分別由凱西・艾佛列克（Casey Affleck）和潔西卡・崔斯坦（Jessica Chastain）所飾。在

→ | 不大尋常的是，《星際效應》是以科學家——庫柏（馬修·麥康納，圖左）——為主角的賣座大片。

最後飾演墨菲的則是艾倫·鮑斯汀（Ellen Burstyn）。不過此刻先發生的是，灰塵裡出現的奇怪圖形指引庫柏到了NASA的祕密碉堡，在這裡他同意駕著永恆號太空船，領導穿越蟲洞的第四次任務。

　　諾蘭喜歡麥康納鄰家男人的特質。有著電影明星的英俊外表，但是自我貶抑的德州口音和平易近人的個性讓他顯得可親。他有正派的氣質，儘管他才剛靠著《無間警探》（True Detective）和《藥命俱樂部》（Dallas Buyers Club）的陰暗角色轉型重振了演藝事業。在類型電影裡飾演性格分明的角色對他而言並不陌生。他曾演出勞勃·辛密克斯（Robert Zemeckis）改編自薩根小說的《接觸未來》，片中同樣有曖昧的外星人特質、蟲洞、以及父女的親情羈絆，顯然是《星際效應》的先驅之作（同樣由歐布斯特擔任製片）。

　　不管有意無意，《星際效應》完結了與《針鋒相對》和《全面啟動》構成的三部曲，它們的共通點，除了英文原片名發音相似，還有都探討了不尋常環境和陷入麻煩的主角關係。庫柏的動機並非全然無私，他和《第三類接觸》裡的李察·德雷福斯（Richard Dreyfuss）同樣渴望冒險，不過他也試圖拯救人類。庫柏或許是新類型的

英雄，不過仍是諾蘭版的英雄，被內心的歉疚感所糾纏。

永恆號的乘員名單包括了艾蜜莉亞·布蘭德博士（安·海瑟薇從貓女躍身為一個認真過頭的科學家）、道爾（魏斯·班特利〔Wes Bentley〕）、和羅密利（大衛·吉亞希〔David Gyasi〕），至於米高·肯恩則是任務指揮中心的約翰·布蘭德教授，艾蜜莉亞的父親（轉換了庫柏的兩難僵局，艾蜜莉亞是拋下父親的女兒）。

我們看到真正的倒數計時，穿插剪輯庫柏跟墨菲令人心碎的告別，他把手錶交給了她，要她別把他忘了。有個普遍的誤解認為諾蘭都是拍冷酷的電影，認為他傾向庫柏力克多過於史匹柏。他的電影確實冷酷而且調性陰暗（有著黑色電影的特色），不過激情仍在他的精準的機械下運轉。《頂尖對決》的魔術師是由狂暴的情緒

驅動；《記憶拼圖》是大悲劇。但是他探索的是未知的領域。這次是個人的史詩，一部催淚戲。諾蘭此時已是四個孩子的父親，明白拋下孩子去拍電影的心痛感受，這種心情他直接傳達在庫柏的告別。年輕的墨菲角色是根據他的長女弗蘿拉塑造；《星際效應》拍攝時暫用的劇名就叫《弗蘿拉的信》（Flora's Letter）。

飾演墨菲的崔斯坦，回想她到片場看到弗蘿拉的情形。「所有的線索全兜攏了。你得像個偵探一樣，在我全想明白後覺得非常感動：《星際效應》是寫給他女兒的一封信。」12

「克里斯身上同時有很多在我們認知裡相互矛盾的事」安·海瑟薇說。「他是工作狂，但也是時刻帶著關愛的父親。他是嚴肅的電影工作者，但是喜歡傻氣的喜劇。他是典範，但也是凡人。」13

庫柏和諾蘭差別並不大：都是顧家的男人、科學家、以及滿懷歉疚的冒險家。

離開了史匹柏式的金黃、泥土色澤的地球，電影航向了諾蘭的異域景觀：漫長冰河如只記得住一半的夢、灰與白鑽的調色、大理石一樣的海。他們的任務是訪晤蟲洞另一側，靠近名為「巨人」（Gargantua）的黑洞附近的兩個行星。一個有著浩瀚的海洋，另一個是冰凍的荒原。這是屬於地球探險家的影像：海洋與冰，哥倫布和沙克爾頓（Ernest Shackleton）。[18] 荷蘭—瑞典籍的攝影師霍伊特·馮·霍伊特瑪從俄國導演安德烈·塔可夫斯基（Andrei Tarkovsky）陰鬱科幻質感的電影（《飛向太空》〔Solaris〕、《鏡子》〔Mirror〕、《潛行者》〔Stalker〕）找尋靈感，至於諾蘭則播放菲力普·考夫曼（Philip Kaufman）的《太空先鋒》（The

← ｜庫柏（馬修·麥康納）與他女兒墨菲（麥肯基·弗依）的心碎道別。雖然《星際效應》是諾蘭最感情流露的電影，但是它不至於過度濫情。

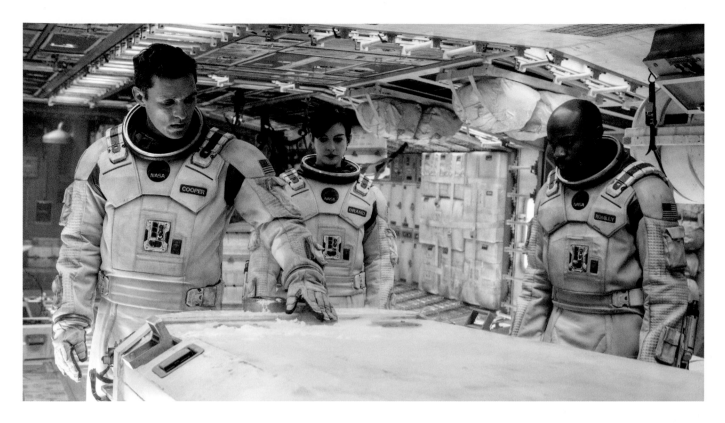

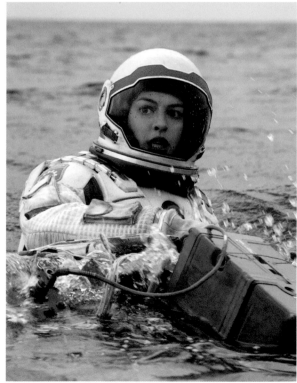

Right Stuff）給他的劇組團隊觀看，這部振奮人心的電影描述了早年的美國NASA太空計畫。

　　永恆號太空船的組員會遇上自然和人為的災難。在海洋行星上，潮汐海浪（呼應沙塵暴）將吞噬登陸艇的人們。《星際效應》以奏鳴曲的格局，表現了諾蘭對時間主觀性的著迷，當你越接近黑洞，時間膨脹的效應就益發嚴重。當他們終於返回在軌道上繞行、由吉亞希留守的永恆號，時間已經過了二十三年。《星際效應》的時間膨脹相當於《全面啟動》裡夢境的層級，並為接下來《敦克爾克大行動》提供參考。它與拍片過程相對應之處充滿了暗示性。諾蘭是在追隨他的偶像庫柏力克所立下的例子，他在《2001：太空漫遊》這部鉅作將時間化成了音樂，從一個旋轉的骨頭到一個旋轉的太空船的剪接，你就可以跳躍幾千年的

↑｜庫柏（馬修・麥康納）、布蘭德（安・海瑟薇）、和羅密利（大衛・吉亞希）三名太空人。如他的偶像庫柏力克在《2001：太空漫遊》的手法，諾蘭決定把太空旅行儘可能描繪成當代的情境。

←｜海瑟薇飾演的布蘭德，驚恐注視著大難臨頭，一個巨大浪潮正在她眼前出現。

← | 第二個冰封的行星（在冰島的冰川拍攝）沒能給人類帶來希望。

↓ | 探險隊發現海洋行星的電影宣傳影像。由左至右：布蘭德（安·海瑟薇）、庫柏（馬修·麥康納）、道爾（魏斯·班特利）。

時間，之後又緩慢轉至科學家到達月球極其折磨人的細節。

這是關於離別的電影，它的場景、故事線、和情緒的大膽運用都與此有所呼應。不過，它也是關於重返的電影。諾蘭和他的團隊回到了冰島的瓦特納冰川國家公園來拍攝冰凍的行星，他們在這裡找到麥特·戴蒙（Matt Damon）飾演的被遺棄的科學家曼恩博士，他是類似《金銀島》班·古恩（Ben Gunn）的角色，因為缺乏與人接觸而被逼至邊緣。事後證明他假造了這個荒涼所在的報告，而他的瘋狂行為讓任務陷入更大的動盪。

▶ 物理學主宰的真實宇宙 ◀

如同《黑暗騎士》電影，設計的理念是功能性優先於形式。諾蘭宣告，不需特意賣弄未來風格。他承諾電影裡的一切「都是根據當代的現實」。[14] 他們以美國太空總署做為基準——從國際太空站、太空梭計劃、那些精密複雜的對接程序都如實相符，好讓一切都具有目的性的實用感。控制台上的每個開關都必須合理而必要。永恆號被建構得像個輪子，有十二個彼此相扣的吊艙，而登陸艇則停泊在正中央。為了營造星際太空旅行的氣氛，他們在加州卡爾弗的索尼電影公司室外片場，打造了一座實際比例的登陸艇「漫遊者號」（the Ranger），可以用液壓式千斤頂讓它俯仰、偏擺，而諾蘭經常是控制遙控器的人。它比較像是個模擬器而不是片場道具。「我希望演員從窗戶看出去，看他們實際上能見到什麼，」[15] 他說。外面不是一般規格的綠幕，諾蘭團隊在這裡架起了八十英呎高的環繞螢幕，在上面投放特殊製作的動態星空景象。

諾蘭熱切地在太空船加入了一對機器人成員，但是不准他們像Ｃ－3PO的擬人化。他想的是庫柏力克式的人工智慧：一組可變換形狀的長方型金屬塊，《2001：太空漫遊》的哈兒（HAL），被重新構想成光潔如廚具般的巨大長方塊積木。塔斯（TARS）和凱斯（CASE）被打造成實際大小的人偶，在片場中由演員比爾·爾文（Bill Irwin）負責操控（他同時也也擔任塔斯的配音，喬許·史都華則是凱斯的配音）。諾蘭下達的指令很清楚：爾文必須把一個被設計成具有三腳架功能的東西，賦予它生命。「這個角色是透過他的表演而浮現，」[16] 導演說，而且這個滑動的裝置還有

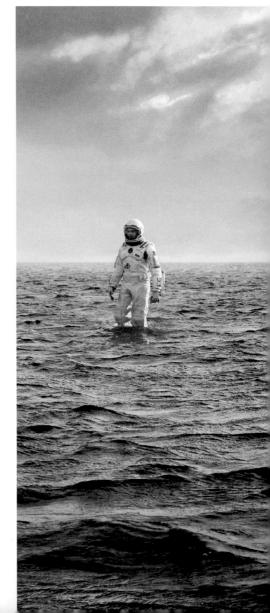

"

離開了史匹柏式的金黃、泥土色澤的地球，
電影航向了諾蘭的異域景觀：
漫長冰河如只記得住一半的夢……大理石一樣的海。

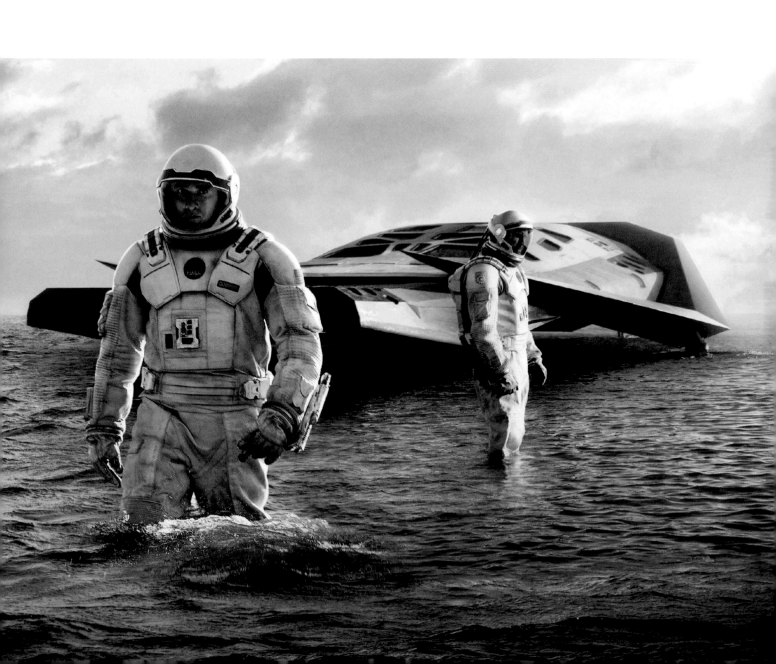

↑｜長大後的的墨菲（潔西卡‧崔斯坦）跟隨父親腳步成為科學家。

→｜永恆號太空船根據美國太空總署深太空旅行的概念打造。十二個相連的吊艙，象徵了時鐘上的十二個刻度。

一套奇怪的身體語言。它還有被設定好的幽默感。「一個愛嘲諷的大機器人，」[17] 庫柏跟他的人工智慧助理打交道時這般嘆氣。

索恩擔任這部電影的監製兼科學傳聲筒，把飛入浩瀚無垠建立在現實世界的物理學可能性之上。「這已經超越我身為編劇的夢想，」[18] 諾蘭笑著說。所以，他只簡單問了黑洞會是什麼樣子。

《星際效應》是諾蘭最密集使用CGI特效的電影。這是無可避免的。不過它是不大一樣的CGI。索恩生成的方程式所導出的設計，符合了物理學主宰真實宇宙的方式。如果蟲洞周圍的光線不是直線行進，那它如何用數學方式來呈現？索恩把他的方程式交給特效團隊並附上好幾頁的解釋。它們像是尖端科學的研究報告，之後會被轉化成電腦模擬的模型。

至於庫柏將落入事件視界之外的「巨人」黑洞，需要納入重力透視：重力場把光織扭曲和放大的效應。每一格的圖像都要花上一百個小時來算圖；中間涉及難以置信的運算層級，還有被稱為吸積盤（accretion disk），由碎片環繞行程的光暈，來強調它如金色光環的球體。索恩看到最後的結果驚嘆不已。這些不只是突破性的創新特效，它們還是科學上的啟示。

由神祕、不見形體的存有（有人臆測是未來的人類；也有人說是外太空的神；更多人則堅稱是上帝本身）把庫柏從遺忘中拯救出來，他被封在一個四維超正方體（tesseract）之中，一個黑洞中的超幾何牢房，從裡面他努力跨越時間和空間來溝通。隨著平面和角度不斷增加，它成了諾蘭以艾雪為發想靈感的最先進作品：一座類似囚禁布魯斯‧韋恩的監牢，也是類似於《頂尖對決》的魔術師使用的魔術箱，只不過它有五維的向度，裡頭包含了墨菲房間書架背後的有利視角。

類同於庫柏力克在《2001：太空漫遊》裡「星際之門」帶來的感官過載，以及它

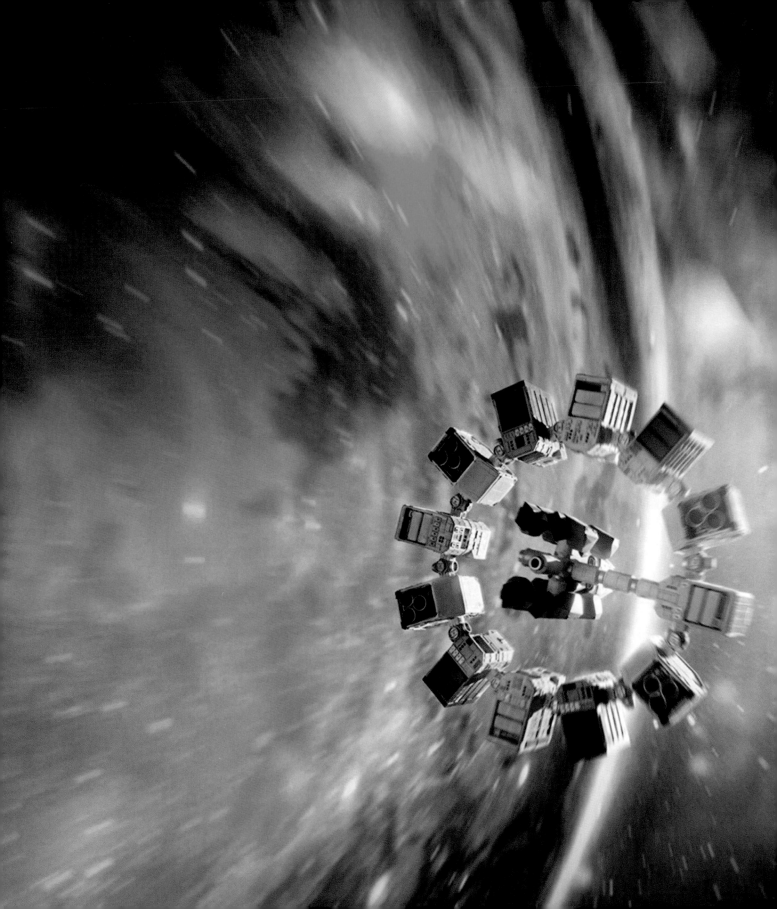

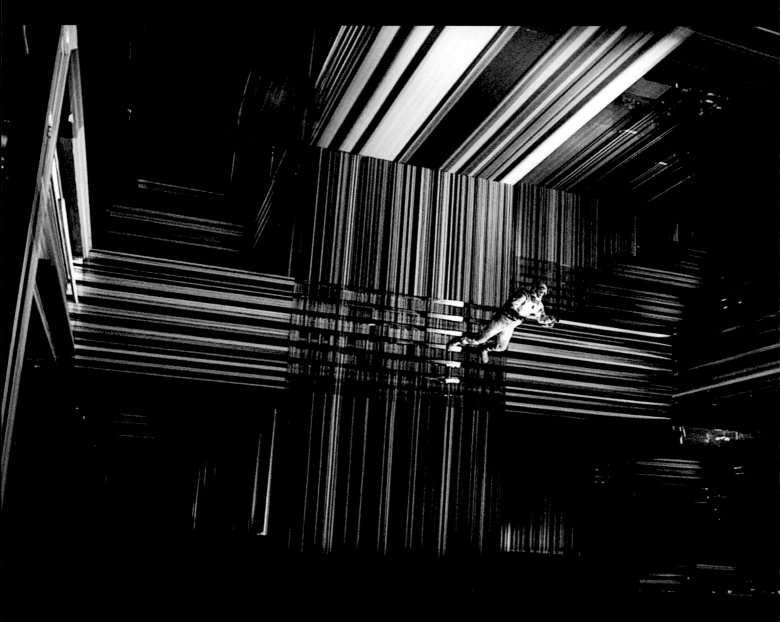

↑｜庫柏（馬修·麥康納）飄蕩在四維超正方體之中，這個五度象限的結構，讓他可以跨越時空溝通，卻也令各地的觀眾大惑不解。

門外的新古典風格飯店房間，事件繞了一大圈又回到原點，時間彎曲倒流⋯⋯在墨菲房間擾動灰塵的鬼魂，被證實是庫柏自己。「你可以把它當成鬼故事來讀，」諾蘭說。「它的概念是，父母是子女未來的幽魂。」[19] 隨著墨菲長大成為崔斯坦飾演的科學家，庫柏會繼續從黑洞傳送數據，讓她得以完成地球大出走所需的重力裝置。

▶ 一個樂觀主義者 ◀

有些人抱怨這有些太過便宜行事——導演的手從舞台後滑了進來。諾蘭堅持這個沒有現身的外星存有，是庫柏力克在《2001：太空漫遊》巨石板的沉默主人直接的引喻。透過驚人運算呈現的四維超正方體，把我們帶回了貫徹核心的主題——父

母之愛。我們被拉回到史匹柏，甚至是盧卡斯貫徹整個星系的原力。對諾蘭而言，原力就是情感上的聯繫，一位父親跨越時空，而且是從她書架的後面，向他的女兒伸手。「愛是我們可以超越時空向度感受的一個東西，」[20] 布蘭德如此堅稱，暗示了愛如重力一樣，是具普遍性的力量。

影評們對於故事突然轉向多愁善感而大惑不解。這是第一次、同時也是唯一一

↑｜永恆號太空船逼近巨大的奇異點「巨人」。諾蘭在銀幕上準確地以視覺呈現天文物理學家關於黑洞近距離樣貌的假說。

↓｜諾蘭的經典手法，困在四維超正方體的庫柏（馬修·麥康納）又回到電影的最開始，目睹年輕時的自己和墨菲（麥肯基·弗依）。

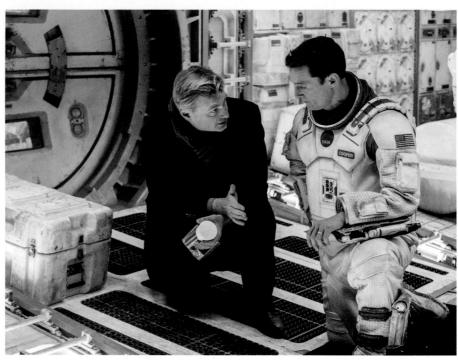

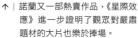

↑ | 諾蘭又一部熱賣作品,《星際效應》進一步證明了觀眾對嚴肅題材的大片也樂於捧場。

↗ | 諾蘭和麥康納在登陸艇漫遊者號的電影片場,這座實際比例打造的登陸艇,讓演員們(以及導演)盡可能接近實際太空旅行的感受。

次諾蘭的電影作品可能無法歸類為黑色電影的變體。在知識面上,觀看《星際效應》需要吸收的東西就已經夠多了 —— 重力奇異點、時間膨脹、四維超正方體,天啊。但是這些內容結合了如此豐富的人性鏡頭,其結果幾乎是壓倒性的。在後製階段,季默總共進行了四十五段的配樂,包括一段教堂風琴的哀歌。電影總長度兩小時又四十九分鐘。整體效果相當磅礴浩大。

「諾蘭最佳作品的粉絲們……應該會希望敘事更加嚴謹,因為生硬的科學、豐富的感情戲、還有極度的傻氣,在這部濃厚個人色彩的作品裡打成了一團,」[21]《觀察家報》的馬克·科莫德(Mark Kermode)嘆氣道。「它簡直是一個來自異次元的實體,對偉大主流電影做出深具說服力的仿作。」[22] 安德魯·歐希爾(Andrew O' Hehir)在《Salon》裡笑著說。

諾蘭回應,這才是真正的他 —— 一個樂觀主義者(只有在他的鏡子中所映照的世界裡,才能透過一個反烏托邦激發他最振奮人心的作品)。「我會擔心這、擔心那,但是我也很相信人們會一起來解決問題。」[23] 這不就是他每天在電影片場裡要面對的情況?隨著全球票房數字達到七億美元,有一件事很清楚了:觀眾們仍舊樂意充當他宏大計劃的參與者,不管他們是否真的參透他計畫的箇中三昧。此外,諾蘭這位益智謎題的出題者、這位看不見的外星高等存有,仍一再強調能否用智力破解他的電影並不重要。它只是一個「娛樂」,[24] 他在談話節目裡反覆如此宣告。重要的是**體驗**。

科學的虛構：
諾蘭如何把敘事錨定在真實的科學上

← | 熱力學領域 ——《TENET天能》裡頭，向前進的主人公（約翰·大衛·華盛頓〔John David Washington〕）與向後退的同一個演員、飾演的同一個角色互相搏鬥。

失憶症《記憶拼圖》

諾蘭的這部黑色電影，依據的是順行性失憶非常寫實的狀況——人在海馬迴損壞後無法形成新的記憶。雖然說從《意亂情迷》到《神鬼認證》（*The Bourne Identity*），全面的順行性失憶（完全沒有記憶）在電影裡是常見、可能不時被誇大的借喻，但逆行性失憶則屬罕見（浪漫喜劇《我的失憶女友》〔50 First Dates〕讓茱兒·芭莉摩〔Drew Barrymore〕一再忘記自己在戀愛中）。從神經心理學研究得到啟發的《記憶拼圖》，因其描述的準確性而受到特別的讚揚：「電影各個段落破散、近乎馬賽克拼貼的特質，也巧妙反映了這個症候群處於『永恆現在式』的特性」[1] 臨床神經心理學家薩里·巴克森戴爾（Sallie Baxendale）在《英國醫學期刊》中如此形容。

失眠症《針鋒相對》

《計程車司機》（*Taxi Driver*）和《鬥陣俱樂部》這類電影裡，通常用來表達精神上的解離。諾蘭的處理讓這個轉喻提升了層次；他著迷的是失眠帶來的**作用**。疲累不堪的腦會如何扭曲感知。簡單說，我們的眼睛如何欺騙我們，這是他在所有作品裡不斷呼應的問題。他閱讀了赫爾曼·馮·亥姆霍茲（Hermann von Helmholtz）的相關著作，當中的《生理光學論》主張，我們的眼睛並不足以真正感知世界。感知不過是我們試圖組合正在發生的事的一個嘗試。

電《頂尖對決》

除了諸多的幻術之外，《頂尖對決》也是關於物質進步的電影。換句話說，是科學。不過，它是以可能違反自然的魔術形式來呈現，其具體化身是大衛·鮑伊飾演的尼可拉·特斯拉，他在真實世界裡發展了一套電力供應的系統。有趣的是，兩種不同版本的移形換影魔術：一個靠電流啟動，另一個靠巧妙障眼法，也反映了諾蘭對於電影製作中，所謂的科技進步曖昧不明的態度；特別是CGI這套可疑的魔術。

潛意識《全面啟動》

諾蘭精心設計的盜匪電影或許不是要談人類潛意識，而是把它當成場景而已。不過整體架構的關鍵，是佛洛依德式的夢的解析。諾蘭關切的是人如何做夢。作家喬納·雷勒（Jonah Lehrer）發表在《連線》雜誌（*Wired*）的文章〈全面啟動的神經科學〉提到，科學家已經發現「當成人在觀看電影時，他們腦部顯示特殊的活動模式。」[2]

這個模式和睡覺時腦部的活動非常相似。

奇異點《星際效應》

純科學和敘事最直接明白的結合，出現在諾蘭這部太空之旅的作品。劇本一開始的概念，是利用蟲洞穿越宇宙以及黑洞扭曲時間的效應（奇異點），不過在天文物理學家基普·索恩的協助之下，諾蘭得以擴大到對於多維結構的研究。重要的是，這部電影沒有違背物理法則。事實上索恩還寫了一本相關書籍《星際效應》（*The Science of Interstellar*，中文版由漫遊者出版），用方程式來佐證這部電影。

焦慮《敦克爾克大行動》

諾蘭這部濃縮的戰爭片，既是對如何在可怕困境中存活的描述，也是對於怎樣把恐懼從銀幕傳遞給觀眾的研究。透過影像、音樂、聲音的結合，我們感到實實在在的緊張。諾蘭創造了一個潛意識的電影流程，我們彷彿被置身在電影之中。

熵《TENET天能》

本片並未嚴格遵守物理定律，不過諾蘭在索恩的協助下，設計了一套熱力學第二定律的假設性反轉。這個定律告訴我們，熵始終在增加——時間因此流動。秩序注定會走向混亂。你不可能把炒過的蛋恢復原狀。嚴格說來，這是或然率的問題。也就是說把炒過的蛋回復原狀，看起來極端得不像會發生的事，但並不是沒有可能性。由此可證：時間有可能翻轉。也因此，要把《TENET天能》反轉回來雖然非常不合理，但並不是不可能。

敦克爾克大行動

海灘上

在第十部作品裡，他打算把二次大戰在法國海灘搶救英國部隊的傳奇行動，轉化為終極脫逃電影。

講述故事的緣由，成了《敦克爾克大行動》宣傳的標準模式。二十五年前的九〇年代中期，諾蘭跟他後來的妻子兼電影製片艾瑪·湯瑪斯如何坐船渡過英吉利海峽、來到法國海岸。當時是五月，和「發電機行動」（Operation Dynamo）【19】同樣的月份。兩人還是二十來歲的孩子，也是缺乏經驗的水手。同船有個朋友對於帆船有一些認識，不過這趟無畏的冒險卻變成了惡夢的旅程。春天的天氣不如人意，在他們離港之後就轉為寒冷而惡劣。諾蘭估計，他們歷經十九個小時的煎熬，與險惡的海流搏鬥以維持航線。直到天黑之後，他們才抵達敦克爾克。「我高興得要命，我們總算到了」[1]一向冷靜自持的他難得露出了點破綻。

這個法國最北端海邊城鎮的名字響徹歷史——教科書都寫著，從漁船到巡洋艦等大小船隻組成的英國船隊，在最後一刻從敦克爾克的沙灘搶救了1940年的英國遠征軍。在這個過程中，軍事的災難被改寫成勇氣和智慧的勝利，在挫敗中重新點燃樂觀，激起了民族驕傲，讓他們最終贏得戰爭勝利。他們稱之為「敦克爾克精神」。

「敦克爾克是英國人從小聽到大的故事，就存在我們的骨子裡」諾蘭回想。「它是一場敗仗……但是這場敗仗裡有神奇的

事發生了。」[2]光數字就足以驚天動地。卅三萬八千人從十八公里長的海岸搶救出來，面對的是最惡劣的環境：泊位水深太淺、不同單位之間的爭執衝突、德軍的轟炸、水中看不見的U型潛艇，還有隨時間而逐漸縮小的防禦半徑。它彰顯集體式的英雄主義，人性中的勇氣。

諾蘭對歷史懂得已經夠多；在寄宿學校虛擲青春的歲月就把它背誦在心。不過短暫航程的艱苦經歷，讓他對現實中的撤退行動有更高一層的敬意。那些驚恐的士兵會是什麼感受？他們困在世界盡頭，砲彈在沙灘上如雨落下，為數不多的海軍船艦塞滿了傷兵，不確定感漸漸轉化成了絕望。那些駕著船冒險進入戰區的普通人，他們有什麼想法？「我們有工作要做」[3]馬克·勞倫斯（Mark Rylance）飾演堅定不移的道森先生，他駕駛的船就和諾蘭的船差不多大小。與敵軍交戰，試圖為他們多爭取時間的戰鬥機駕駛員們，他們當時又怎麼想？

「這為我後來想要說這個故事埋下了種子」[4]諾蘭如此認知——雖然當初他並沒有意識到。

構想從萌芽之後開始成長。經年東飄西蕩，為重量級的電影計畫耗費心神的同

→ 大兵的故事——名為「湯米」的菲昂·懷海德終於來到海灘，不過他的噩夢才要開始。

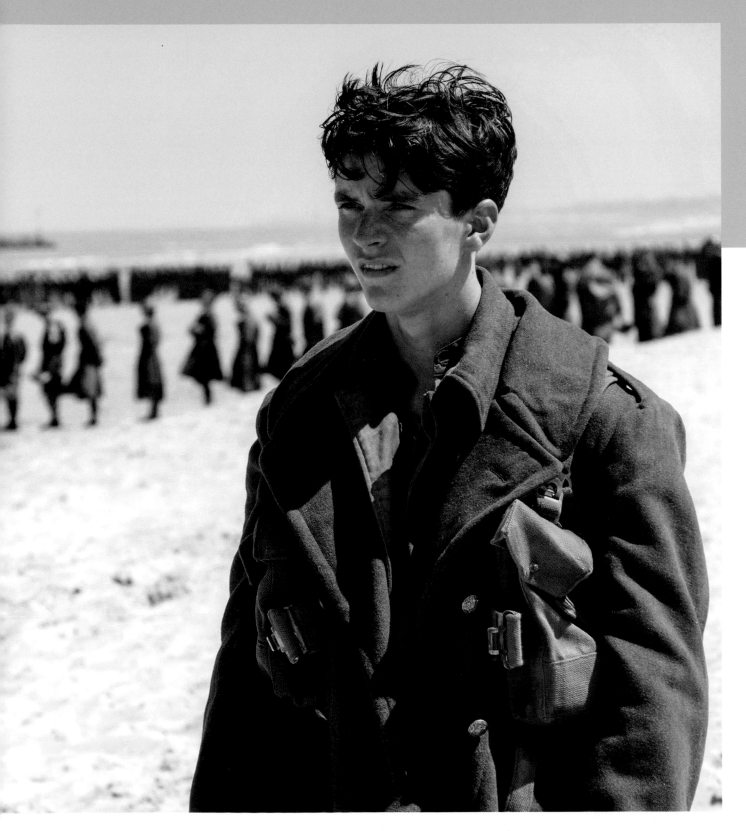

時，一部關於敦克爾克的電影也逐漸在想像中成形。計畫不時會得到一些新的刺激，比如參觀倫敦林蔭大道旁的邱吉爾博物館（Churchill's War Rooms），或是已和他結婚的湯瑪斯送給他約書亞·列文（Joshua Levine）的書《敦克爾克被遺忘的聲音》（Forgotten Voices from Dunkirk），書中清楚談到當時實況存在的矛盾。每個人對事件的經歷感受都完全不同。列文之後被聘為這部電影的顧問。

「我想做的是讓自己很害怕的事」[5]諾蘭承認，把已鑄成銅像的歷史當題材的確非常冒險。這是所謂的「聖域」。[6]他透過列文，找到了幾位仍在世的老兵，如今都已九十多歲。他們帶回了海水般鹹澀的回憶。有些士兵徒步走入浪潮之中——究竟是嘗試游泳回家，或純粹是放棄希望，實在難以分辨。不論如何，他們的屍體隨著海潮的變化又沖回了岸邊。而諾蘭並沒有因為這些叫人心痛的影像而退縮。

▶ 私密的史詩 ◀

在視覺上，諾蘭把焦點專注在兩道稱為the moles的水泥防波堤，它們有如纖細

的手指在港口兩側向海中延伸。東側的防波堤近一英哩長，上頭有木製的步道。這又是另一個令人吃不消的景象，而且，如此地英國口味：士兵們沿著這些步道排隊，期待擠上船之後的短暫旅程，一張臉孔轉向了天空，這時敵人的「斯圖卡」（Stuka）戰機再一次向下俯衝，機輪支架上的警報器作響。接下來士兵們如潮水般接連低身躲避，扶正鋼盔，恐懼如漣漪在群眾間散開。這一條不通向任何地方的步道，在生動活潑的傳奇故事底下，象徵著生死一線的緊迫感。

就和往常一樣，讓諾蘭驚訝和振奮的是，現代電影裡從沒有講過這個故事。在1958年有一部紮實而硬朗的經典《敦克爾克》（Dunkirk），由萊斯里·諾曼

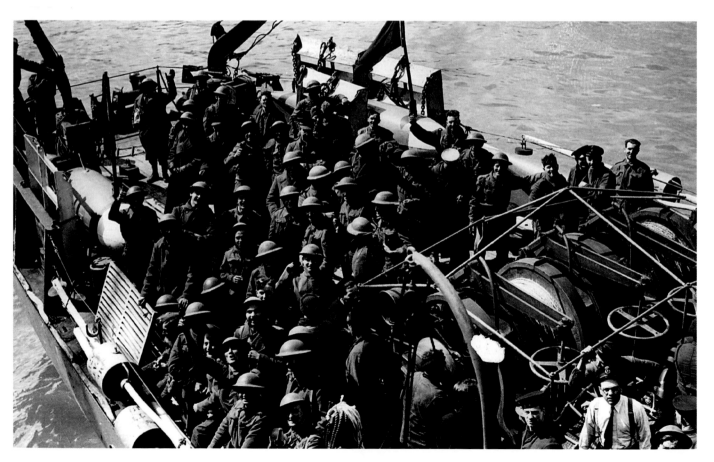

← | 探討敦克爾克的電影出奇地少。其中包括1958年萊斯里‧諾曼內容紮實的《敦克爾克》，還有喬‧萊特2007年的《贖罪》裡頭著名的跟拍段落。

（Leslie Norman）執導，約翰‧米爾斯（John Mills）和理查‧艾登堡（Richard Attenborough）等知名演員主演，把事件拍成了神話。在近期，竟然只有喬‧萊特（Joe Wright）的《贖罪》（*Atonement*）跟著詹姆斯‧麥艾維（James McAvoy）在海灘上十二分鐘驚人的、超現實的跟拍鏡頭。

「我真正期待的是熱情——你必須愛你所做的事，」諾蘭說。「要對一件別人已經做過的事熱血澎湃很不容易。」[7]

他經常思考自己如何觀看影片，分析自己對故事的反應。他對於邏輯是否鬆散，內心自有一套精密的蓋格計數器。[20]「如果內在的規則是一致的，」他想，「觀眾就願意相信。」[8]

回到八〇年代初期的芝加哥，諾蘭第一次看《法櫃奇兵》，他滿心樂意地投入史匹柏驚險刺激的世界。他的人生就此改變。不過有一段情節讓他特別難忘——當他看到印第安納瓊斯博士游向納粹的U型

潛艇，在它下沉之前進入艙門。對普通孩子而言，這只不過是英雄主角眾多冒險經歷中，又一個秀花招逞英雄的橋段。不過諾蘭卻一直想著，從船上到潛艇這段距離，要游泳過去、還要全身穿著濕漉漉的衣服從水中起身，這是多麼困難。他感覺到電影是如此努力想傳達這種喘不過氣的感受。在《敦克爾克大行動》，他想要拍出送人上船是如何讓人透支體力。

早餐時間，也通常是諾蘭夫妻討論未來計畫的場合，諾蘭告訴湯瑪斯，他已經準備好用他獨一無二的方式來講敦克爾克的故事。把歷史「諾蘭化」，換句話說，就是在形式上的又一次實驗。湯瑪斯開玩笑說，第一次讀她丈夫不尋常的劇本總是讓她神經緊張，需要手邊先擺好「很大一杯紅酒」。[9] 稍早的時候，諾蘭曾公開表達，考慮完全不用劇本來拍這部電影——所有的戲都用即興演出。湯瑪斯已預見後勤會出現的混亂場面，以及丟進海底的大把預

算，於是設法打消了他的念頭。《敦克爾克大行動》的劇本是薄薄的七十六頁，是你預期一億美元大製作，這類的電影劇本長度的一半。「我稱它是私密的史詩，」[10] 他說。他的企圖是讓觀眾沉浸在他所謂「具備人性規格，在視覺上強勢侵入的敘事」。[11]

▶ 緊張刺激的第三幕 ◀

在他典型的深奧玄妙手法下，這裡不會有將領們在作戰室地圖上推動模型小船隻，而是透過他所謂「陸、海、空三方」的主觀直接連結。[12] 回想一下《全面啟動》在夢境之間如何像音符在樂譜上跳躍，這是用最不傳統的方式所敘述的一個傳統故事。電影把同一個事件拆分成三個不同觀點，各自代表一個不同的元素。在陸地上，成千上萬焦急等待離開海灘的士兵中，重點放在一名叫湯米（菲昂‧懷海

……光數字就足以驚天動地。卅三萬八千人從十八公里長的海岸搶救出來，面對的是最惡劣的環境……它彰顯集體式的英雄主義，人性中的勇氣。

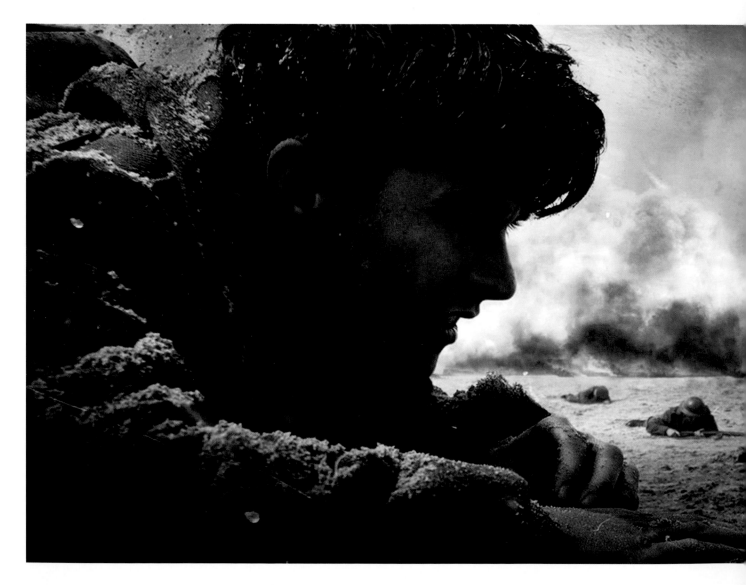

→ 空中觀點 —— 傑克·洛登駕駛
三架噴火戰鬥機的其中一部,
期待打敗德國軍機。

↓ 陸地觀點 —— 電影宣傳裡的菲
昂·懷海德,從海灘離開是他
的唯一驅力。

德〔Fionn Whitehead〕飾〕的士兵身上。在海上,著墨於一艘小型民用遊艇「月光石號」(Moonstone)(名字源自威爾基·柯林斯的同名推理小說),馬克·勞倫斯飾演的船長道森先生,勇敢加入了橫渡英倫海峽大小船隊的行列。至於在空中,我們追隨英勇作戰的法雷爾(老班底湯姆·哈迪飾演),他駕駛噴火式戰鬥機巧妙攔截德國空軍的猛烈火力。不過裡頭沒有背景故事,沒有解說:諾蘭要在當下創造對角色的同理心。最後一個元素則是火,當沉沒的驅逐艦漏出的油料,隨著被擊落的德國戰機墜海時點燃,將三個故事聚合在一起。

透過諾蘭慣用的巧妙手法,這三段的體驗,各自按照不同的拍子記號來彈奏。這裡,《記憶拼圖》和《全面啟動》裡玩弄的時序把戲,被應用在戰爭電影的大傳統裡。就實際的情況,陸上的故事是發生在一天之間,海中的旅程是三個小時,而空戰過程不超過十分鐘。導演的意圖是要把我們帶到強風吹襲的海灘、到海中、以及進入噴火式戰機的機艙裡。他說,「我希望讓觀眾們感覺在現場。」[13]

庫柏力克曾經告訴法國影評人米歇·西蒙(Michel Ciment),「電影是 —— 或者

應該是 —— 類似於音樂更勝於類似小說。它應該是一個情緒和感受的進展。至於主題、情感背後的東西,以及它的意義,都要擺在後面再說。」[14]

沒有一位導演像諾蘭這般把大師對話銘記於心。你在《頂尖對決》和《黑暗騎士》的配樂裡頭,可以聽到一個被稱為「謝帕德音」(Shepard tone)的音樂設計。簡單來說,是三個上升音階編織在一起,製造出一個單一的上升音調不斷往上升的印象。在《敦克爾克大行動》裡頭,他要用在電影的故事敘述裡。三股不斷上升的焦慮感交纏在一起,創造幾乎令人無法忍受的緊繃感。沒有一秒鐘可以讓我們輕鬆下來。恐懼從銀幕滲透到我們動彈不得的四肢。

當諾蘭向滿懷期待的華納兄弟公司推介《敦克爾克大行動》,他提到的是《地心引力》(Gravity)和《瘋狂麥斯:憤怒道》(Mad Max: Fury Road)這類具有衝勁的科幻驚悚片,以及《ID4星際終結者》(Independence Day)這類電影裡的「敦克爾克時刻」。[15] 他告訴他們,忘掉歷史劇的規格形式吧,想想整部電影都是在緊張刺激的第三幕的洪流中。他們都知道該相信他的想法,即使他是要冒險走出原本前衛

的酷風格。電影裡將不會有摩天高樓、沒有鐵灰色西裝、但是照樣會大紅大紫。他之前唯一的古裝歷史劇《頂尖對決》，裡頭有神奇的魔術師對決，和華麗魔術手法的拆解。現在，這是他執導生涯第一回，在電影框架外還有個客觀的史實。

「情況總是這樣，一個導演想在電影製片公司的體系裡工作，就必須找出一個繞過它工作的方法，」[16] 他笑著說，一如過去背反好萊塢的思維。諾蘭打算給的，是人們**不知道**他們想要的東西。

▶ 一種沉默，一種簡單 ◀

這部作品與先前的《星際效應》對比分明，兩者的差別不僅是電影類別而已。按照文化評論家達倫·穆尼的說法，這兩部

電影揭露了諾蘭分裂的國籍：凝望未來的《星際效應》是關於拯救人類任務的純粹美式故事；至於談歷史的《敦克爾克大行動》則是非常英式的神話，「單純的求生行動成了勝利的代替品。」[17]

湯米想方設法要離開海灘，這個有時近於鬧劇的任務，類似於巴斯特·基頓的存在式喜劇，是電影的一個主要動能。求生本身就是勇氣的一個形式。當他一而再、再而三困在下沉的船艦裡——包括一段攝影機固定在金屬牆壁上傾斜四十五度角拍攝的驚人場面，電影幾乎跳進了《全面啟動》噩夢的世界裡。如果你擺脫掉歷史的脈絡，剩下的就是災難電影的求生衝動。

不過諾蘭想尋找的是雙重的反應。除了內心情緒的反應之外，我們還必須去理解這是多麼難以置信的故事。以最近乎常規的方式，海灘的場景回到了老牌演員肯

→ | 菲昂·懷海德飾演奮不顧身的湯米，滿足了電影的中心主題——生存本身就是勇氣的一個形式

↑｜筋疲力竭──懷海德朝海灘衝刺。諾蘭向電影公司推介這部電影時，把它與《捍衛戰警》和《煞不住》這類動作驚悚電影相比。

尼斯·布萊納（Kenneth Branagh）飾演的撤軍行動指揮官波頓，我們感受到絕望的情緒撼動了整個指揮系統。但人們依舊堅忍不拔。

驚悚片的緊張感還結合了史詩片的光輝。他們混用了與《阿拉伯的勞倫斯》（Lawrence of Arabia）一模一樣的70mm格式，以及IMAX的大規格，影像的大小正好適合擷取戰機機艙或是進水船艙的細節。這是把觀眾徹底吞噬的影像規格。

在《敦克爾克大行動》從2015年底到2016年漫長而認真的籌備期間，諾蘭播放影片給他各部的主管和主要卡司觀看，給他們看他想拍出來的味道。這是一個值得玩味的組合：大衛·連有些缺陷但華麗的《雷恩的女兒》（Ryan's Daughter）（元素上的立即性）、希區考克的《海外特派員》（Foreign Correspondent）（飛機迫降海中

的場面）、《捍衛戰警》（Speed）、《煞不住》（Unstoppable）、《火戰車》、以及默片經典如《忍無可忍》（Intolerance）和《日出》（Sunrise）。「《敦克爾克大行動》需要那一種沉默，那一種簡單」[18] 他提到後面這兩部時說，不過它們也是關於傑出演技的電影。最後，他播放了亨利－喬治·克魯佐的《恐懼的代價》（The Wages of Fear），它或可說是電影史上緊張氣氛最偉大的演練，裡頭幾個放蕩不羈的大卡車駕駛，要運送硝酸甘油穿越險峻的山路。這部電影緊迫的威力來自於對細節的專注，連車子換檔的小地方都不放過。

他也聽取了史匹柏的建議，他的《搶救雷恩大兵》（Saving Private Ryan）為二次大戰的描述帶來新的真實感，諾蘭用原始的35釐米膠卷觀看之後，認定它對《敦克爾克大行動》而言，「它的強度不對。」[19]

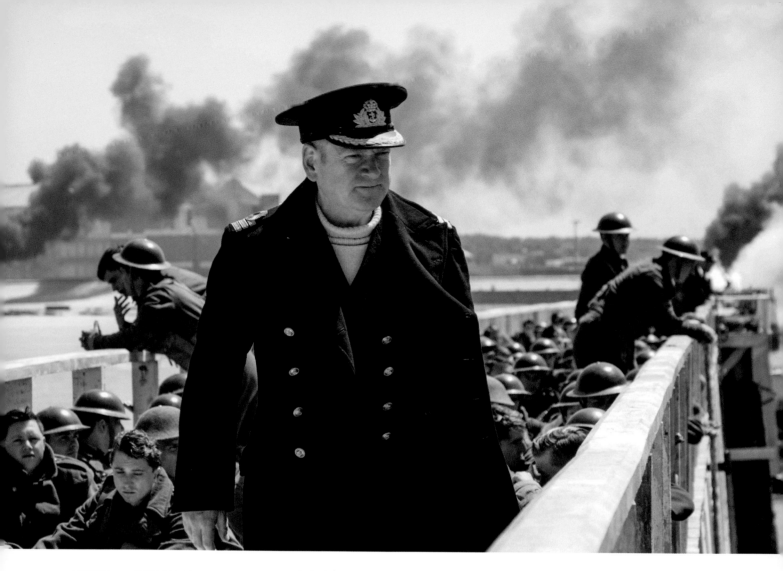

雖然我們會看到敵軍戰鬥機和轟炸機的輪廓；包括：令人生畏的斯圖卡、梅塞斯密特（Messerschmitt）、和亨克爾（Heinkel）轟炸機，但是我們沒看到過一個敵軍士兵。某種方面來說，他運作方式接近於朝著鏡頭拍打海水的《大白鯊》。

▶ CGI 做不到的事 ◀

在歷史的浪潮中，電影在 2016 年 5 月 14 日在敦克爾克開拍，在幾個星期之前，諾蘭和美術指導納森·克羅利步行了綿延十八公里的沙灘，電影和歷史在他們腦中翻騰。他們按照原本的準確規格重建了防波堤──它的地基仍在水下。諾蘭決定抗拒 CGI 的合成大軍，堅守傳統的方法。這是他一貫典型的矛盾──一個揚棄數位靈活性、採用類比的未來大師。《敦克爾克》必須對演員、劇組人員、和觀眾來說都真實。

他採用了亞倫·湯金斯（Alan Tomkins）的建議，這位龐德電影和《蝙蝠俠：開戰時刻》的資深美術指導，曾參與過理查·艾登堡 1977 年的《奪橋遺恨》（A Bridge Too Far），一部關於阿納姆戰役失利（市場花園行動）的史詩電影，在諾蘭看來說服力十

← | 用盡必要手段──士兵頂著敦
　　克爾克寒冷的風浪，要把傷兵
　　送上船。

↓ | 英國士兵在防波堤上遭到空
　　襲，一英哩的長堤提供了士兵
　　的登船點，但也讓他們暴露在
　　致命險境。

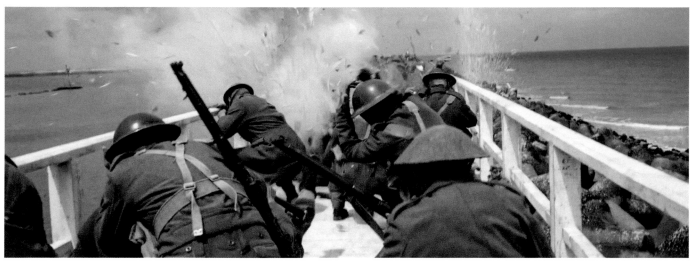

足。湯金斯跟他解釋他們在背景如何把士兵的輪廓畫在用錫箔紙包框的鏡子上，這讓它們在陽光下閃閃發光有異動的錯覺。諾蘭用的則是鋁。他們不只有士兵的紙板剪影，甚至還有整艘的船。

「電腦繪圖做不到的是幸運巧合，」他說。「它基本上就是動畫。沒有所謂意外。」[20] 你需要一點戲法逗弄眼睛──有些異常之處會帶來真實感。

天氣也是一樣，它的變化之快就和當年他傻傻地橫渡海峽時一樣，給他們帶來暴風、吹壞場景、把如肥皂泡沫的浪沖上了海灘。不過諾蘭仍繼續拍下去，直到現場已近乎不安全才停止。所有人都注意到它原始粗糙的元素──這都是士兵必須去面對的。有些時候他們幾乎都站不住。「繼續拍，」[21] 是他的口頭禪。拍入攝影機裡。此外，壞天氣在影片裡顯得好看。除了技術的嫻熟和掌控能力之外，諾蘭也會配合所處的環境。「現實就在那裡，在自然裡，說實話身為導演，這讓你可以自由使用你的眼睛、你的耳朵來吸收它，試著去捕捉它跟你說的是什麼。」[22] 他們後來又搬到荷蘭的於爾克（Urk）四個星期，在那裡拍攝了「月光石號」在外海，以及傑克・洛登（Jack Lowden）設法從沉沒的噴火式戰機機艙逃出的場景。受困，是全片反覆出現的主題。演員和劇組工作人員都划救生船來回比利時來鍛鍊腿力，而勞倫斯也經常在少數船員在場的情況下，實際操作船，上面有真的轟炸機從頭上飛過。諾蘭希望讓演員們「非常接近真實」。[23] 他換下正式服裝，穿著潛水衣站在浪頭上，攝影機則架在水中的平台上。

「穿梭船艦之間、重建防波堤、讓噴火式戰機飛行、把真的機艙裝入俄羅斯的老飛機裡、讓噴火式戰機真的飛入海中，這些好辛苦，」克羅利回想。「它是體能上的辛苦。我想這是我們做過最耗體力的電影。」[24]

←｜諾蘭（左起第三）拍攝小遊艇「月光石號」，它將航渡危險的英倫海峽。

↓｜自然環境下的電影拍製——敦克爾克海灘的天候情況讓一切變得真實。左起：諾蘭、哈利·史泰爾斯、阿奈林·巴納德（Aneurin Barnard）、和菲昂·懷海德。

↗ │ 類比拍攝手法──為了用攝影
機保存影像，諾蘭使用影像裁
切（cut-outs）取代數位特效。

↓ │ 奮鬥就是一切──攝影霍伊
特·馮·霍伊特瑪與諾蘭（沒
穿制服者）安排一個懷海德臥
倒尋找掩護的鏡頭。

他們從漢普夏的索倫特海峽利（Lee-on-Solent）飛行場飛向天際。可用的噴火戰鬥機是商借自美國的億萬富豪，並按照準確的規格和真正的飛機序號重新塗漆。實物效果團隊還使用了不同大小的模型，包括一架要彈射到海中、等比例大小的噴火戰鬥機。以湛藍天空為背景的空戰段落，令人刺激興奮但帶點危險，諾蘭知道他需要小心駕馭免得它太魔幻。這類「養眼的」[25] 畫面很可能無法提升緊張，反倒釋放了緊張。諾蘭想要「教導觀眾知道，空中纏鬥是多麼困難。」[26]

聽力敏銳的人會注意到，基地與空中的戰機通訊的聲音，是來自導演的幸運之星米高・肯恩：「提高警戒。敵機會從太陽方位出現。」[27]

最傳統形式的英雄主義出現在哈迪飾演的法雷爾，不斷執行敵機攔截任務，即便他的油料已至無法返航。這是向家族故事致敬的段落，諾蘭的祖父任職英國皇家空軍，在執行空襲任務中喪生。在拍攝過程中，劇組人員屏住呼吸，注視並歡呼迎接飛機到來，它的引擎關閉，在空中滑行之後完美降落在長條形的沙灘上。接下來是哈迪這位堅毅飛行員的強有力形象，將忠實伴隨的噴火戰鬥機點燃，注視著它被火舌吞噬，有如一場維京人的葬禮。

▶ 電影元素的總和 ◀

如前面幾部電影一樣，諾蘭雇用漢斯・季默同時擔任作曲、音效剪輯、以及特效。電影即音樂，音樂即電影。在《全面啟動》巨大咆哮聲，惡魔的鯨魚之歌，讓我們感官陷入混亂。在《敦克爾克大行動》，諾蘭要的是無情催促的時鐘滴答聲，季默

→｜湯姆・哈迪第三次參與諾蘭的電影演出，飾演英勇的噴火式戰機飛行員法雷爾。

→ | 馬克·勞倫斯飾演「月光石號」船長道森先生。三個中心主角各自代表不同世代：勞倫斯是退伍老兵、哈迪是作戰經驗豐富的飛行員、懷海德則是剛被徵召的新兵。

↓ | 噴火戰鬥機飛越月光石號上空，讓兩個時間線相會──電影在三個故事匯合在一起時達到高潮。

在配樂裡襯入了導演自己的碼表聲音，給予電影跳動的脈搏。

「如果有所謂的方法論演員，那我應該是方法論作曲家，」季默認為。「我走到（敦克爾克的）沙灘上。這聽來很瘋狂，但是我就在附近，去的時候就知道，拍戲那天是最陰暗、天氣最惡劣的一天。我抓了一把沙子放在罐子裡帶著走。」[28]

他的配樂，把折磨人的音符化成未曾訴說的頻率，有如纏繞在結構中的第四股辮子。接著，最後當船隊出現，布萊納為英國落下了眼淚，我們聽到取自艾爾加《謎語變奏曲》（Enigma Variations）裡激動的〈獵人〉（Nimrod），音符膨脹但振奮人心。這是我們最接近諾蘭多愁善感的時刻。「我沒真的跟漢斯這麼說，不過幾年前這音樂在我的父親葬禮中演奏過。我就是覺得它莫名叫人感動。」[29]

影評人終於喘口氣之後，給出了近乎狂喜的評論。「諾蘭之前電影的所有元素，在這裡都打磨到近乎完美，」[30]網誌《SlashFilm》的凱倫·韓（Karen Han）如是讚嘆。

《大西洋期刊》的克里斯多夫·歐爾（Christopher Orr）也沒有保留。「它有很經典的主題：榮譽、責任、戰爭的恐怖。

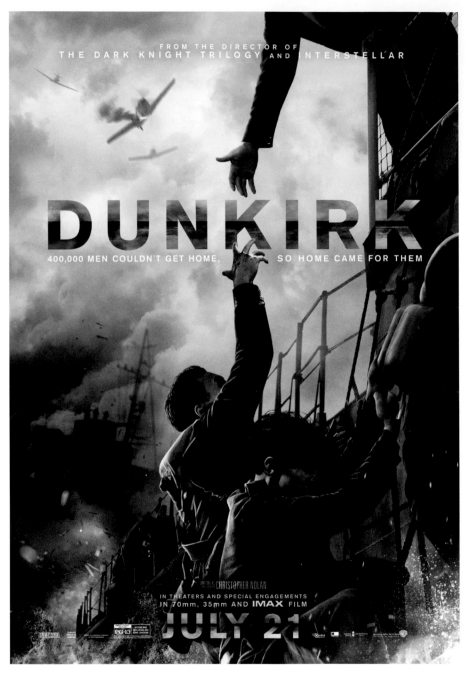

↑｜《敦克爾克大行動》再一次戰勝
了好萊塢既有的思維——一部
二戰的戰爭史詩成為熱賣大片。

但在此同時，它也是諾蘭自《記憶拼圖》之
後，最激進的一次實驗。而且，基於所有
這些理由，這是一部傑作。」[31]

　　有一些反對者，他們看到的只是一部
旋緊的發條機器，但是如果稱不上是部傑
作，《敦克爾克大行動》也是諾蘭電影美學
最可靠的一次表達。它結合了他早期電影
壓力鍋式的專注集中，以及《黑暗騎士》之
後鉅片的華麗大膽。同時它也提醒我們注
意到他的敘事也可以充滿情感。他很容易
引發技巧面的討論，也像個神祕主義者讓
人費解，但是當最終敘事結合在一起時，
如藥物作用般，激起許多人——如果不是
所有人——欣喜若狂的感受。在它的最核
心，這是關於生存下去的電影。這種解脫
感沛然莫之能禦。

　　不過此時的我們，已經準備好接受諾蘭
對時間的傑出掌控：同一事件的反覆運行，
不同時間線的交叉點，在《月光石號》上空
開火的三架噴火戰機，還有彈震症（shell-
shocked）的席尼・墨菲在創痛尚未發作前
安靜自持的樣子。然而，時間在無情地流
逝。我們朝向匯流處前進：月光石號從水
中救起可憐的湯米，法雷爾在空中擊落了最
後一架德軍飛機。彷彿好幾個小時下來，我
們才吐了第一口氣。或者要從我們注意到哈
利・史泰爾斯（Harry Styles）演一個配角
的時刻開始計時——有傳言說他來參加試
鏡時，諾蘭根本不知道他是「1世代」（One
Direction）樂團的一員。

　　然而，等待電影上映的過程裡，這位導
演仍充滿緊張。「你想要用盡可能最盛大的
方式呈現，」[32]他說。但是，這是個二次大戰
的故事——它能否成功傳達給四十歲以下的
觀眾？湯瑪斯比較有信心，她說這是「我們
在之前的電影裡所學一切的總和。」[33]

　　它的成功甚至要超過諾蘭最深處的期

↑ | 製片艾瑪・湯瑪斯和諾蘭一起展示 2018 年美國導演工會劇情片最佳導演的提名獎章。

望。重要的是,《敦克爾克大行動》既是歷史劇,也是賣座大片。全球總票房五億兩千七百萬美元(包括在英國,跨越世代了解這段歷史的地方,他創下了自己電影的票房紀錄),鞏固了他作品考驗腦力、票房點石成金的個人招牌。隨後而來的是奧斯卡的提名,入圍了八項大獎包括最佳影片、最佳導演、以及最佳攝影,儘管最後《敦克爾克大行動》敗給了吉勒摩・戴托羅(Guillermo del Toro)的浪漫怪物電影《水底情深》(The Shape of Water)。雖然是透過二次世界大戰這樣的稜鏡,諾蘭仍舊被認定過於冷僻、也過於複雜。

這無法阻止他的(半個)家鄉所謂「脫歐派」(Brexit)陣營的人,基於國族主義狂熱,意圖納編這部電影,儘管他完全無意被捲入。他向記者保證,他電影全部的重點就是展示「敦克爾克精神」這個象徵底下,迫切而絕望的真實面。

「敦克爾克一直是對人們的墨跡測驗(Rorschach test),不過我認為,今天我們對於愛國主義和國族主義之間的混淆,是極為棘手的問題。我相信大家並不希望任何政黨派系獨佔了愛國主義,或是獨佔了敦克爾克。」[34]

生存也可能是件複雜的事。

末日想像

天能、奧本海默

在第十一部作品中，他拍出一部時間可以雙向流動的間諜驚悚片，不過這一回，他是否對認真不懈的觀眾們要求過頭了？至於第十二個作品，他將告訴我們，駕馭了毀滅世界力量的「原子彈之父」，奧本海默的真實故事。

《TENET天能》上映時，時間彷彿停止。全球都逃不出疫情的手掌心，社會被封鎖。辦公室、酒吧、餐廳、商店、機場、還有電影院都是熄燈空蕩。生活彷如諾蘭電影的情節，充滿謎團和末世感。最後，2020年夏天帶來了暫時的喘息。時間短暫恢復行進，一小段的空窗期讓華納兄弟公司得以在三度請求之後，上映了諾蘭的最新作品。它是拯救電影院的驚悚片彌賽亞，抑或是折騰糾纏我們的惡魔，這取決於你自己的觀感。《TENET天能》的正反評價依舊尖銳對立：這是一部符合時代陰鬱氣氛的電影；或者，是另一個有待克服、叫人筋疲力竭的挑戰。

簡單說，《TENET天能》實在複雜得令人髮指。這部在時間裡來回穿梭的諜報電影，宏大而令人生畏，劇情本身的概念被延展到了極致。一個找不到鎖的謎盒，晦澀程度叫人窒息。個別場景段落是如此繁複巧妙，可能要看個幾百遍才能破解其中奧妙。我們只能相信，一切都在諾蘭掌握之中。確實我們信了。不過即便是影評人的接受方式也是朝兩個方向流動——支持和反對。這是部傑作，還是導演混亂失控的過度耽溺。

「《TENET天能》證明導演走不出他自己的路。」[1] 是《電影狂熱》（*Film Frenzy*）焦躁不滿的評論。《紐約客》則以嘲笑口氣說，「把它當成《不可能（破解的）任務》（*Mission: Indecipherable*）好了。」[2] 支持它的陣營裡有《衛報》的彼得‧布蘭肖，他從時間之舞見到天才。「……《TENET天能》荒謬不合情理，隸屬於約翰‧鮑曼（John Boorman）的《步步驚魂》（*Point Blank*）、甚至是安東尼奧尼（Michelangelo Antonioni）的《無限春光在險峰》（*Zabriskie Point*）的荒謬傳統，它是板著臉孔的俏皮話、一道腦筋急轉彎、用一本正經說的無稽之談，但是又像打了類固醇一樣充滿活力和想像。」[3] 然而，它是票房賣座的藝術電影嗎？

以諾蘭的標準而言，票房表現平平。全球三億六千三百萬美元的票房，相較他兩億美元的預算，算是他第一次在商業上的挫敗（要考慮到電影鋪天蓋地的宣傳行銷）。當然也要考量到觀眾們對於是否要重回電影院仍有點膽戰心驚，以及華納兄弟公司讓人質疑的一點堅持，讓電影在美國

→ 適合的面具——約翰‧大衛‧華盛頓飾演《TENET天能》裡沒有名字的主角，他戴著呼吸器代表他逆行於時間之流。

採取同步HBO串流頻道上映。諾蘭因此被激怒。「電影產業裡的某一群最大咖導演和最重要的電影明星，在入睡之前還以為自己是在最大的片場工作，一醒來卻發現他們是為最爛的串流服務工作。」4

　　不過彼一時也……如今此一時也。諾蘭的所有電影死後皆有來世。它們如夢般盤桓不去，故事在我們的無意識中啟動。諾蘭一再提到自己的「向度思維」（dimensional thinking）5──每一部電影都有它銀幕之外的生命。或許，對《TENET天能》，我們需要的是時間。

▶ 自我指涉的電影 ◀

　　它是從概念開始出發。原本只是個影像。從牆壁上彈回槍膛裡的子彈，就如他們在《記憶拼圖》開場時做過的。回想一下諾蘭在布盧姆斯伯里劇院底下的剪輯桌找到的東西，他讓一捲又一捲的影片前進後退播放。其實還有更早的記憶：十六歲的時候，他和家人在巴黎，要加強自己的法文，他看到父親正在剪輯一個紀錄片。諾蘭看著他為影片加入配音，不管影片是前進或倒退播放，影像在他腦中都如針尖般鮮明。

讓故事實際上可以在時間上前後轉動；不是透過倒敘這類的傳統架構，而是一個虛構的現實，這種可能性終於在2014年成形。他說這是當「概念達成了平衡」。[6] 他有一大堆裝滿筆記的文件夾、一大疊手繪的圖表、時間的箭頭在圖中移動。這時候，他決定把他科幻的直覺想像，包裝在酷炫的諜報電影裡。「諜報片充滿各種祕密，非常適合回溯式風險（retroactive danger）【21】的題材」[7] 他說，腦中想的是一場過去和未來之間的冷戰。

電影片名這次早早就出爐。「這個迴文是我們的起跳點」[8] 諾蘭說。他要拍的這部電影是正著讀、倒著讀都一樣，源自於龐貝廢墟所發現的薩托方塊（Sator square），這個拉丁文藝品上的五個字不管你如何旋轉還是都一樣。這五個字 —— SATOR、AREPO、TENET、OPERA、和ROTAS —— 在電影裡全部用上了。不只如此，tenet 從字意上而言，是特別指被一個團體或職業視為真的原則或信條。換言之，這是談信念的一部電影。「我們被囚禁在我們對時間進程的看法裡」他解釋。「客觀現實就是信仰的一躍。」[9]

時間跳躍到2018年，諾蘭和藝術家攝影師塔希妲·迪恩（Tacita Dean）出席在孟買關於電影未來的研討會。當她談到攝影機是「有史以來第一部」[10] 可以實際**看見**時間的機器，諾蘭被這句話打動了。這為他的新電影如何運作開啟了視覺上的認知。「你必須體驗它，才能夠正確理解它」他說。「它涉及到電影的本質。」[11] 和他進行《黑暗騎士》電影時一樣，諾蘭在劇本還未完成前就先把美術指導納森·克羅利拉了進來。他還沒想出最後一幕如何解決，幾個月來一直被困在裡面；在把《TENET天能》的世界視覺化的過程裡，這個結終於解開了。

我們必須看到時間。

「比起其他電影，這部片用看的要比用讀的容易許多 —— 坦白說也更有趣」[12] 製片艾瑪·湯瑪斯在看完劇本之後如此強調。喬納·諾蘭宣告這是他哥哥目前為止的最巔峰之作 —— 它是一部關於諾蘭電影的諾蘭電影（a Nolan film about Nolan films）。換句話說，探索《TENET天能》的迷宮，最好的辦法是藉助諾蘭過去的作品目錄。他的第一助理導演尼羅·歐特羅（Nilo Otero）在認真費力地看完劇本之後開玩笑說，「它像《全面啟動》，但複雜一點。」[13]

甚至比他千層糕般的夢還要複雜，從《TENET天能》有如莫比烏斯環（Möbius strip）般不可理解，你可以感受到《記憶拼圖》的拉扯。背景故事存在於未來，而且僅有暗示而非清楚的說明。

正如諾蘭在各式談話節目裡，用一貫謹慎禮貌口吻反覆強調的，《TENET天能》並不是穿越時間的電影。我們跟隨的一直是「同樣的時間線」[14] 他懇請露著僵硬笑容的純真主持人理解。劇中的主角，我們只知其名為「主角」（Protagonist）（約翰·大衛·華盛頓飾），只不過是在時間的兩個方向移動。他從不曾穿越時間，他只是改

變方向。最重要的概念是理論上的熵反轉（準確地說就是熱力學第二運動定律，能量永遠是朝向混亂、而非秩序——也就是「反諾蘭」的方向移動），這也讓時間相較於其他沒有反轉的事物（也就是世界的其他部分）而言，出現了反轉。打破的罐子恢復原狀。子彈彈回了槍膛。此外每一次的反轉也暗示了多重現實的可能性……

▶ 諜報電影類型 ◀

等一下，等一下。讓我們重新來過。用電影術語來說是什麼情況？好吧，我們跟著「主角」的行動，他可能是一個美國中情局的臥底密探，正試圖阻止在烏克蘭歌劇院的一場恐怖攻擊。然而，這整起爆炸案只是一個煙幕彈，真正目的是招募他加入名為「天能」的祕密組織，其目的是為了阻止由未來所發動的末世攻擊。一個瀟灑帥氣，自稱尼爾（羅伯·派汀森〔Robert Pattinson〕）的英國特務現身相助，他擁有物理碩士學歷和前面所提時間力學的驚人知識，「主角」將循著反轉的遺留線索，找到極度令人厭惡的俄羅斯軍火商薩托（肯尼斯·布萊納），並以他離異的妻子，柔弱的英國美女凱特（伊莉莎白·戴比基〔Elizabeth Debicki〕）做為切入點。

一路下來，善與惡、現在和未來的力量，將利用連串的「迴轉門」[15]——猶如巨大發條齒輪的鋼製旋轉門，讓人反轉從**另一個方向**回到最近的場景中。有兩次，「主

→｜跨時的犯罪現場——尼爾（羅伯·派汀森）和「主角」（約翰·大衛·華盛頓）檢視尚未發生的槍擊案案發後現場。

↓｜「超」特種部隊——「主角」（華盛頓）和尼爾（派汀森）成為新一代的間諜，他們跨越的不是東西方的壁壘，而是過去和未來的邊界。

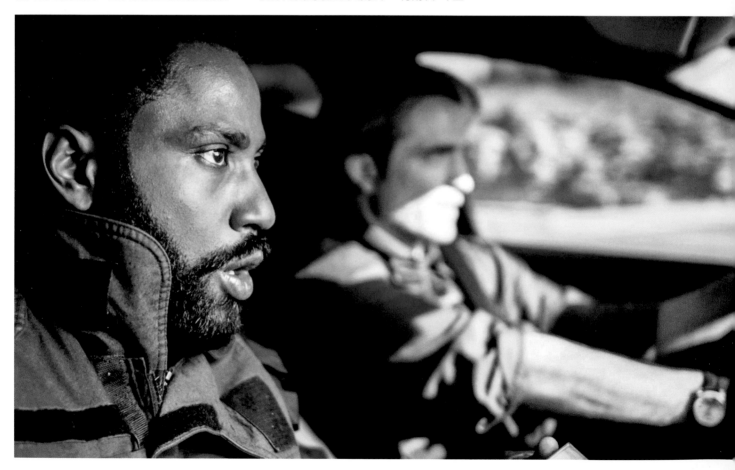

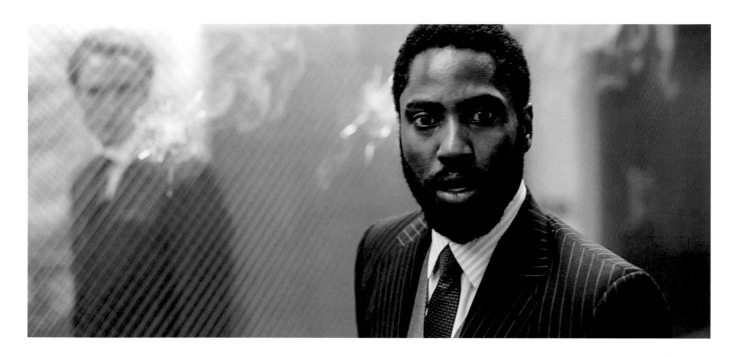

角」反轉的自己和沒有反轉的自己在對打。如諾蘭所說，讓觀眾「融入這玩笑裡」[16] 非常重要。它必須是個完整的經驗，不過整個時間序就像活生生的艾雪畫作，不斷出現髮夾彎，見到稍早前的場景迎面而來。同樣的汽車追逐，在同一條高速路上進行了兩次，倒下的大樓又重新立起，爆炸的漫天煙硝消失於空無。「你的頭開始痛了嗎？」[17] 尼爾笑著問主角。還不到一半。

華納公司眼也不眨就給電影開了綠燈，因為這部燒腦的驚悚片有著《全面啟動》類似特徵而大受鼓舞──雖然夢換成了時間，劫盜片變成了諜報片，但是西裝照樣俐落，動作也衝勁十足。

如果說《TENET 天能》是他目前所有作品登頂的極點，它同時也是他電影的影像來源的總結：史坦利·庫柏力克、雷利·史考特、波赫士、黑色電影迷宮般的懸疑劇。由於這是諾蘭第一次涉入諜報電影類型，自然少不了龐德電影的借喻：配備裝置、異國情調、大言不慚的反派、還

有在英國紳士俱樂部的堡壘裡，散發類似 M 氣息的米高·肯恩。不過它的氣氛比較類似約翰·勒卡雷（John le Carré）的寫實小說，故事情節不斷向外衍伸（攝影指導霍伊特·馮·霍伊特瑪，曾經參與2011年改編自他的小說的《諜影行動》〔Tinker Tailor Soldier Spy〕）。「弗列茲·朗可能是對我電影理念最重要的電影人」[18] 諾蘭說，而這位奧地利作者導演靠著1928年的默片史詩《間諜》（Spies），幾乎隻手建立起了諜報電影類型，劇中的國際間諜集團佈署科技的威脅，讓世界被困在幾何圖像之中。

這裡也有地緣政治帶來的靈感，真實世界的事件激發了諾蘭的興趣，留存成為日後素材。他讀過自由港（Freeports）的新聞，機場的腹地裡安檢超級嚴密的倉庫，專供億萬富豪們存放貴重物品，躲避稅務人員的熊熊目光。一場在奧斯陸機場的假劫案（在洛杉磯國際機場拍攝），以一架全尺寸的747飛機（從加州維克多維爾的飛機

墳場搶救出來的廢棄飛機殼）衝入倉庫，在跑道上散落金條，有如庫柏力克《殺手》裡飛舞的紙鈔，第一部的旋轉門將在此登場。另外，他也研究了散落在舊蘇聯的祕密城市、被遺棄的核子試驗地點，構想史托斯克12市（Stalsk-12）這個被輻射污染的城市廢墟裡，薩托在碎屑腐土中生活，挖掘自未來遞送的貨品。

▶ 非主流選角 ◀

諾蘭也想反轉選角的概念──翻轉一般的期待。在選擇「主角」的人選時，他沒有找尋一線的明星，像是過去的李奧納多·狄卡皮歐和馬修·麥康諾，反倒中意相對較不知名的華盛頓（丹佐·華盛頓的兒子），他在史派克·李（Spike Lee）的驚悚喜劇《黑色黨徒》（BlacKkKlansman）裡有亮眼表現。諾蘭在坎城時，史派克·李曾親自邀請他觀看這部電影。他當時參

與《2001：太空漫遊》五十週年的重映，並擔任引言人，進一步證明他對電影史的慷慨挹注和受庫柏力克影響的程度。「光是他的個人魅力，就吸引了我的目光，」[19] 他回想。華盛頓展現酷勁、性感、謎樣，但不至於憤世嫉俗。「主角」在諾蘭創造的主要角色當中，有著最直截了當的英雄氣質和開放的情緒表現。曾經考慮朝職業美式足球員發展的華盛頓，對於戲中體能的要求也感到吃驚。即使有前美國海軍海豹特戰隊員（SEAL）協助訓練，過程仍舊是相當辛苦。在拍攝進入第六天時，他因為精疲力盡而垮下，諾蘭電影的嚴苛現實不難想見。你可以說「主角」幾乎算是個義警，工作範圍在法律管轄之外，而且往往隱藏在面具底下。我們被告知他的任務超越了國家利益。這讓他和蝙蝠俠有點相像，但是他沒有雙重身分，幾乎可說沒有身分。他是一塊空白的板子。他甚至沒有名字，更別說背景故事（主要也是因為他的背景是放在他的未來），非常類似塞吉歐‧李昂尼（Sergio Leone）《鏢客三部曲》（Dollars Trilogy）裡的「無名客」。也有點像六〇年代英國間諜影集《密諜》（The Prisoner）（帶有一點科幻色彩）裡頭，派屈克‧麥古恩（Patrick McGoohan）所飾演的，充滿苦惱、只以編號知名的英雄主角。弗列茲‧朗的《間諜》裡，主角也只有代號「326號」。

「主角」必須在不安的無知狀態下經歷整段故事，邊走邊學，堅定相信自己是站在善的一方。諾蘭說，這其中「有股強烈的吸引力讓他躍身進入故事中，被告知要專注在此時此刻。」[20] 我們觀眾就和「主角」一樣，只能盡可能準備，邊走邊學。

有著金色瀏海、清澈的口音、以及能力強大的氣質，尼爾這個角色是根據某種

訓練精良、長年漂泊海外的英國使館武官形象所打造。諾蘭的岳父就是這類型的職業外交官，艾瑪‧湯瑪斯一眼就能分辨出這類型的人。剛剛擺脫《暮光之城》（Twilight）膚淺明星光環的帕汀森，樂於嘗試非主流的獨立電影和跳脫傳統手法的類型片。諾蘭看到他在《黑洞迷情》（High Life）、《燈塔》（The Lighthouse）、以及劫盜驚悚片《失速夜狂奔》（Good Time）的亮眼表現。他們在他的辦公室見面並且聊了三個小時，帕汀森離開時仍不知道電影是長什麼樣子，但還是得到了這個角色。

比起「主角」，活力充沛、目標明確的尼爾與諾蘭更相像，帶著點壞壞的魅力（他像《跟蹤》裡頭優雅版的柯柏）。我們依賴帕汀森來緩和氣氛，隨著電影的進展，兩個英雄之間的情誼（和即將到來的悲劇）成了故事的核心。尼爾說，這是一段「美好友誼」[21] 的結束和開始，他引用了《北非諜影》（Casablanca）的台詞。

諾蘭過去就喜歡布萊納在 1995 年電影版奧賽羅《狂殺情焰》（Othello）的經典反派角色伊阿古，也樂於反轉這個演員在《敦克爾克大行動》的高貴氣息。薩托是個缺少靈魂、徹底的野獸，不過他也沒有像小丑對恐怖的狂熱。

▶ 混凝土之歌 ◀

拍攝過程足以打擊諾蘭三度空間思考的能力，儘管他聲稱「挫折」[22] 讓他感到興奮。它必須如外科手術般精準。一個小部位出錯，整個建構就要坍塌。他雇用了一位預視技術人員（他要負責的是預先做好場景視覺化的電腦動畫）站在片場裡，檢查所有東西在多維度的連貫性。

他們從 2019 年 5 月 22 日起進行六個月的拍攝，刻意選擇在柏本克的戶外片場，從華盛頓與他反轉／非反轉的自我，在奧斯陸自由港徒手打鬥的戲開始拍攝。這是一道歷時五天，陡直但必要的學習曲線，讓他們構想出對打的動作可以「如迴文般的正確」（palindromically correct），如諾蘭形容。[23] 友善的物理學家基普‧索恩提供了科學建議：氣流的方向對反轉的角色會不一樣，所以他們需要帶呼吸器；還有，複製的主角一定是從旋轉門的相反方向出現。這個段落讓他們了解如何做另類思考，同時拍攝工作也從愛沙尼亞、義大利、英國、丹麥、和印度，最後又回到了加州。

除了在孟買喧鬧的街頭上下顛倒的高空彈跳、以及那不勒斯海岸邊高速的雙

← | 倒轉的選角──肯尼斯‧布萊納背反了角色類型，飾演電影邪惡的大反派薩托。

→ | 伊莉莎白‧戴比基飾演凱特，這位與薩托感情失和的妻子在事件中扮演關鍵角色──但並非預期中的浪漫愛情戲女主角。

↑ | 另一個電影傳統的反轉，尼爾（羅伯‧帕汀森）和「主角」（約翰‧大衛‧華盛頓）發展的友誼，構成這部電影情感的核心。

體船和豪華遊艇之外，《TENET天能》一點也不像龐德的電影。我們一開始就震懾於烏克蘭歌劇院的恐怖攻擊行動（電影的序曲！）。在愛沙尼亞的塔林市政廳（Linnahall）拍攝，這棟蘇聯時代的殘餘物有如降落的幽浮，整段戲是混凝土之歌。還要注意「主角」在一棟類似火車站的建物裡受到刑求（被自己陣營的人──這是反轉的刑求），他兩側的火車象徵性地朝著相反方向前進。

　　整部電影有一股凝重的粗獷主義。灰色系近乎成了單一的色調，彷彿未來的反烏托邦血液逆流回現在。高譚跟它相比之下猶如花都巴黎。當「主角」為即將到來的任務做準備時，他和布魯斯‧韋恩一樣選擇與世隔絕，住在波羅的海的一處風電渦輪機裡。

　　電影最大膽的扭曲出現在中段，「主角」重回到飛車追逐現場，挽救被逆轉的子彈射傷的凱特。自然而然，它牽涉到一部十八輪鉸接式卡車、一部十輪軍用清障車、以及一部專門為這個場合打造的鉤梯式消防車。有沒有注意到，這是包括《黑暗騎士》三部曲在內，所有諾蘭電影裡動作場面最多的一部？他們在愛沙尼亞三公里長的多線道高速公路上拍了三個星期，逐一揣摩每個特技、每一處轉彎、向前走倒退

← │ 獨一無二的飛車追逐──核心
的動作戲碼成了影片時間概念
的象徵，汽車從兩個方向呼嘯
而來。

走，在這裡熱氣變冰冷，油從地面往上滴回去，還有輪胎朝相反的方向旋轉。

在結尾部份，天能的陣營列陣對抗薩托要釋出人類演算法的計畫，他們又回到了南加州，拍攝在遼闊的史托斯克12號城市令人困惑的戰鬥，其中涉及了一場時間的鉗形攻勢。場景從都市換成了沙漠，在逆反的狂潮中，士兵們分派成紅、藍兩個部隊進行雙向的攻擊──顏色的符碼貫穿在全劇中：紅色是前進，藍色是倒轉。兩個部隊相隔十分鐘（ten minutes）展開行動，給電影的片名又多添了一層意義。這是把各種瘋狂、反轉的構想丟進電影裡的好機會；儘管其中許多令人難以消化。而這一切都在克切拉谷（Coachella Valley）的廢棄礦場實現。飾演藍軍指揮官的菲歐娜·杜瑞夫（Fiona Dourif）苦笑著形容，這是「倒著打的漆彈」。[24] 在這九十六天令人頭暈目眩的拍片過程中有一條不變的規則，沒有一段影片可以倒著拍。

▶「果」先於「因」◀

「別想去理解它。要感受它。」[25] 克蕾曼絲·波西（Clémence Poésy）飾演的科學家芭芭拉（龐德電影裡的Q，再加點分子物理學）在稍早之前，面無表情地對著滿心好奇的「主角」解釋。「果」會出現在「因」之前──要從反方向思考。這也是代替諾蘭向觀眾提供的狡猾說明。要抗拒把事情搞清楚的念頭。做出信仰的一躍。這是他所做每件事宣稱的說法。他想要引發情緒的反應，更勝於智力的考驗。在《記憶拼圖》裡，是雷納要復仇的原始需求驅動了電影，就如這裡「主角」本能是要去拯救世界。他強調，這部電影是為了電影院而拍，不是為了用DVD（或者串流）定格來觀看。

不過這絕對無法讓「諾蘭學家們」滿足，他們顯然認定這是他們的終極挑戰。諾蘭方法論持續不斷引發的矛盾到了《TENET天能》幾乎演變成一場危機。我們如何能隨波逐流，當電影如地心引力一般，要拉引我們去破解它的謎題？

於是，我們必須從頭再解釋一次故事情節。或者說，試著解釋看看。這一次放大電影鏡頭來設想大圖像。在不久的未來，有位女科學家發明了反轉熵的演算法讓時間能倒流。但是它有引發大災難的可能性。就像奧本海默（J. Robert Oppenheimer）之於原子彈，她對自己帶給世界的禮物深感遺憾。她以具體形式建造這套演算法之後，把它拆解成幾個部分分散傳回過去，之後便自殺讓這套知識就此失傳。到了**更遠的**未來，在面臨環境崩壞的世界裡（如熱浪般正從遠方襲來的幾個政治主題：科學的傲慢、核能的詛咒、環境的巨變），看不見的反派角色指示薩托取回演算法失落的零件、並摧毀現代的人類。就此開啟了許多「祖父悖論」（the Grandfather Paradox）的臆想，包括諾蘭本人都只匆匆掠過。

在此同時，在未來的某處「天能」這個祕密組織發起了他們要拯救現在的計畫。我們將得知，尼爾是由「主角」自未來派遣來協助「主角」（有個理論說，他是長大之後的麥西米連，凱特和薩托所生的兒子）。從他背包的紅色標籤，我們得知他是在歌劇院裡頭協助「主角」的神祕士兵。此外，「主角」不只徵召了尼爾，他實際上還徵召了他自己。他掌控了一切──他是自己故事的幕後主腦。可以說，「主角」也是導演。

在慶祝《TENET天能》殺青的派對上，派汀森給諾蘭送上了一個禮物：奧本海默隨著二次大戰進行所發表過的演說選集，在裡頭他表達了對原子能逐漸興起的疑慮。「讀起來毛骨悚然，」諾蘭說，「因為他們糾結的是被他們所釋放的東西。釋出來的東西要怎麼控制？」[26]

← | 影星約翰・大衛・華盛頓，他飾演的主角決心**隨時**留在行動的核心。

← | 《TENET天能》的眾多目標之一，是探索動作場面的常規，有多少是取決我們對時間的概念。U型反轉的概念如今有了全新的意義⋯⋯

↓ | ⋯⋯一如傳統「冷靜撤離爆炸後現場」的經典畫面，這裡出現的，是不慌不忙反轉時間的薩托（肯尼斯・布萊納）。

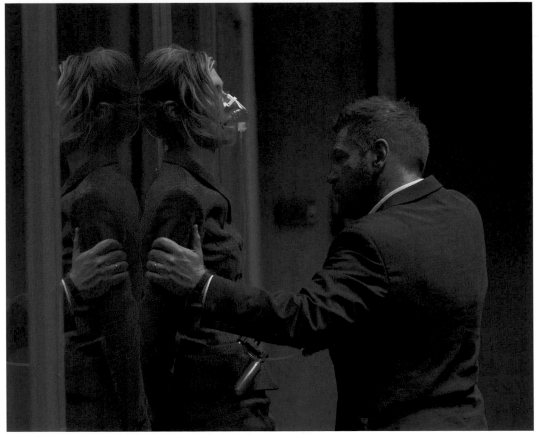

↑ | 在近乎單色調的都市場景，諾蘭玩起了色彩教學遊戲。紅色標示順著時間前進，藍色則是代表逆行。

← | 子彈時間──薩托（肯尼斯·布萊納）對凱特（伊莉莎白·戴比基）開槍，給她留下反轉的傷口。

▶ 現代普羅米修斯 ◀

　　這本選集是已在進行中的連鎖效應的一部分。在2021年10月8日，諾蘭宣布他要編、導一部改編自普立茲獎傳記作品，凱伊·博德（Kai Bird）和馬丁·舒爾文（Martin J. Sherwin）合著的《美國普羅米修斯：奧本海默的榮耀與悲劇》（*American Prometheus: The Triumph and Tragedy of J. Robert Oppenheimer*）。片名就叫《奧本海默》（*Oppenheimer*），這部傳記電影直擊人類掌握原子的浮士德交易核心。「如今我成了死神，成了世界的毀滅者」[27]據稱這是奧本海默說的——在目睹他研究計畫的第一步成果，蕈狀雲從沙漠中升起時，引自印度經典《薄伽梵歌》（*Bhagavad Gita*）的話。諾蘭反思自己成長在後核子的時代。從1944年5月的那一天起，滅絕的陰影始終籠罩在所有人的頭上。

　　聰明、敢言、神經緊繃，他的密教氣息和閱讀梵文的偏好，與科學的純粹性相牴觸，奧本海默是古怪而難以捉摸的對象。傳記作家湯姆·邵恩把他和諾蘭相提並論。兩人都是身材修長、能言善道、有貴族氣息、帶了點距離感。他們同樣既是技術人員、也是薩滿巫師。奧本海默已影響了《TENET天能》的末世思想。片中有個直接的引用。「你熟悉曼哈坦計畫嗎？」[28]天能組織的長老普莉雅·辛格（Priya Singh）（蒂普·卡柏迪亞〔Dimple Kapadia〕飾）詢問「主角」。這個代號是二戰期間，在美國新墨西哥州羅薩拉莫斯的沙漠地區的原子彈祕密發展計畫，它帶來的結果，用譬喻的說法，在政治上、科學上、及人的方面，都把世界推向了新的時間線。在1945年的8月6日和9日，炸彈落

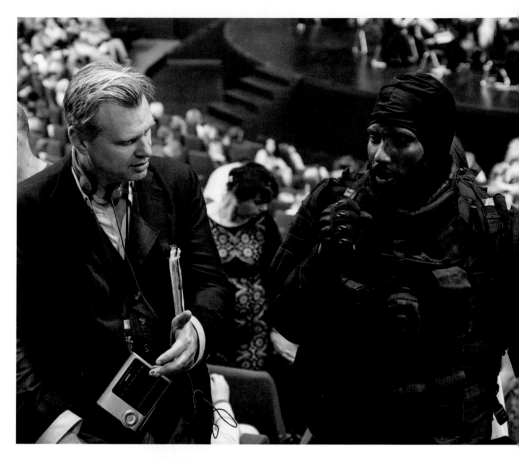

↑｜諾蘭（左）為導戲注入全新的意義，讓電影成為對時間的雕鑿。

↖｜在疫情期間上映的《TENET天能》，成了諾蘭生涯第一部票房上相對失敗的電影。不過它持續吸引影迷回到它時序的謎團。

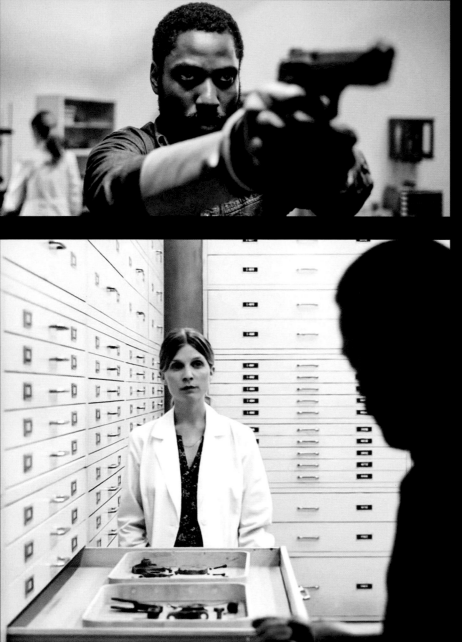

↑｜翻轉物理學──「主角」（約翰·大衛·華盛頓）得知熱力學第二運動定律不再適用，因此子彈回奔槍膛裡。

↓｜面部表情波瀾不驚的芭芭拉（克蕾曼絲·波西，《TENET 天能》裡對龐德電影裡「Q先生」這個角色的延伸）展示收藏的被反轉物質，並勾勒可能出現的末世景象。

↑ | 真實的奧本海默博士，被稱為原子彈之父，也是諾蘭第十二部作品的主題。

↗ | 不可思議──影星席尼·墨菲飾演奧本海默，他與科學家本人有著驚人的神似。

→ | 歷史的震央──真實的奧本海默（左起第四人）與萊斯里·格羅夫斯中將（圖中，電影裡由麥特·戴蒙飾演）一同檢視第一個原子試爆場的殘存物件。

在兩座日本城市廣島和長崎,多達廿六萬六千人喪生。這位偉大的理論物理學家認為自己「雙手沾滿了血腥。」[29]

這是一次徹底突破、卻也完全符合諾蘭作品的故事。科學的罪惡是《星際效應》和《TENET 天能》延續的主題;我們在《頂尖對決》裡也看到了電流之父特斯拉;此外這也是《敦克爾克大行動》之後,第二部關於二次世界大戰的史詩電影。在本書寫作的同時,電影已預計從 2022 年初開拍,預定上映日期為 2023 年 7 月 21 日。卡司陣容強大,席尼·墨菲在他與諾蘭合作的第六部電影裡,終於擔綱主演奧本海默。他有緊繃、斟酌算計、難以理解的特質。愛蜜莉·布朗(Emily Blunt)飾演他的妻子凱瑟琳·奧本海默;小勞勃·道尼(Robert Downey Jr.)飾演路易斯·史特勞斯,主持杜魯門總統新成立的原子能委員會;麥特·戴蒙是洛薩拉摩斯的指揮官萊斯里·格羅夫斯中將;佛蘿倫絲·普伊(Florence

Pugh)飾演的瓊·塔特洛克是與奧本海默有染的共產黨員,令他陷入受懷疑的陰影;班尼·沙夫戴(Beny Safdie)是他的對手,匈牙利物理學家愛德華·泰勒;雷米·馬利克(Rami Malek)和喬許·哈奈特(Josh Hartnett)則扮演了次要配角。

諾蘭的第十二部電影也是彌補他沒拍成霍華·休斯電影的好機會。我們可以預期這會是與眾不同的傳記電影,有霍伊特瑪的簡樸視覺效果、和諾蘭擁抱原子物理學的結構巧計,有二次大戰的政治,滿目瘡痍的日本,婚姻、愛情、天才,以及奧本海默協助催生的冷戰中,自己如何在恐共氣氛下蒙塵。

重要的一點是,經歷與 HBO 平台協議的挫敗,這位導演斷絕了和華納公司的關係,《奧本海默》的版權成了整個好萊塢影界競標的項目,包括環球影業、米高梅、索尼、派拉蒙,有點諷刺地,還包括蘋果和 Netflix 都熱烈追求這部諾蘭的新作品,

↖ | 《奧本海默》星光熠熠的演出陣容:小勞勃·道尼飾演路易斯·史特勞斯,新原子能委員主管……

↑ | ……愛蜜莉·布朗飾演凱瑟琳·奧本海默,長期受苦的科學家妻子……

↗ | ……還有麥特·戴蒙飾演的萊斯里·格羅夫斯中將,他是洛薩拉摩斯的「曼哈坦計畫」指揮官。

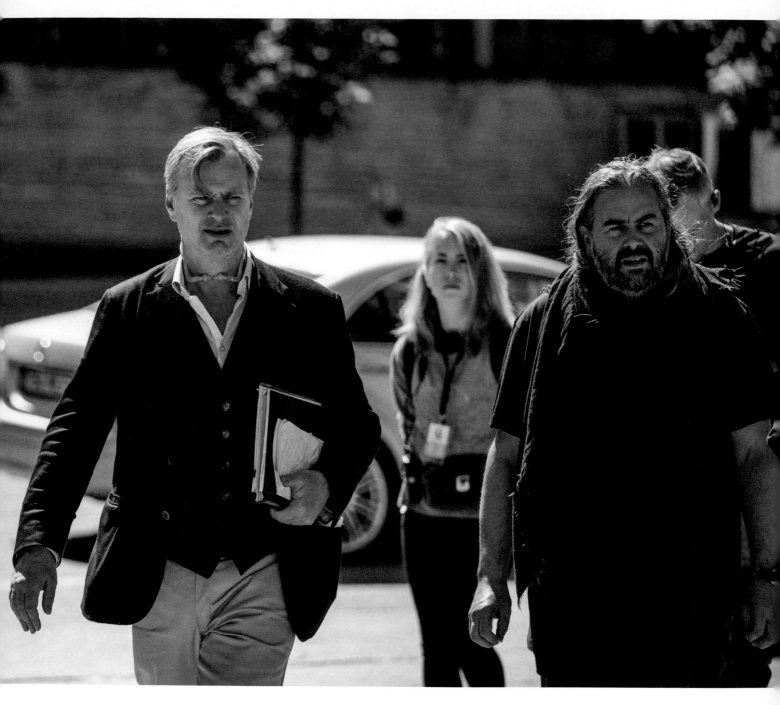

↑│永遠是片場上最聰明的人——
諾蘭和攝影總監霍伊特瑪在
《TENET天能》的拍片期間。

儘管這是個一億美元的謎樣科學家的傳記電影。相對於超級英雄電影的千篇一律，他的品牌吸引力依舊強大——超級英雄如今的氾濫成災，當初他也推了一把。最終是環球影業贏了，它提出了誘人條件，承諾影片放上串流平台前會先在院線上映一百天，讓導演點了頭。

於是，我們在中途和諾蘭告別，歷史就在他的指尖，他坐在洛杉磯住家（一棟英式精緻版的美式莊園）按照萊特風格打造的圖書館，書架上擺滿了經典文學、推理小說、言情小說，還有藝術、建築、歷史、科學、電影類的書，當然，也少不了古怪的第五向度的書籍。

結局非常重要，諾蘭會這樣告訴你。結局塑造我們對整個故事的觀點，這裡的故事是已進入五十歲大關，受封大英帝國司令勳章（CBE）的克里斯多夫·諾蘭。他仍然是好萊塢裡的現代普羅米修斯，有著動人矛盾的電影導演：建築師兼藝術家、科學家和浪漫主義者、傳統派兼前衛激進份子——在他的作品裡，控制和混亂交織、邏輯和信念相搏、功能對抗形式、現實與夢境對抗。我們經常說他是新的庫柏力克，不過他如大衛·林區一樣難以歸類，又像詹姆斯·柯麥隆那般令人驚心動魄。說實話，沒有一個人像他一樣。

沒有一位導演讓我們如此貼近故事，然而他的電影存在著超現實的世界、影像、音樂和音效層層疊疊的感官體驗、和令人腦洞大開地脫離線性的敘述。「在他面前的一切，都是在顯微鏡底下，」[30]喬納說。

說那是電子顯微鏡好了。諾蘭曾說過，偉大的電影應該告訴我們，眼睛所見之外還有更大的世界。「我所拍的電影，是對這個想法重大的背書，」[31]他如此深信。它們是擁有核子動力的B級電影，是對現實織理的探索，也是只有他自己擁有鑰匙的謎之寶盒。

不要想嘗試理解諾蘭的電影。去感覺它就對了。

資料來源

前言

1. Inception: *The Shooting Script*, Christopher Nolan, Insight Editions, 2010
2. *Writer's Bloc Presents: Christopher Nolan, Tom Shone and Kenneth Branagh*, Eventbrite, 2 December 2020

混血兒

1. *Christopher Nolan on* Following, *VICE via* YouTube, 24 August 2014
2. Ibid
3. *I was there at the Inception of Christopher Nolan's film career*, Matthew Tempest, *Guardian*, 24 February 2011
4. *The Nolan Variations: The Movies, Mysteries and Marvels of Christopher Nolan*, Tom Shone, Faber & Faber, 2020
5. Ibid
6. Ibid
7. Ibid
8. Ibid
9. *Christopher Nolan on Dreams, Architecture, and Ambiguity*, Robert Capps, *Wired*, 29 November 2010
10. *The Nolan Variations: The Movies, Mysteries and Marvels of Christopher Nolan*, Tom Shone, Faber & Faber, 2020
11. *The World of Raymond Chandler: In His Own Words*, Raymond Chandler and Barry Day (editor), Vintage Books, 2014
12. *The Nolan Variations: The Movies, Mysteries and Marvels of Christopher Nolan*, Tom Shone, Faber & Faber, 2020
13. Ibid
14. *I was there at the Inception of Christopher Nolan's film career*, Matthew Tempest, *Guardian*, 24 February 2011
15. *Christopher Nolan: A Critical Study of the Films*, Darren Mooney, McFarland and Company, 2018
16. *The Nolan Variations: The Movies, Mysteries and Marvels of Christopher Nolan*, Tom Shone, Faber & Faber, 2020
17. *Christopher Nolan interview*, Kenneth Turan, Slamdance Film Festival via YouTube, 7 October 2013
18. *Christopher Nolan interview*, Scott Tobias, AV Club, 5 June 2002
19. *Christopher Nolan on* Following, VICE via YouTube, 24 August 2014
20. *Christopher Nolan on Directing*, BAFTA Guru via YouTube, 18 January 2018
21. Ibid
22. Creepy Following *Does More with Less*, Mick LaSalle, SFGATE, 2 July 1999
23. *Christopher Nolan interview*, Kenneth Turan, Slamdance Film Festival via YouTube, 7 October 2013
24. Following *Blu-ray notes*, Scott Foundas, The Criterion Collection, 1999

微諾蘭

1. *The Nolan Variations: The Movies, Mysteries and Marvels of Christopher Nolan*, Tom Shone, Faber & Faber, 2020
2. *Jeremy Theobald interview*, Dan Jolin, Empire, June 2009

鏡中漫遊

1. *Memento Mori*, Jonathan Nolan, Esquire, 29 January 2007 (reissue)
2. *The Nolan Variations: The Movies, Mysteries and Marvels of Christopher Nolan*, Tom Shone, Faber & Faber, 2020
3. Ibid
4. Chinatown and The Last Detail: *Two Screenplays*, Robert Towne, Grove Press, 1997
5. *The Nolan Variations: The Movies, Mysteries and Marvels of Christopher Nolan*, Tom Shone, Faber & Faber, 2020
6. Live *Memento* Q&A: Christopher Nolan and Guillermo del Toro, *via Movieline*, 10 February 2011
7. *The Nolan Variations: The Movies, Mysteries and Marvels of Christopher Nolan*, Tom Shone, Faber & Faber, 2020
8. Ibid
9. *Indie Angst*, Scott Timberg, *New Times Los Angeles*, 15-21 March 2001
10. *The Traditionalist*, Jeffrey Ressner, *DGA Quarterly*, Spring 2012
11. *Christopher Nolan interview*, IFC, Memento DVD, Pathé, 2000
12. Ibid
13. *Something to Remember*, Ed Kelleher, *Film Journal International*, March 2001
14. Memento *production notes*, Newmarket Capital Group, 2000
15. *Something to Remember*, Ed Kelleher, *Film Journal International*, March 2001
16. Ibid
17. *Fuhgeddaboudit!*, Jay A. Fernandez, *Time Out New York*, 15 March 2001
18. Memento & Following, Christopher Nolan, Faber & Faber, September 2001
19. Ibid
20. *Christopher Nolan Interview*, IFC, Memento DVD, Pathé, 2000
21. *Indie Angst*, Scott Timberg, *New Times Los Angeles*, 15-21 March 2001
22. *Backward Reel the Grisly Memories*, A.O. Scott, *New York Times*, 16 March 2001
23. *Memento review*, Lisa Nesselson, *Variety*, 14 September 2000
24. Memento: *You Won't Forget It*, Desson Howe, *Washington Post*, 30 March 2001
25. *How Did I Get Here?*, Anthony Lane, *The New Yorker*, 11 March 2001
26. Live *Memento* Q&A: Christopher Nolan and Guillermo del Toro, *via Movieline*, 10 February 2011
27. Memento's *puzzle structure hides big twists and bigger profundities*, Scott Tobias, AV Club, 11 August 2012
28. Live *Memento* Q&A: Christopher Nolan and Guillermo del Toro, *via Movieline*, 10 February 2011
29. *The Nolan Variations: The Movies, Mysteries and Marvels of Christopher Nolan*, Tom Shone, Faber & Faber, 2020
30. *Christopher Nolan on Interstellar Critics, Making Original Films and Shunning Cell-phones and Email*, Scott Feinberg, *Hollywood Reporter*, 3 January 2015
31. *Christopher Nolan talks about Insomnia and other future projects*, Dean Kish, *Showbiz Monkeys*, 7 May 2002
32. Insomnia *DVD*, Warner Bros. Home Entertainment, 2002
33. Insomnia *review*, Philip French, *Observer*, 31 August 2002
34. Insomnia: *a dream cast, murder and madness*, Moira Macdonald, *Seattle Times*, 24 May 2002
35. *Christopher Nolan interview*, Mike Eisenberg, *screenrant.com*, 4 June 2010
36. Hard Day's Night, David Edelstein, *Slate*, 24 May 2002
37. Insomnia *review*, Peter Bradshaw, *Guardian*, 30 August 2002
38. Insomnia *DVD*, Warner Bros. Home Entertainment, 2002

恐嚇遊戲

1. *Michael Caine Reveals How Christopher Nolan Convinced Him To Play Alfred*, Tim Lammers, *Looper.com*, 25 August 2021
2. Ibid
3. *Indie Angst*, Scott Timberg, New Times Los Angeles, 15-21 March 2001
4. *Christopher Nolan: the man who rebooted the blockbuster*, Tom Shone, *Guardian*, 4 November 2014
5. *David Ayer on why he won't be making a director's cut of* Suicide Squad, Matt Prigge, *Metro USA*, 5 August 2016
6. *Christopher Nolan*, Geoff Andrew, *Guardian*, 27 August 2002
7. *Christopher Nolan on Directing*, BAFTA Guru via YouTube, 18 January 2018
8. *Christopher Nolan on Batman Begins*, Scott Holleran, *Box Office Mojo*, 2005

9. *Christopher Nolan on Directing*, BAFTA Guru via YouTube, 18 January 2018
10. *The Dark Knight Trilogy: The Complete Screenplays*, Christopher Nolan, Jonathan Nolan & David S. Goyer, Faber & Faber, 2012
11. *Batman Begins: How Christopher Nolan Rebuilt Batman*, Owen Williams, *Empire*, July 2012
12. *Christopher Nolan*, Geoff Andrew, *Guardian*, 27 August 2002
13. *Batman Begins: How Christopher Nolan Rebuilt Batman*, Owen Williams, *Empire*, July 2012
14. *Christopher Nolan interview*, Stephen Smith, *BBC Newsnight* via YouTube, 16 October 2015
15. *The Nolan Variations: The Movies, Mysteries and Marvels of Christopher Nolan*, Tom Shone, Faber & Faber, 2020
16. Ibid
17. *Batman Begins: How Christopher Nolan Rebuilt Batman*, Owen Williams, *Empire*, July 2012
18. Ibid
19. *Christopher Nolan on Batman Begins*, Scott Holleran, *Box Office Mojo*, 2005
20. *Batman Begins: How Christopher Nolan Rebuilt Batman*, Owen Williams, *Empire*, July 2012
21. *Christopher Nolan on Directing*, BAFTA Guru via YouTube, 18 January 2018
22. *Dream Thieves*, David Heuring, *American Cinematographer*, July 2010
23. *The Nolan Variations: The Movies, Mysteries and Marvels of Christopher Nolan*, Tom Shone, Faber & Faber, 2020
24. Ibid
25. *Batman Begins review*, Ben Walters, *Time Out*, 16 June 2005
26. *How Did Bruce Wayne Become Batman?*, David Ansen, *Newsweek*, 19 June 2005
27. *Batman Begins review*, Kenneth Turan, *Los Angeles Times*, 14 June 2005
28. *Batman Director Christopher Nolan Reveals Why* The Dark Knight *Almost Never Happened*, Olivia Ovenden, *Esquire*, 14 May 2018
29. *Christopher Nolan on Batman Begins*, Scott Holleran, *Box Office Mojo*, 2005

心理場景

1. *Christopher Nolan commentary*, Memento *DVD*, Pathé, 2000
2. *The Nolan Variations: The Movies, Mysteries and Marvels of Christopher Nolan*, Tom Shone, Faber & Faber, 2020
3. *The Secrets of Tenet: Inside Christopher Nolan's Quantum Cold War*, James Mottram, Titan Books, 2020

移形換影者

1. *The Nolan Variations: The Movies, Mysteries and Marvels of Christopher Nolan*, Tom Shone, Faber & Faber, 2020
2. *Nothing Up Their Sleeves: Christopher & Jonathan Nolan on the Art of Magic, Murder and* The Prestige, Den Shewman, *Creative Screenwriting*, September/October 2006

3. Memento *director turns to magic as Batman stalls*, unattributed, *Guardian*, 17 April 2003
4. *Christopher Nolan interview*, Tribute.ca, uploaded 28 May 2013
5. *Behind the Magic with* Prestige *Cast*, unattributed, *Access*, 24 October 2006
6. The Prestige – *Screenplay*, Jonathan Nolan and Christopher Nolan, Faber & Faber, 2006
7. Ibid
8. *Ten Years Later, Why We're Still Obsessed with* The Prestige, Colin Biggs, *Screen Crush*, 20 October 2016
9. *You Won't Believe Your Eyes*, Dan Jolin, *Empire*, 29 September 2006
10. Ibid
11. Ibid
12. The Prestige *Blu-ray*, Warner Bros. Home Entertainment, 2017
13. *You Won't Believe Your Eyes*, Dan Jolin, *Empire*, 29 September 2006
14. Ibid
15. *The Nolan Variations: The Movies, Mysteries and Marvels of Christopher Nolan*, Tom Shone, Faber & Faber, 2020
16. Ibid
17. The Prestige – *Screenplay*, Jonathan Nolan and Christopher Nolan, Faber & Faber, 2006
18. *You Won't Believe Your Eyes*, Dan Jolin, *Empire*, 29 September 2006
19. The Prestige – *Screenplay*, Jonathan Nolan and Christopher Nolan, Faber & Faber, 2006
20. Ibid
21. *Christopher Nolan interview*, Mark Kermode, *Culture Show* via YouTube, uploaded 4 August 2012
22. The Prestige – *Screenplay*, Jonathan Nolan and Christopher Nolan, Faber & Faber, 2006
23. Ibid
24. The Prestige *review*, Walter Chaw, *Film Freak Central*, 25 October 2006
25. *Christopher Nolan: A Critical Study of the Films*, Darren Mooney, McFarland and Company, 2018

幹嘛這麼嚴肅？

1. *A Life in Pictures: Christopher Nolan*, Edith Bowman, BAFTA, 2017
2. *Christopher Nolan: The Movies, The Memories –* Jonathan Nolan on The Dark Knight, Dan Jolin, *Empire*, July 2010
3. *The Making of Heath Ledger's Joker*, Dan Jolin, *Empire*, December 2009
4. *The Dark Knight Trilogy: The Complete Screenplays*, Christopher Nolan, Jonah Nolan & David S. Goyer, Faber & Faber, 2012
5. *Batman's Burden: A Director Confronts Darkness and Death*, David M. Halbfinger, *New York Times*, 9 March 2008
6. *Christopher Nolan Interview* – The Dark Knight, Steve Weintraub, *Collider.com*, 20 July 2008
7. *Dark Knight Review: Nolan Talks Sequel Inflation*, Anne Thompson, *Variety*, 6 July 2008
8. *The Dark Knight Trilogy: The Complete Screenplays*, Christopher Nolan, Jonah Nolan & David S. Goyer, Faber & Faber, 2012

9. *The Making of Heath Ledger's Joker*, Dan Jolin, *Empire*, December 2009
10. *The Nolan Variations: The Movies, Mysteries and Marvels of Christopher Nolan*, Tom Shone, Faber & Faber, 2020
11. Ibid
12. *Christopher Nolan Says Heath Ledger Initially Didn't Want to be in Superhero or Batman Movies: 6 Things Learned from the FSLC Talk*, unattributed, *IndieWire*, 29 November 2012
13. *Christopher Nolan Reflects on his Batman Trilogy, Heath Ledger & More*, Katie Calautti, *cbr.com*, 3 December 2012
14. *A Look Inside Heath Ledger's sinister 'Joker journal' for* The Dark Knight, Christopher Hooton, *Independent*, 10 August 2015
15. Ibid
16. *The Dark Knight Trilogy: The Complete Screenplays*, Christopher Nolan, Jonah Nolan & David S. Goyer, Faber & Faber, 2012
17. *Batman's Burden: A Director Confronts Darkness and Death*, David M. Halbfinger, *New York Times*, 9 March 2008
18. *Christopher Nolan Interview* – The Dark Knight, Steve Weintraub, *Collider.com*, 20 July 2008
19. *Dark Knight Review: Nolan Talks Sequel Inflation*, Anne Thompson, *Variety*, 6 July 2008
20. *The Nolan Variations: The Movies, Mysteries and Marvels of Christopher Nolan*, Tom Shone, Faber & Faber, 2020
21. *Dark Knight a stunning film*, Tom Charity, CNN, 18 July 2008
22. *Dark Knight Review: Nolan Talks Sequel Inflation*, Anne Thompson, *Variety*, 6 July 2008
23. *Batman's Burden: A Director Confronts Darkness and Death*, David M. Halbfinger, *New York Times*, 9 March 2008
24. *The Dark Knight Trilogy: The Complete Screenplays*, Christopher Nolan, Jonah Nolan & David S. Goyer, Faber & Faber, 2012
25. *Hans Zimmer and James Newton Howard on Composing the Score to* The Dark Knight, David Chen, *SlashFilm*, 8 January 2009
26. *Dark Knight Review: Nolan Talks Sequel Inflation*, Anne Thompson, *Variety*, 6 July 2008
27. *Batman's Burden: A Director Confronts Darkness and Death*, David M. Halbfinger, *New York Times*, 9 March 2008
28. Dark Knight: *Ledger Terrific*, Mike LaSalle, *SFGATE*, 17 July 2008
29. *Heath Ledger Peers Into The Abyss in* The Dark Knight, Scott Foundas, *Village Voice*, 16 July 2008
30. The Dark Knight *review*, Keith Phipps, *AV Club*, 17 July 2008
31. *The Nolan Variations: The Movies, Mysteries and Marvels of Christopher Nolan*, Tom Shone, Faber & Faber, 2020
32. *Joker's Wild*, unattributed, *Wizard Universe*, 8 February 2008
33. *No joke, Batman*, Roger Ebert, *Chicago Sun-Times*, 16 July 2008
34. *The Dark Knight Trilogy: The Complete Screenplays*, Christopher Nolan, Jonah Nolan & David S. Goyer, Faber & Faber, 2012

暈頭轉向

1. *The Nolan Variations: The Movies, Mysteries and Marvels of Christopher Nolan*, Tom Shone, Faber & Faber, 2020
2. Ibid
3. *A Man and His Dream: Christopher Nolan and* Inception, Dave Itzkoff, *New York Times*, 30 June 2010
4. *Christopher Nolan interview: Can* Inception *director save the summer?*, Scott Foundas, *SF Weekly*, 14 July 2010
5. Crime of the Century, Dan Jolin, Empire, July 2010
6. *A Man and His Dream: Christopher Nolan and* Inception, Dave Itzkoff, *New York Times*, 30 June 2010
7. *Crime of the Century*, Dan Jolin, *Empire*, July 2010
8. Ibid
9. *A Man and His Dream: Christopher Nolan and* Inception, Dave Itzkoff, *New York Times*, 30 June 2010
10. *Crime of the Century*, Dan Jolin, *Empire*, July 2010
11. Ibid
12. *The Man Behind the Dreamscape*, Dave Itzkoff, *New York Times*, 30 June 2010
13. *Christopher Nolan interview: Can* Inception *director save the summer?*, Scott Foundas, *SF Weekly*, 14 July 2010
14. Ibid
15. *The Influences of* Inception, Dave Itzkoff, *New York Times*, 30 June 2010
16. Inception: *The Shooting Script*, Christopher Nolan, Insight Editions, 2010
17. *This Time the Dream's on Me*, A.O. Scott, *New York Times*, 15 July 2010
18. *Crime of the Century*, Dan Jolin, *Empire*, July 2010
19. *A Man and His Dream: Christopher Nolan and* Inception, Dave Itzkoff, *New York Times*, 30 June 2010
20. *Dream Thieves*, David Heuring, *American Cinematographer*, July 2010
21. Ibid
22. *Christopher Nolan interview: Can* Inception *director save the summer?*, Scott Foundas, *SF Weekly*, 14 July 2010
23. *Dream Thieves*, David Heuring, *American Cinematographer*, July 2010
24. Ibid
25. *Christopher Nolan interview: Can* Inception *director save the summer?*, Scott Foundas, *SF Weekly*, 14 July 2010
26. *Crime of the Century*, Dan Jolin, *Empire*, July 2010
27. Ibid
28. *Christopher Nolan interview: Can* Inception *director save the summer?*, Scott Foundas, *SF Weekly*, 14 July 2010
29. Inception *review*, Philip French, *Observer*, 18 July 2010
30. *Dream Factory*, David Denby, *The New Yorker*, 19 July 2010
31. *Christopher Nolan interview: Can* Inception *director save the summer?*, Scott Foundas, *SF Weekly*, 14 July 2010
32. Inception: *The Shooting Script*, Christopher Nolan, Insight Editions, 2010
33. *The Nolan Variations: The Movies, Mysteries and Marvels of Christopher Nolan*, Tom Shone, Faber & Faber, 2020

珍重再見

1. *The Dark Knight Trilogy: The Complete Screenplays*, Christopher Nolan, Jonah Nolan & David S. Goyer, Faber & Faber, 2012
2. *The Nolan Variations: The Movies, Mysteries and Marvels of Christopher Nolan*, Tom Shone, Faber & Faber, 2020
3. The Dark Knight Rises *Extensive Behind the Scenes Featurette, Movieclips via YouTube* 8 July 2012
4. *The Nolan Variations: The Movies, Mysteries and Marvels of Christopher Nolan*, Tom Shone, Faber & Faber, 2020
5. *Christopher Nolan interview*, Elvis Mitchell, *KCRW The Treatment*, uploaded 13 September 2015
6. Ibid
7. *The Real Reason Bane Wears a Mask in Batman*, Jonah Schuhart, *Looper.com*, 30 April 2021
8. *The Nolan Variations: The Movies, Mysteries and Marvels of Christopher Nolan*, Tom Shone, Faber & Faber, 2020
9. *Ambitious, Thrilling* Dark Knight Rises *Undermined By Hollow Vision*, Michelle Orange, *Movieline*, 19 July 2012
10. *Who Does Bane from* The Dark Knight Rises *Sound Like?*, Matt Singer, *Indiewire*, 25 July 2012
11. Ibid
12. *Tom Hardy Explains the Inspiration for His Bane Voice*, Jennifer Vineyard, *Vulture*, 17 July 2012
13. *Christopher Nolan interview*, Elvis Mitchell, *KCRW The Treatment*, uploaded 13 September 2015
14. *The Dark Knight Trilogy: The Complete Screenplays*, Christopher Nolan, Jonah Nolan & David S. Goyer, Faber & Faber, 2012
15. *The Nolan Variations: The Movies, Mysteries and Marvels of Christopher Nolan*, Tom Shone, Faber & Faber, 2020
16. *Film review:* The Dark Knight Rises, Kim Newman, *Sight & Sound*, 28 April 2014
17. The Dark Knight Rises *Extensive Behind the Scenes Featurette, Movieclips via YouTube* 8 July 2012
18. *The Dark Knight Trilogy: The Complete Screenplays*, Christopher Nolan, Jonah Nolan & David S. Goyer, Faber & Faber, 2012
19. Ibid
20. The Dark Knight Rises *Extensive Behind the Scenes Featurette, Movieclips via YouTube* 8 July 2012
21. Ibid
22. *Film review:* The Dark Knight Rises, Kim Newman, *Sight & Sound*, 28 April 2014
23. *Christopher Nolan interview*, Elvis Mitchell, *KCRW The Treatment*, uploaded 13 September 2015
24. Ibid
25. Ibid
26. *The Nolan Variations: The Movies, Mysteries and Marvels of Christopher Nolan*, Tom Shone, Faber & Faber, 2020
27. Ibid
28. The Dark Knight Rises *review*, Ryan Gilbey, *New Statesman*, July 2012
29. *Batman's Bane*, Anthony Lane, *The New Yorker*, 23 July 2012
30. The Dark Knight Rises, Scott Foundas, *Film Comment*, Winter 2012/2013
31. *Jonah Nolan Finally Explains Robin's Role In* The Dark Knight Rises, Kirsten Acuna, *Business Insider*, 17 October 2012

第五向度

1. *Christopher Nolan interview, CBS This Morning via YouTube*, 16 December 2014
2. *The Nolan Variations: The Movies, Mysteries and Marvels of Christopher Nolan*, Tom Shone, Faber & Faber, 2020
3. *Christopher Nolan interview, CBS This Morning via YouTube*, 16 December 2014
4. *Inside* Interstellar, *Christopher Nolan's emotional space odyssey*, Jeff Jensen, *Entertainment Weekly*, 16 October 2014
5. *Christopher Nolan on* Interstellar Critics, Making Original Films and Shunning Cell-phones and Email, Scott Feinberg, *Hollywood Reporter*, 3 January 2015
6. Hans Zimmer interview
7. *The Nolan Variations: The Movies, Mysteries and Marvels of Christopher Nolan*, Tom Shone, Faber & Faber, 2020
8. *Christopher Nolan interview, CBS This Morning via YouTube*, 16 December 2014
9. Ibid
10. *Christopher Nolan Uncut: on* Interstellar, *Ben Affleck's Batman, and the Future of Mankind*, Marlow Stern, *The Daily Beast*, 10 November 2014
11. Ibid
12. *Inside* Interstellar, *Christopher Nolan's emotional space odyssey*, Jeff Jensen, *Entertainment Weekly*, 16 October 2014
13. Ibid
14. *Christopher Nolan Interview – Interstellar*, James Kleinmann, *HeyUGuys via YouTube*, 5 November 2014
15. Ibid
16. Ibid
17. Interstellar: *The Complete Screenplay*, Christopher Nolan & Jonathan Nolan, Faber & Faber, 2014
18. *Christopher Nolan on* Interstellar Critics, Making Original Films and Shunning Cell-phones and Email, Scott Feinberg, *Hollywood Reporter*, 3 January 2015

19. *The Nolan Variations: The Movies, Mysteries and Marvels of Christopher Nolan*, Tom Shone, Faber & Faber, 2020
20. Interstellar: *The Complete Screenplay*, Christopher Nolan & Jonathan Nolan, Faber & Faber, 2014
21. Interstellar *review – if it's spectacle you want, this delivers*, Mark Kermode, *Observer*, 9 November 2014
22. Interstellar: *Christopher Nolan's grand space opera tries to outdo 2001*, Andrew O'Hehir, *Salon*, 5 November 2014
23. *Christopher Nolan Uncut: on* Interstellar, *Ben Affleck's Batman, and the Future of Mankind*, Marlow Stern, *The Daily Beast*, 10 November 2014
24. *Christopher Nolan interview, CBS This Morning* via YouTube, 16 December 2014

科學的虛構

1. *Memories aren't made of this: amnesia at the movies*, Sallie Baxendale, *British Medical Journal*, 18 December 2004
2. *The Neuroscience of Inception*, Jonah Lehrer, *Wired*, 26 July, 2010

海灘上

1. *The Nolan Variations: The Movies, Mysteries and Marvels of Christopher Nolan*, Tom Shone, Faber & Faber, 2020
2. *Christopher Nolan Wants You to Silence Your Phones*, Adam Grant, *Esquire*, 19 July 2017
3. Dunkirk: *The Complete Screenplay*, Christopher Nolan, Faber & Faber, 21 July 2017
4. *The Nolan Variations: The Movies, Mysteries and Marvels of Christopher Nolan*, Tom Shone, Faber & Faber, 2020
5. *Christopher Nolan's Latest Time-Bending Feat?* Dunkirk, Cara Buckley, *New York Times*, 12 July 2017
6. *Christopher Nolan on Dunkirk, Consulting Steven Spielberg, and Taking His Kids to* Phantom Thread, Christina Radish, *Collider*, 8 February 2018
7. *Christopher Nolan Wants You to Silence Your Phones*, Adam Grant, *Esquire*, 19 July 2017
8. *The Nolan Variations: The Movies, Mysteries and Marvels of Christopher Nolan*, Tom Shone, Faber & Faber, 2020
9. *For Christopher Nolan's Producer And Partner Emma Thomas, Maintaining A Winning Streak Is Essential*, Joe Utichi, *Deadline*, 23 February 2018
10. *Christopher Nolan explains the biggest challenges in making his latest movie* Dunkirk *into an 'intimate epic'*, Jason Guerrasio, *Business Insider*, 11 July 2017
11. Ibid
12. Ibid
13. Ibid
14. *Kubrick: The Definitive Edition*, Michel Ciment, Faber & Faber, 2003

15. *Christopher Nolan interview: 'To me, Dunkirk is about European unity*, Robbie Collin, *Telegraph*, 23 December 2017
16. Ibid
17. *Christopher Nolan: A Critical Study of the Films*, Darren Mooney, McFarland and Company, 2018
18. *The Nolan Variations: The Movies, Mysteries and Marvels of Christopher Nolan*, Tom Shone, Faber & Faber, 2020
19. Ibid
20. *Christopher Nolan interview: 'To me, Dunkirk is about European unity*, Robbie Collin, *Telegraph*, 23 December 2017
21. *The Nolan Variations: The Movies, Mysteries and Marvels of Christopher Nolan*, Tom Shone, Faber & Faber, 2020
22. *Tick-Tock: Christopher Nolan on the rhythm of* Dunkirk, Jake Coyle, *ZayZay.com*, 14 July 2017
23. Dunkirk – *Christopher Nolan Interview*, David Griffiths, *Buzz Australia*, August 2017
24. Dunkirk *Production Designer Nathan Crowley On 'Rawness, Simplicity & Brutalism' of World War II Epic*, Matt Grobar, *Deadline*, 28 November 2017
25. *The Nolan Variations: The Movies, Mysteries and Marvels of Christopher Nolan*, Tom Shone, Faber & Faber, 2020
26. Ibid
27. Dunkirk: *The Complete Screenplay*, Christopher Nolan, Faber & Faber, 21 July 2017
28. *Ticking Watch. Boat Engine. Slowness. The Secrets of the Dunkirk Score*, Melena Ryzik, *New York Times*, 26 July 2017
29. Ibid
30. Dunkirk Review: *Christopher Nolan has Made Another Great Film*, Karen Han, *SlashFilm*, 21 July 2017
31. *Christopher Nolan's* Dunkirk *is a Masterpiece*, Christopher Orr, *The Atlantic*, 21 July 2017
32. *Christopher Nolan's Latest Time-Bending Feat?* Dunkirk, Cara Buckley, *New York Times*, 12 July 2017
33. Ibid
34. *Christopher Nolan interview: 'To me, Dunkirk is about European unity*, Robbie Collin, *Telegraph*, 23 December 2017

末日想像

1. *View from the Couch:* The Curse of Frankenstein, Mister Roberts, Tenet, *etc.*, Matt Brunson, *Film Frenzy*, 18 December 2020
2. Tenet *is Dazzling, Deft, and Devoid of Feeling*, Anthony Lane, *The New Yorker*, 3 September 2020
3. Tenet *review – supremely ambitious race against time makes for superb cinema*, Peter Bradshaw, *Guardian*, 25 August 2020
4. *Christopher Nolan Slams His* Tenet *Studio Warner Bros Over HBO Max Windows Plan*, Anthony D'Alessandro, *Deadline*, 7 December 2020
5. *The Nolan Variations: The Movies, Mysteries and Marvels of Christopher Nolan*, Tom Shone, Faber & Faber, 2020

6. *Christopher Nolan on* Tenet – *The Full Interview*, Geoff Keighley, Cortex Videos via YouTube, 21 December 2020
7. *The Secrets of* Tenet: *Inside Christopher Nolan's Quantum Cold War*, James Motram, Titan Books, 2020
8. *Christopher Nolan on* Tenet – *The Full Interview*, Geoff Keighley, Cortex Videos via YouTube, 21 December 2020
9. Ibid
10. *The Nolan Variations: The Movies, Mysteries and Marvels of Christopher Nolan*, Tom Shone, Faber & Faber, 2020
11. Ibid
12. *The Secrets of* Tenet: *Inside Christopher Nolan's Quantum Cold War*, James Motram, Titan Books, 2020
13. Ibid
14. *Christopher Nolan on* Tenet – *The Full Interview*, Geoff Keighley, Cortex Videos via YouTube, 21 December 2020
15. Tenet: *The Complete Screenplay*, Christopher Nolan, Faber & Faber, 2020
16. *Writer's Bloc Presents: Christopher Nolan, Tom Shone and Kenneth Branagh*, Eventbrite, 2 December 2020
17. Tenet: *The Complete Screenplay*, Christopher Nolan, Faber & Faber, 2020
18. *The Nolan Variations: The Movies, Mysteries and Marvels of Christopher Nolan*, Tom Shone, Faber & Faber, 2020
19. *The Secrets of* Tenet: *Inside Christopher Nolan's Quantum Cold War*, James Motram, Titan Books, 2020
20. *Christopher Nolan on* Tenet – *The Full Interview*, Geoff Keighley, Cortex Videos via YouTube, 21 December 2020
21. Tenet: *The Complete Screenplay*, Christopher Nolan, Faber & Faber, 2020
22. *The Nolan Variations: The Movies, Mysteries and Marvels of Christopher Nolan*, Tom Shone, Faber & Faber, 2020
23. *The Secrets of* Tenet: *Inside Christopher Nolan's Quantum Cold War*, James Motram, Titan Books, 2020
24. Ibid
25. Tenet: *The Complete Screenplay*, Christopher Nolan, Faber & Faber, 2020
26. *The Nolan Variations: The Movies, Mysteries and Marvels of Christopher Nolan*, Tom Shone, Faber & Faber, 2020
27. *American Prometheus: The Triumph and Tragedy of J. Robert Oppenheimer*, Kai Bird & Martin J. Sherwin, Atlantic Books, 2009
28. Tenet: *The Complete Screenplay*, Christopher Nolan, Faber & Faber, 2020
29. Ibid
30. *Christopher Nolan: the man who rebooted the blockbuster*, Tom Shone, *Guardian*, 4 November 2014
31. Ibid

譯註

【1】粗獷主義（brutalism），或稱粗野主義，是一九五〇年代興起的建築風格。其建築特色是從不修邊幅的鋼筋混凝土（或其它材料）的毛糙、沉重、粗野感中尋求形式上的出路。瑞士-法國建築大師柯比意（Le Corbusier）是最著名的代表人物。

【2】霍華德·卡特（1874-1939）是英國著名的考古學家，也是埃及學的先驅，最為人知的是他發現了圖唐卡門的陵墓和覆蓋了黃金面具的木乃伊。

【3】柏本克是美國加州洛杉磯郡的城市，與好萊塢相距不遠，有「世界媒體之都」（Media Capital of the World）之稱，包括國家廣播公司、華特迪士尼公司、美國廣播公司、尼克國際兒童頻道、華納兄弟及DC Comics等多家媒體與娛樂公司總部或重要部門都設在這裡。

【4】諾斯布魯克是位於美國伊利諾州芝加哥的一處郊區。

【5】industrial film company，以企業客戶為對象（而非一般觀眾）的電影公司

【6】托登罕宮路也是倫敦的地鐵站名。

【7】史坦尼斯拉夫斯基（Konstantin Sergeyevich Stanislavski，1863-1938）是俄國著名戲劇和表演理論家，代表作《演員的自我修養》。

【8】麥高芬是電影術語，指電影中推展劇情的物件、人物、或目標，不過本身的細節並不一定重要。常見於驚悚片。

【9】林肯中心電影協會原名Film Society of Lincoln Center，已於2019年更名為Film at Lincoln Center。

【10】河口恐怖電影（bayou horror）是以美國南方為題材背景（密西西比河河口附近，以紐奧良為代表）的心理恐怖黑電影。

【11】在電影《星艦迷航記》裡，牽引光束是用來移動太空船或其他物品的能源波束。這裡作者是比喻的用法，形容諾蘭如何透過主角的近鏡頭，讓觀眾不由自主受到電影營造的氣氛所擺佈。

【12】挪威版和後來諾蘭重拍的版本，英文片名都是Insomnia。在本書中，諾蘭版的中文片名按台灣發行的譯名譯為《針鋒相對》，至於挪威原版電影的片名則按一般網路中譯名譯為《極度失眠》。

【13】莫克是1978年美國電視劇《外星嬌客》中的主角；道菲爾太太是1993年美國喜劇《窈窕奶爸》中的主角。

【14】所謂的方法演技（Method acting），是讓演員完全融入角色的演出方式。簡言之就是要演什麼角色，那麼連私生活的行為舉止、或是體型外表都要成為那個角色。

【15】「格拉斯高笑容」據稱是流傳自一九二〇年代蘇格蘭格拉斯高的黑幫報復敵對幫派的手法，施暴者以利器對被害者割出一道從嘴角延伸到耳根的傷口，留下看似怪異笑容的傷疤。

【16】法蘭西斯·培根（1909-1992），愛爾蘭出生的英國畫家，作品專注於人物型態和表情，以原始、噩夢般令人不安的意象而知名。

【17】文森·普萊斯（1911-1993）是美國已故的知名長青樹演員。他以恐怖電影角色的獨特低沉嗓音為人所熟知。不管是普萊斯，或這裡提到的史恩·康納萊、《星際大戰》的達斯·維達，在電影中都是以含糊難辨的獨特口音著稱。

【18】歐內斯克·沙克爾頓（1874-1922），愛爾蘭的南極探險家，以挑戰南極頂點和橫渡南極大陸的探險而聞名於世。

【19】「發電機行動」即著名的敦克爾克大撤退的行動代號。從1940年5月26日到6月4日九天時間裡，總計約有34萬士兵撤退到英國。這也是二戰期間，盟軍在歐陸戰場上最大規模的撤退行動。

【20】用於探測游離輻射的粒子探測器，1908年由德國物理學家漢斯·蓋格和著名的英國物理學家拉塞福為了探測α粒子而設計的。

【21】回溯式風險通常是指資訊科技領域裡，過去所儲存的資料，遭現今新的方式駭入破解。舉例來說，量子電腦可能破解今天網路上幾乎所有通訊使用的加密協議。

致謝

對一個寫作者而言，把克里斯多夫·諾蘭納入電影導演這個系列主題，令人感到喜悅，但同時也是艱鉅的挑戰。在挑戰諾蘭的想像力迷宮的過程，我深刻體會，他是令人驚嘆和具有無窮吸引力的電影導演。這是一本關於各種視角和複雜局面的書、關於破解謎題的書、關於換位思考的書，不過在最核心，它想探討的是關於電影作為媒介所具有的力量。我對諾蘭有了更高的敬意，我的想像力也得到前所未有的延展。因此，我首先要感謝諾蘭：願他持續測試我們對於電影的能耐。我也要再三感謝，比較貼近我身邊，但同樣充滿鼓舞作用的Quarto團隊：我的編輯Jessica Axe，感謝她真誠的興奮和冷靜的權威；文字編輯Nick Freeth，他是能者多勞且從不令人失望（即使是《TENET天能》）；還有在Stonecastle Graphics聰明有耐心的Sue Pressley，她不只負責書籍的設計，也完全擁抱了主題。我也要感謝經驗老道的諾蘭學專家兼好友Dan Jolin，提供了我迫切需要的協助。